水彩畫

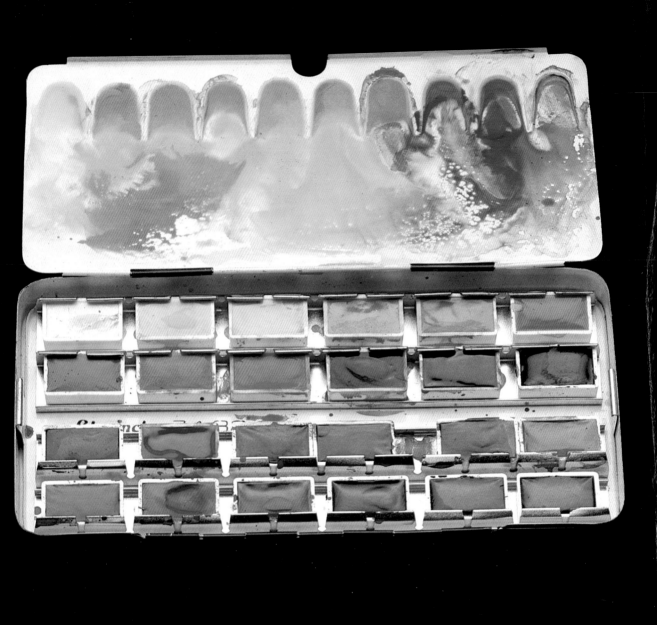

水彩畫

José M. Parramón 著

黃天海、王之光 譯　柯適中 校訂

獻給我妻瑪利亞

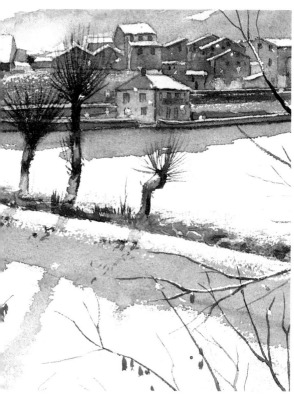

荷西・帕拉蒙,《雪景》
(*A Snowy Landscape*),
私人收藏。

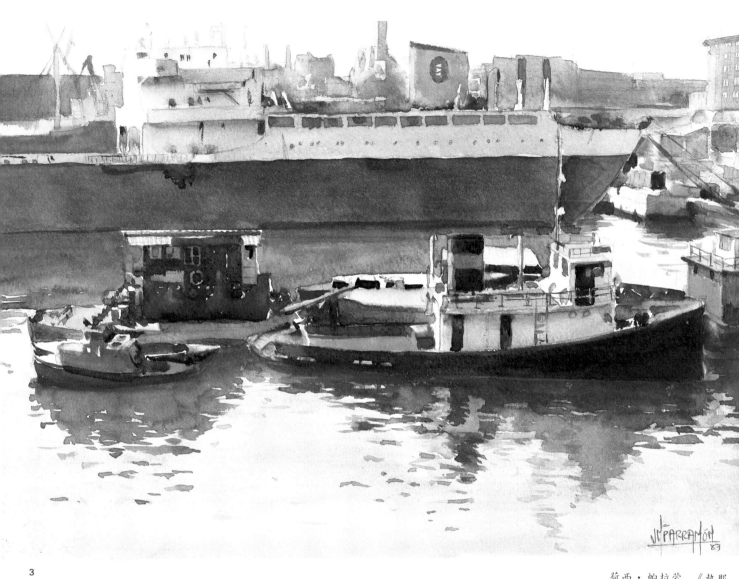

3

荷西・帕拉蒙,《熱那
亞港》(*Port of Genoa*),
私人收藏。

前言

有人說繪畫是一種愛好，只是一種業餘愛好而已……

這聽起來似乎沒錯。但是，有些愛好從不會有結果，也從來都不明確，因為它們沒有被認真對待過。你能夠想像一個人把彈鋼琴作為嗜好而一個月只坐下來練習一次嗎？

繪畫有如彈琴：必須常常練習。它有它的技巧，有它的章法與技法；並且，要經常地畫，畫水彩畫尤為如此。

大家都知道，學畫是一個苦練的過程，畫得越多越有好處。梵谷這位孜孜不倦的畫家到他生命最終時已創作了近八百五十幅畫和一千餘張素描！他非常欣賞印象派大師惠斯勒(Whistler)在談論水彩畫時說的一段話：「不錯，這幅畫我畫了兩個小時，但為了這兩小時，我練了好幾年。」

水彩畫無疑是一門有意願並有能力苦幹的業餘愛好者才能從事的藝術，一門必須勤學苦練的藝術。

本書匯集了學習水彩畫所必須的知識，首先我研究並撰寫了水彩畫的歷史，以便讓你了解水彩畫最初始於何時、何人、何種原因，以及早期的水彩畫家們是如何作畫的。在這個過程中，我發現了諸如倫敦蒙洛學院裡的一些早期人物，使我感到驚訝不已。我收集了每一位畫家的資料與作品，以便使你了解水彩畫的題材、作畫材料及工具；對不同的種類與品質均有評論，並闡述了我對各種畫筆、顏料、紙張的看法。本書用了相當大的篇幅透過繪畫與實例解釋職業藝術家們的習慣與技法，從吸色和減色的不同方法，到作畫之前或之後，以乾畫法或濕畫法留白的不同步驟等等。我用渲染法 (Wet in wet) 作畫，把色彩理論應用於實踐，提出了一套用三原色開始作畫的練習，以這種方法檢驗並證明三原色可以畫出自然界中的所有色彩。

我累積多年美術教學的經驗，把有關素描、色彩、調色、顏料、構圖、表現方式及配色等方面的原理、規則、經驗和心得應用於水彩畫中。

最後，我還完成一系列的示範，有的是與一些朋友合作的，其中包括一些西班牙水彩畫界的頂尖人物。在這些示範中，我逐步地以實際的方式解釋了本書所包含的內容。

本書包含四百五十幅具有指導意義的插圖。這是一本讓你參與的書，讓你在調色、透視、構圖等技術性方面得到實踐與訓練。

好啦，重要的是要全力以赴！我已經盡我所能、盡我所知，現在該你了。光說你沒有時間、沒有靈感是不夠的。巴爾扎克(Balzac)說過：「等待靈感終屬徒勞，你必須現在就開始動手，拿起工具，別怕髒了你的手。」

和所有智力活動一樣，開始作畫是需要努力的，「我們往往用各種藉口搪塞，筆磨禿了、調色板髒了……」，是的，但事實總是這樣，我們一旦開始，立刻就會被一股不可遏制的激情所驅使，欲罷不能。培養這種激情，它就會成為一種習慣：工作的習慣。

梵谷從作畫的第一天就養成了這種習慣，所有這種激情無不體現在他的畫中：

「自從我第一次買了顏料和畫筆，我就忙碌不停，終日作畫不止，直至精疲力竭。我無法遏制自己，無法停止工作。」

希望本書幫你點燃對水彩畫的激情。

荷西・帕拉蒙

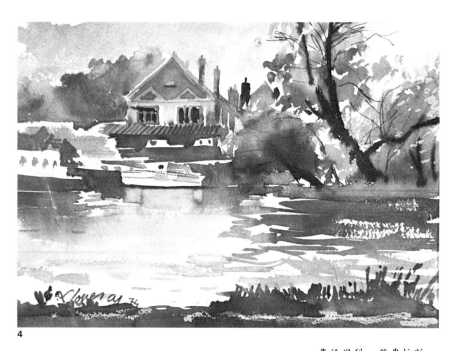

4

費德里科‧勞弗拉斯
(Federico Lloveras)，
《恩巴卡德羅》
(*Embarcadero*)，私人收
藏。

水彩畫的歷史

水彩畫的起源

人類著書並為書作插圖的歷史已有三千五百年了。

最初，人們在埃及尼羅河沿岸發現了一種叫做紙莎草(Papyrus)的纖維質植物，取其莖皮，可以製成卷軸，用來寫字作畫，做成關於科學、歷史、巫術及宗教的書卷。這種卷軸的另一重要用途是陪葬，伴隨死者抵達另一個世界，上面的文字幫助他們向冥神奧西里斯解釋他們一生的作為。卷上的畫像以後被稱為細密畫，都是用透明的顏色畫成的。土黃色、赭色取之於泥土；紅色取自朱砂類的礦物；石青為藍，石綠為綠，土黃為黃，蟲膠為橙；黑色以柳木炭製作，白色則用白堊。這些色料都用阿拉伯樹膠(Gum arabic)加蛋白調和，用水稀釋後使用。簡而言之，這就是水彩。

一千年以後，大約公元前170年左右，帕加馬國王歐墨尼斯二世率先使用羊皮紙。以羊皮經石灰處理，剪去羊毛，再用浮石軟化，便成了這種新的書寫材料。把這些羊皮訂成小冊子，稱為手抄本，再合訂成冊，便成為留傳後世的羊皮典籍。此後，手稿一直使用羊皮紙。

直到公元九世紀，無論在希臘、羅馬、敘利亞還是拜占庭，大多數細密畫都是用水彩與鉛白混合製成的一種不透明的水彩來畫的。而此時正值查理曼大帝的卡洛林王朝。

查理曼大帝十分重視手稿創作，他召集了許多交替使用透明和不透明水彩的大畫家。這種混合使用一直延續到中世紀後期乃至文藝復興時期，當時已普遍將水彩應用於細密畫中。事實上，這些就是水彩畫的雛型。

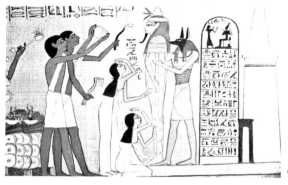

圖6.《張嘴》，死者陪葬書中的木乃伊，紙莎草紙畫，作於公元前十三世紀。倫敦，大英博物館。

圖7.（下圖）《亞當與夏娃》，卡洛林王朝時期，《聖經》手抄本中的一頁，公元834-843年，羊皮紙上水彩畫。倫敦，大英博物館。

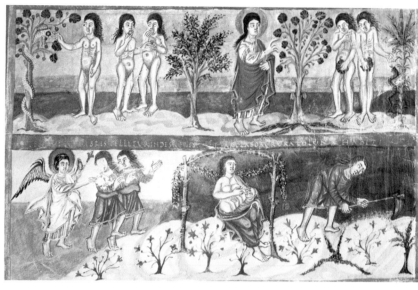

圖8. 佛蘭契斯可·佩色里諾(Francesc Pesellino)，《羅馬寓言》，細密畫，羊皮紙上不透明水彩畫；畫框為水彩所畫。選自《第二次布匿戰爭詩歌》手稿，公元1447-1455年。列寧格勒，俄米塔希博物館。

圖9.《查爾斯·德奧林斯詩集》手抄本插圖（他曾於1500年左右囚於倫敦塔），羊皮紙上水彩及不透明水彩畫。倫敦，大英博物館。

圖10. 杜勒，《小藍鳥的翅膀》，羊皮紙上水彩畫，維也納，阿爾貝提那畫廊。

圖11. 杜勒，《卡爾克魯斯景色》，紙上水彩畫，藏於布雷曼，孔斯塔爾。

杜勒：第一位「水彩畫家」

來自紐倫堡的亞勒伯列希特·杜勒 (Albrecht Dürer) 是十六世紀德國最偉大的油畫家和版畫家，他被畫家科里奧斯 (Cornelius) 描述為「熱情奔放而又一絲不苟」。他一生中(1471–1528)著書三本、作素描一千餘幅、木刻近二百五十幅、銅版畫一百幅，作畫共一百八十八幅，其中八十六幅為水彩畫。杜勒的第一幅成名畫是他十八歲時作的一幅水彩風景畫。這真令人驚訝，很少有人知道他既畫油畫，又畫水彩畫。儘管他的油畫中，諸如藏於馬德里普拉多美術館的《亞當與夏娃》(Adam and Eve) 和《戴手套的自畫像》(Self-Portrait with Gloves) 等作品非常有名，但很少有人知道他還畫水彩畫，如圖所示一般的一些優秀作品鮮為人知。為什麼水彩畫不能在與油畫相同的層次上讓人欣賞呢？我們後面將會提到，水彩用於作畫，要到十八世紀後期才得到人們的認可。在杜勒的時

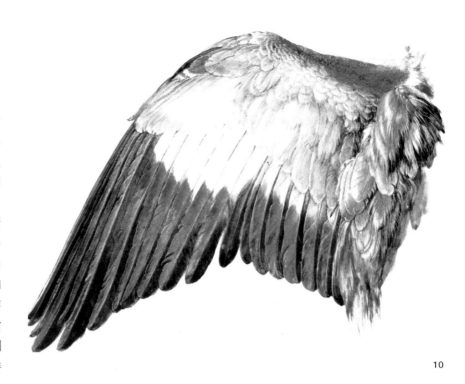

10

11

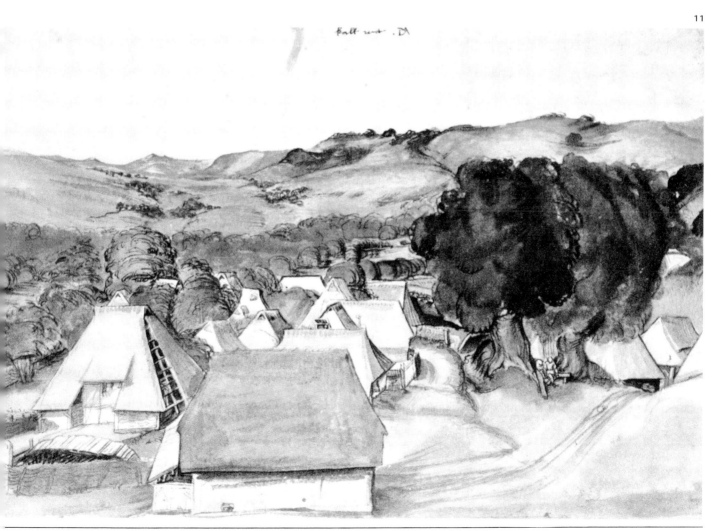

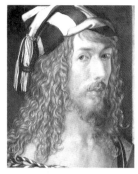

12

圖12. 杜勒,《戴手套的
自畫像》(局部),馬德
里,普拉多美術館。這
幅畫中有一行德文題
詞:「本人二十六歲時
寫生,作此肖像畫。」這
幅油畫自畫像與木刻組
畫《啟示錄》
(Apocalypse) 同年完成
(1498),後者使他舉世
聞名。據說杜勒意欲在
這幅自畫像中強調他作
為藝術家和學者的技藝
與造詣。

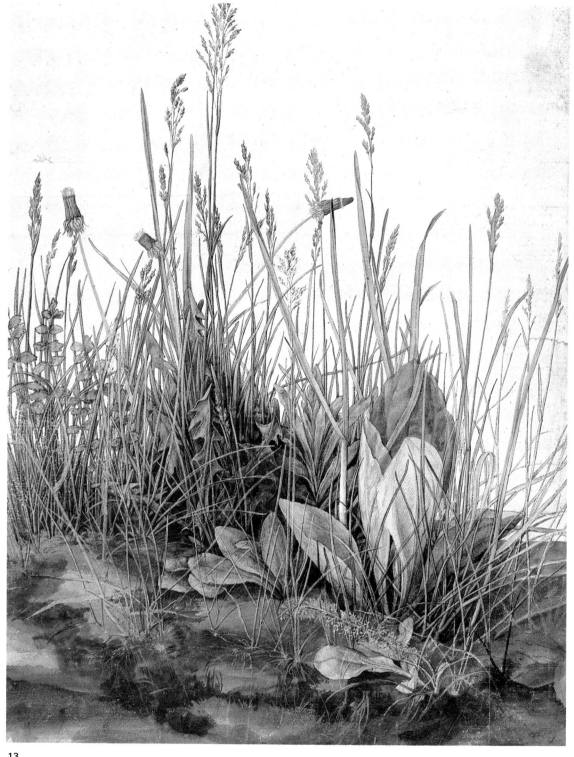

圖13. 杜勒,《大草地》
(Large Piece of Turf),
紙上水彩畫,維也納,
阿爾貝提那畫廊。上頁
的風景畫鬆散而隨意,
風格與筆法接近現代藝
術家,比較起來,這裡
則是細膩的超現實主義
的潤飾,用不透明水彩
表現出雄健的筆力。作
品尺寸為41×31.5公
分,自然寫生畫,與杜勒的
風格相吻合。據他的傳
記作者們說,他對動物
與自然界有一種真摯的
感情。

13

代,水彩畫據說是作檔案記錄用的,為畫油畫
打底稿。這樣低估水彩畫的情形,到二十世紀
初期仍然可見。三十年代的蒂策(Tietze)兄弟編
寫了最完整的杜勒作品目錄,卻沒有將他的水
彩畫單獨分類,而是將它們與素描速寫混在一
起。其他論述杜勒的作者如李普曼 (Lippman)、
溫克勒 (Winkler) 和帕諾夫斯基 (Panofsky) 等
人,也沿襲了他們的分類法。

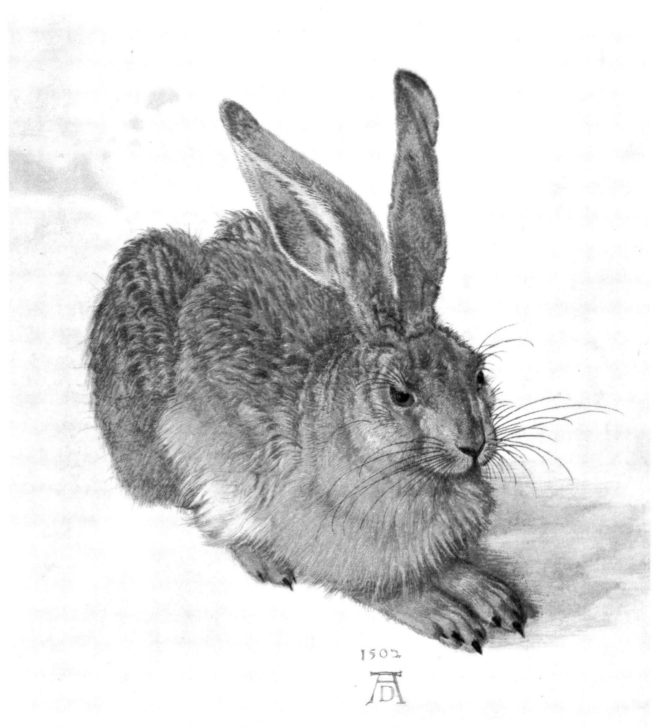

1502

14

杜勒無疑是水彩畫的先驅之一。然而,後來的藝術家們並沒有繼承他的傳統。此後近三百年內,水彩畫仍然只是油畫創作過程中的一個步驟而已。

圖14. 杜勒,《野兔》(The Hare),紙上水彩畫,維也納,阿爾貝提那畫廊。杜勒有時會用不透明的水彩來畫輪廓,比如在暗底色上畫淡色皮毛。

他愛作寫生,評論家和學者們說這隻野兔是活捉來後關在房間裡畫的。他們說兔子的眼睛裡還可以看到窗子的影子,而兔子的陰影則落

在平滑的地板上。如果真是這樣,說明杜勒是以自然模特兒寫生的。但他也根據記憶作畫,把模特兒作為活的參照物,參照它們的動態。

十六與十七世紀：水彩作為一種輔助手段

杜勒只不過是一個例外。在他之前五十年，哈科沃·貝里尼(Jacobo Bellini)也畫過一些水彩畫，作為初步的速寫，激發了他的兩個兒子簡提列(Gentile)和喬凡尼(Giovanni)及女婿曼貼那(Mantegna)的油畫和壁畫創作靈感。而貝里尼卻從來沒有真正畫過水彩畫。

水彩畫在杜勒之後便不再被當作一種繪畫類型。但它卻常被用作油畫的一種輔助手段，這種技術常見於法蘭德斯藝術家們的作品中，尤其是魯本斯。

彼得·保羅·魯本斯(Peter Paul Rubens)畫了近一千幅油畫〔根據波達特目錄(Bodart's Catalog)，確實的數目是993幅〕。他的作品大部分是用於教堂與宮殿裝飾的大型油畫。關於瑪麗·德·美第奇的一生的二十多幅著名組畫現藏於羅浮宮，由3.94×2.95公尺的畫板組成，其中一幅主要作品《亨利四世》(Henry IV)的尺寸為3.94×7.27公尺。魯本斯把他的畫室布置得利於同時創作多幅大型油畫，他的年輕助手，如范戴克、尤當斯、史奈德等人，後來也都各自成了名。魯本斯總是先畫一幅初步的速寫，然後畫一幅水彩畫，以這幅水彩畫稿作一幅按比例縮減的油畫初稿，然後再把全部速寫稿給他的助手們，由他們將畫作大致完成，魯本斯只作一些最後的潤色。

安東尼·范戴克(Anthony van Dyck)離開魯本斯的畫室後遊歷到英國，也畫了一些水彩風景畫，這些畫後來被用作他的油畫肖像的背景材料。雅各·尤當斯(Jacob Jordaens)年輕時將水彩畫應用於掛毯的等大素描稿(Cartoon)，他一直跟隨魯本斯直到魯本斯逝世。尤當斯意圖繼承老師的事業，發展運用水彩速寫的技法。

水彩畫的這類用法在十六至十七世紀的歐洲普遍流行，只有荷蘭例外。荷蘭的范阿衛坎(van Avercamp)、范葉夫爾丁根(van Everdingen)和范奧斯塔德(van Ostade)兄弟等人畫了水彩速寫和初稿後，便將它們賣給工匠藝人或阿姆斯特丹的小資產階級。

圖15、16、17.（上圖）魯本斯，《斯特凡被石頭砸死》(The Stoning of St. Stephen)，水彩速寫，列寧格勒，俄米塔希博物館。（右圖16）油畫速寫，布魯塞爾王宮。（右圖17）《斯特凡被石頭砸死》最後定稿，瓦倫辛美術博物館。

16

圖18. 范戴克,《伯明翰港風景》(*Landscape at Birmingham Port*),莫斯科,巴比洛夫美術學院。據說從1632年范戴克第二次僑居英國,到1641年逝世,他畫了不少幅水彩風景畫,作為油畫習作和模型,以及他的其他一些肖像畫的背景材料。

18

20

19

圖19. 范奧斯塔德,《農民》,列寧格勒,俄米塔希博物館。十七世紀時,水彩畫只是油畫的一種輔助手段,一些荷蘭藝術家們畫了一些流行題材的小型水彩畫,賣給工匠藝人和阿姆斯特丹的小資產階級。

圖20. 雅各・尤當斯,《阿里瓦爾》(*Arribal*),倫敦,大英博物館。魯本斯死後,尤當斯意圖繼續老師的工作,甚至完成了西班牙委託魯本斯作的一些未完成的油畫。他後來採用魯本斯的方法,在完成油畫作品前先研究水彩速寫。

單色水彩

根據義大利藝術家兼教育家且尼諾·且尼尼
(Cennino Cennini) 的說法，在文藝復興及以後
的一段時間裡，大約十六世紀和十七世紀中，
所有的畫家都只用一種單色的水彩。他在《藝
術之書》(*Libro dell'Arte*, 1390) 中提到：「在確
定了構思之後，就要用水墨顏料定形描影。所
用的水墨比例，是大約在一個堅果殼量的水中
滴入兩滴墨，描影要用貂尾毛製作的毛筆。當
要求水墨色彩更深暗時，也用同種技法，但要
多加幾滴墨。」

且尼尼的書只解釋在十四世紀已經被採用的藝
術創作程序；因此，喬托 (Giotto) 以後四百年，
直到十八世紀中期，水彩才被用來完成作品，
而在此期間，藝術家們一般都是按照且尼尼的
公式作畫的。

譬如拉斐爾的簽印室壁畫。1509年至1511年之
間，拉斐爾受教皇尤利烏斯二世的委託，為梵
諦岡教皇宮中畫了一些壁畫。現在的一些博物
館中還藏有一些按透視原理縮短線條的人物和
人體局部的初稿速寫和習作，以及定稿的等大
素描稿，這是一幅用兩種斯比亞褐色顏料畫的
單色水彩畫 (圖21，簽印室中《雅典學院》(*The
School of Athens*) 壁畫投影)。拉斐爾、達文西、
米開蘭基羅等人在畫重要的壁畫或油畫時，都
採用這種工作方法。

單色水彩也用於戶外速寫。在這種情況下，所
用的紙是灰色的，或事先用黃色或土黃色打了
底，然後再根據且尼尼的公式用斯比亞褐色顏
料和水來畫。這種速寫只作為畫油畫時的草圖
和輔助手段。

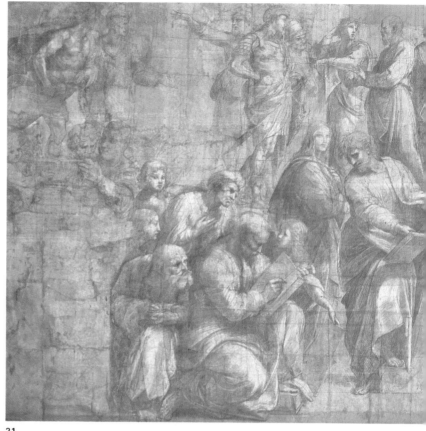

21

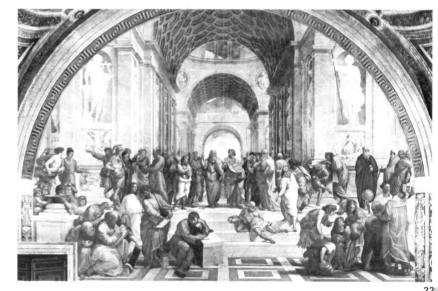

22

圖21. 拉斐爾，《雅典學院》，水彩畫投影，米蘭，安布洛茲學院。

圖22. 拉斐爾，《雅典學院》，簽印室壁畫，羅馬梵諦岡。注意最終完成畫與斯比亞褐色水墨塗影畫投影之間的區別。完成畫上又加了幾個人物，但投影卻顯示出人物的準確特徵，包括他們的形態、表情、位置、光線及陰影等等，使得拉斐爾的助手們在作具體壁畫時比較容易一些。

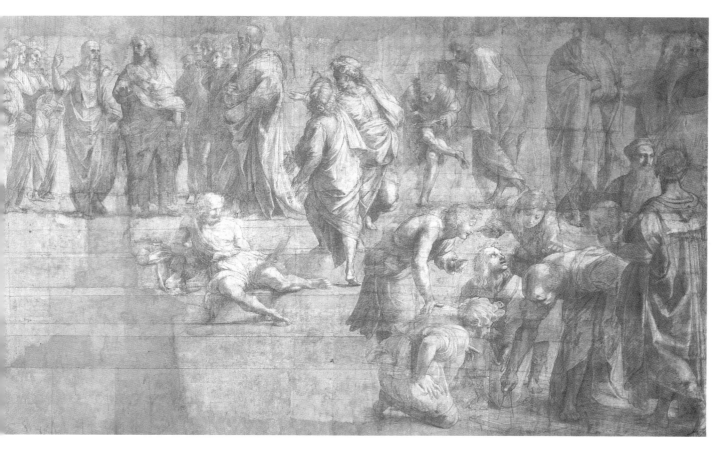

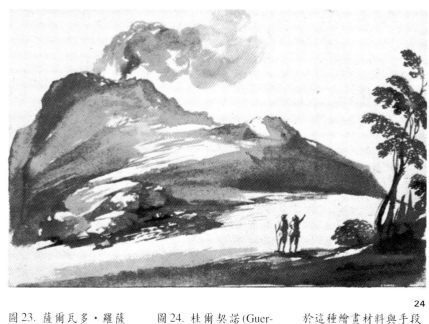

24

圖23. 薩爾瓦多・羅薩
(Salvator Rosa),《樹的
習作》, 淡彩, 列寧格
勒, 俄米塔希博物館。
這幅樹木習作的精緻構
思和準確技巧堪與當今
職業水彩畫家所用的處
理辦法相媲美。

圖24. 桂爾契諾(Guer-
cino),《火山風景》,倫
敦, 大英博物館。這是
灰色紙上畫斯比亞褐色
薄塗的例子。在這幅淡
彩裡, 從畫家用以表示
對象位置和明暗效果的
方法中, 可以看出他對

於這種繪畫材料與手段
的技巧與知識。他只用
數筆加了幾個人物, 以
幫助觀者理解距離與比
例。

23

淡彩：水彩畫的先驅

在水彩畫的歷史進化中，我們還必須提到林布蘭(Rembrandt)，因為儘管林布蘭從未畫過水彩畫，但他卻畫了數百幅比斯托褐色或斯比亞褐色淡彩水彩畫（後種褐色是由烏賊墨製成），畫得極為得心應手，成功地反映出體積、陰影、深暗等色彩，這些速寫就是林布蘭的色彩配置特色。

當林布蘭在阿姆斯特丹工作的時候，克勞德·洛漢(Claude Lorraine)在羅馬忙於作風景畫。他的風景畫都是巨幅畫，受託於教會牧師、教皇或國王，如烏爾班八世及西班牙的菲力普四世。著名的英國風景畫家康斯塔伯(Constable)在給倫敦皇家美術院的一封信中這樣說道:「據說洛漢是世界上最好的風景畫家，這是他當之無愧的。他的主要特點是融合輝煌與寧靜，賦予色彩新奇和明暗變化。」洛漢總是先就一個想法作一幅淡彩速寫初稿，然後到鄉間去繼續野外作畫的過程。他採用同一色系中的兩種或三種顏色，如赭色、斯比亞褐色和暗褐色。他的油畫風景畫常達2.5×2公尺，需要至少作八遍水彩薄塗和多次鉛筆或炭筆速寫才能完成，作一幅畫須費時兩個月。

法國人尼克拉·普桑 (Nicolas Poussin) 也是一樣，他與克勞德·洛漢一同被認為是英國風景畫派的創始人。這兩位畫家無疑對十八世紀後開始使用水彩作畫的英國藝術家們有著極為重大的影響。尼克拉·普桑在宗教或神話人物畫中參以神話人物出現的風景。和洛漢一樣，普桑以一些自然寫生的淡彩速寫初稿為基礎作畫，在他一些僅以兩種顏色和偶然一點黑色所作的速寫中，其色調與光亮度運用得如此豐富絕妙，就像真實的色彩配置一樣。

和許多十七世紀的藝術家一樣，林布蘭、洛漢和普桑都還未曾使用水彩，但他們對於淡彩這種具有與水彩技術要求相似的繪畫過程，賦予一種不僅只作為油畫輔助手段的地位。這時所需要的只是一個能助水彩一臂之力的誘因了，亦即所謂的「大旅行」。

25

圖25. 林布蘭，《人物習作》，阿姆斯特丹，國立美術館。正如本幅速寫所示，林布蘭的淡彩技藝令人驚嘆，這種技藝來自對於構圖與素描的絕對準確無誤的把握。

26

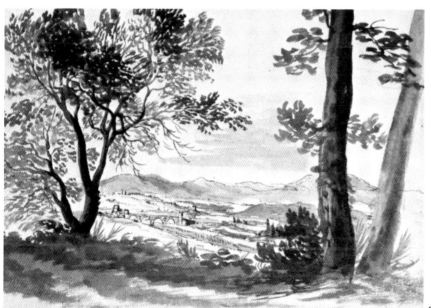

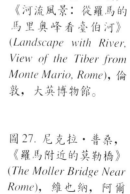

27

圖26. 克勞德·洛漢，
《河流風景：從羅馬的
馬里奧峰看臺伯河》
(*Landscape with River,
View of the Tiber from
Monte Mario, Rome*)，倫
敦，大英博物館。

圖27. 尼克拉·普桑，
《羅馬附近的莫勒橋》
(*The Moller Bridge Near
Rome*)，維也納，阿爾
貝提那畫廊。

十八世紀：英國人發現了羅馬

英國人在十八世紀中葉時「發現」了羅馬。這個時候，喬治二世國王正堅定不移地要把英國從一個農業國家轉變為一個工商業國家，小家庭作坊式的工業被工廠所取代，商業向海外和殖民地拓展，成千上萬的工商業者、知識分子、藝術家和貴族頻繁地往返於英國和歐洲大陸，旅行是一種時髦，這是一個「大旅行」的世紀。最熱門的旅遊路線是從法國、瑞士到義大利，把羅馬作為最終目的地。到了羅馬後，古羅馬圓形劇場、凱旋門、卡拉卡拉公共浴池等是必遊之地，古羅馬廢墟之遊也成為時尚。這是一個「大旅行」的世紀、新古典主義藝術時期。遊歷與「發現」羅馬對英國人的藝術品味起了很大影響。第一站的巴黎把英國人帶入羅浮宮，去欣賞普桑和洛漢的偉大作品，這兩位新古典主義風格的先驅把古典的人物和廢墟畫入他們優美浪漫的風景。在瑞士的逗留，使英國人得以跨過阿爾卑斯山脈，緊緊接近「大自然」而生活，這是當時一個幾乎已成為一種宗教儀式的課題。最後，他們抵達義大利，去瞻仰古羅馬的古典美。一點一滴的經歷與感受，讓這些旅行家們想要把這趟「永恒城市」之旅如詩如畫的回憶帶回倫敦去。

這些如詩如畫回憶的紀念品，就是黑色或斯比亞褐色的蝕刻畫。這些畫在十八世紀初的羅馬和威尼斯就可買到。盧卡斯·卡雷瓦里(Lucas Carlevari) 早在 1703 年便已發表了一百零三幅有關威尼斯的版畫。以威尼斯和羅馬的景色畫 (Vedutas)出名的喬凡尼·安東尼奧·卡那雷托(Giovanni Antonio Canaletto)於1730年和後來成為英國領事的約瑟夫·史密斯 (Joseph Smith) 簽定合同，在英國銷售了一百四十多幅蝕刻畫。1745年，畢拉內及(Piranesi)發表了一百三十五幅古羅馬景色畫。這些畫印成了成千上萬的圖畫發行銷售。

「景色畫」的創作不斷被許多開始從事這類工作的歐洲藝術家們所發展，包括義大利的利契(Ricci)、巴尼尼(Panini)和瓜第(Guardi)，英國的巴斯(Pars)、格林(Grimm)、盧克(Rooker)和寇任斯(Cozens)等。到這個時候，英國人也已經在印製大量的銅版畫和黑色及斯比亞褐色版

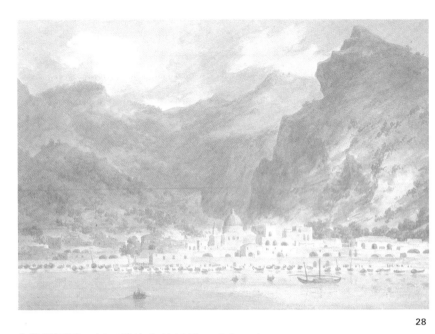

28

畫的插圖了，用以描繪自然風景、城市風光、歷史遺跡、鮮花、靜物、馬和狗等等。這些由被稱為「地誌畫家」的藝術家們所畫的素描，被用來裝飾家室的牆壁。有人從義大利「景色畫」獲得了靈感，認為這些蝕刻畫如果著上透明水彩定會增強效果。不久，色彩愈發顯得重要，最後這些素描都以繪畫而非蝕刻的形式出現了。

被稱為「英國水彩畫之父」的保羅·珊得比(Paul Sandby)，是促使這種素描改以繪畫形式出現的藝術家之一。雖然珊得比沒有到過義大利，他卻密切地關注著「大旅行」。他創作了許多廢墟景色的蝕刻畫，然後用水彩加以裝飾。他意圖將每一幅水彩畫化為一件獨特的藝術品，而不是達到某種目的的手段。這個願望使他得以用不同的方式來進行研究和實驗。

珊得比和他的兄弟托瑪斯都是倫敦皇家美術院的創始成員，托瑪斯也是官方的水彩畫家和地誌學製圖員。保羅也畫城市和鄉間風景的水彩畫和不透明水彩畫。他的鄉間風景畫中最傑出的是在他自然的寫生中對於皇家大森林、溫莎森林公園以及托瑪斯任總管的溫莎城堡的表現。1752 年珊得比二十七歲時開始畫這些森林，他的技法和風格後來深深影響了其他英國水彩風景畫家，包括威廉·巴斯(William Pars)、法蘭西斯·湯(Francis Towne)、托瑪斯·勞蘭森

圖28. 寇任斯，《薩勒諾海灣漁村——切塔拉》，塞西爾·基斯夫人(Mrs. Cecil Keith) 收藏，英國。正是寇任斯衝破了英國「裝飾素描」的傳統，開始廢除線條而用色彩和色調來消除輪廓。

29

圖 29. 法蘭西斯·寇茨(Francis Cotes)，《保羅·珊得比畫像》(*Portrait of Paul Sandby*)，倫敦，泰德畫廊。

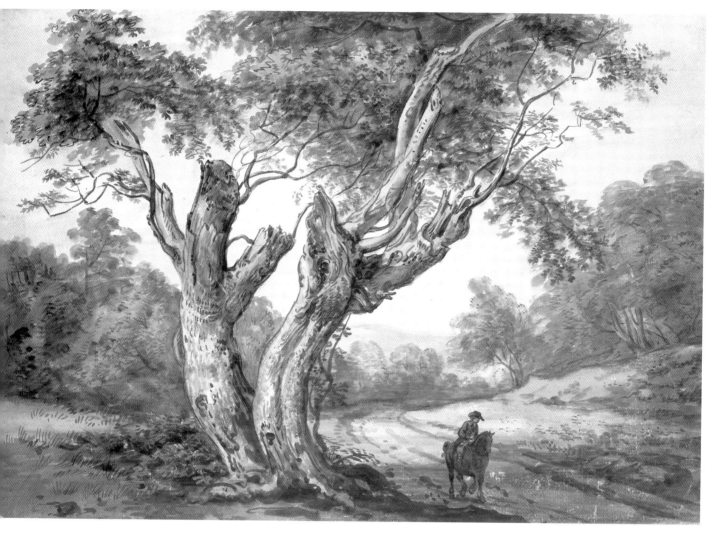

Thomas Rowlandson)、法蘭西斯·維特利（Francis Wheatley），以及特別值得稱道的約翰·羅伯特·寇任斯(John Robert Cozens)。巴斯二十一歲時以考古發掘隊藝術家的身分到過令臘，後來他以考古素描著稱於世。幾年後他到了羅馬，住在那裡直至1872年逝世，他在羅馬的友人包括寇任斯、瓊斯和他的親密朋友湯。斯很快就領會了不用鉛筆作鮮明勾描的繪畫概念，他的老屋水彩畫是真正了不起的藝術品。法蘭西斯·湯則不然，他用鮮明的輪廓和更為刺眼的顏色來突出裝飾人物。勞蘭森是著名的諷刺畫家，我們可從他的肖像畫和風景畫中看

圖30. 珊得比，《溫莎森林小道》(*Road through Windsor Forest*)，倫敦，維多利亞和亞伯特博物館。珊得比被稱為「英國水彩畫之父」，他最初是地誌學製圖員，後來開始畫古代遺址和古代建築風景。他發展了水彩畫的繪畫技巧，這些技巧在畫溫莎森林風景畫時更形成熟。以後三、四十年間，英國藝術家們在畫水彩風景畫時都遵循他的概念。

出他的個性。維特利在他的鄉間風景人物畫中引入了一組紅、藍、黃的亮色。

寇任斯從父學業，康斯塔伯稱他為「一名才華洋溢的風景畫家，一切充滿詩意。」寇任斯只用綠、藍、赭和灰的一組有限的顏色，但每幅的構圖都經過仔細推敲，使得每一幅畫都像一首詩。他深深地影響了英國的浪漫時期和以吉爾亭(Girtin)、泰納(Turner)等人為代表的新一代的藝術家。

英國民族藝術

第一個水彩畫家協會——老派水彩協會，成立於1804年春；一年之後，舉辦了世界首次的水彩畫展覽會。

當然，是於英國展出。

直到這個時期，已有三十年歷史的倫敦皇家美術院的院士們仍非常歧視水彩畫家，只有在畫家同時也有油畫作品時，水彩畫才被允許進入展覽會，而且，水彩畫總是被放在不起眼的邊上，沙龍中最顯眼最明亮的地方是留給油畫的。這種不被重視的待遇，使水彩畫家們一怒之下建立了一個獨立的協會，在不同的沙龍裡舉辦他們的展覽，成功地吸引了群眾和買畫的客戶。到十八世紀後期，水彩畫作為一種藝術表現方式所具有的優點與價值得到了承認，被霍加斯 (Hogarth)，雷諾茲 (Reynolds) 和根茲巴羅 (Gainsborough) 之類的著名藝術家用作他們的藝術表現方式。

畫家們不再局限於畫風景畫，他們進入室內畫人物與靜物。在這一新領域裡，威廉·布雷克 (William Blake)和約翰·亨利·佛謝利(John Henry Fuseli) 展現出非凡的才能和想像力。佛謝利的繪畫特點是人物動作和姿態的誇張。布雷克寫詩，然後作水彩插圖並發表，其最有名的作品包括他為《約伯書》、但丁詩歌和他對理性時代的批判所作的水彩插圖。

此時，英國已經有成千上萬的業餘愛好者在畫水彩畫了；正如多年之後，記者埃德蒙·阿布特 (Edmond About) 在對巴黎國際博覽會的報導中所言：水彩畫已成為「英國的民族藝術」。

圖31. 布雷克，《買賣聖物的教皇》，倫敦，泰德畫廊。布雷克是位有靈感的天才藝術家、詩人、畫家和版畫家，曾就《聖經》及密爾頓、莎士比亞和但丁等人的作品作詩並畫插圖，對這些作品和作者進行詮釋，表現出非凡的能力和想像力。

圖32. 佛謝利，《克里姆希爾特夢見齊格弗里德之死》，蘇黎士，藝術陳列室(Zurich, Künsthaus)。佛謝利是原籍瑞士的知識分子，定居英格蘭，為一位自由職業翻譯家和插畫家。雷諾茲曾鼓勵他作畫，後以油畫和水彩畫著稱於世，其作品以題意新穎見長。

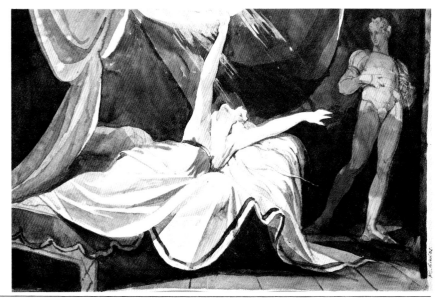

蒙洛醫生和泰納

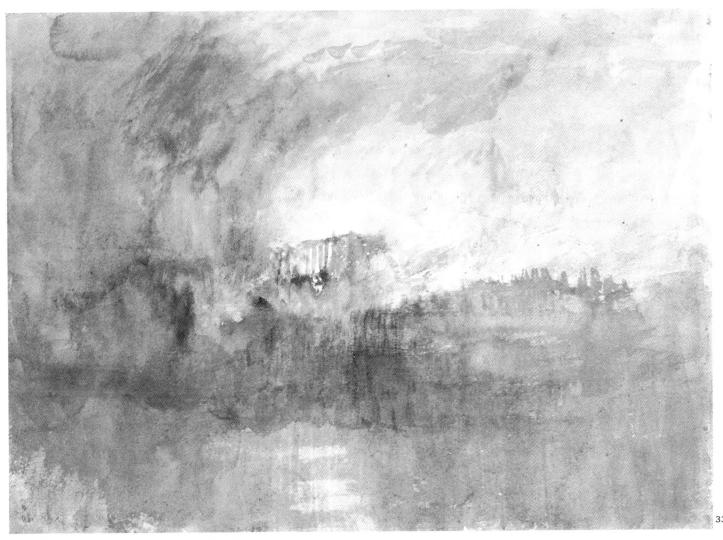

33

蒙洛醫生 (Dr. Monro) 位於亞達菲街上俯瞰泰晤士河的寓所，在英國水彩畫史上扮演了非常重要的角色。蒙洛醫生的業餘愛好是畫水彩畫，當他醫務工作不忙時，也收集畫作。他對許多年輕水彩畫家很友好，幫助他們尋找買主，或自己買一些。他的收藏中包括林布蘭、卡那雷托和洛漢的作品、珊得比的水彩畫以及寇任斯和其他人的畫作和速寫。1794年，他決定在自己家裡開辦一所水彩畫學校，購置了桌椅、畫筆和紙張。消息傳開後，不少年輕藝術家去投奔他。蒙洛醫生告訴他們：「我付你們兩塊半先令，並提供晚餐，你們每晚來此作畫並學習臨摹寇任斯畫的一些旅行速寫。」蒙洛醫生推動了關於寇任斯創造性風格和技法的研究，他保存了全部的畫作。開學幾天後，泰納、吉爾亭、柯特曼(Cotman)、寇克斯(Cox)、德·溫德(de

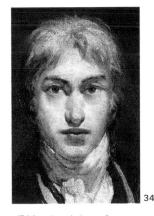

34

圖33、34. 泰納，《1834年10月16日夜失火的國會大廈》，倫敦，大英博物館。(下圖)《自畫像》，倫敦，泰德畫廊。泰納無疑是英國最好最有名的水彩畫藝術家。

Wint)等人都開始忙於作畫，這些年輕人後來成為十八、十九世紀英國最偉大的水彩畫家，其中最有才華和最著名的是泰納 (Joseph Mallord William Turner)，其次是托瑪斯·吉爾亭 (Thomas Girtin)。根據為他們寫傳記的作家默里(Murray)的說法，他倆十九歲時來到蒙洛醫生家，吉爾亭畫素描，泰納則繪畫。

泰納作為水彩畫藝術家的技巧早在幼年時就已開始了。他九歲時為一位啤酒商人作商標塗色，十三歲時師從地誌畫家托瑪斯·馬爾頓 (Thomas Malton)，學習透視原理，十五歲時，皇家美術院接受了他的一幅水彩畫，六年後又展出了他的一幅畫。二十四歲時他被破例接納為皇家美術院院士。

泰納與吉爾亭

圖35、36.（上圖）泰納，《威尼斯：大運河上聖西緬皮可洛的落日》。（下圖）泰納，《威尼斯：從海關大樓看老聖喬治》，倫敦，大英博物館。這是泰納最後一次去威尼斯旅行途中作的兩幅水彩畫，光和色彩的效果極佳，被認為是泰納作品中最具創造性的兩幅作品。

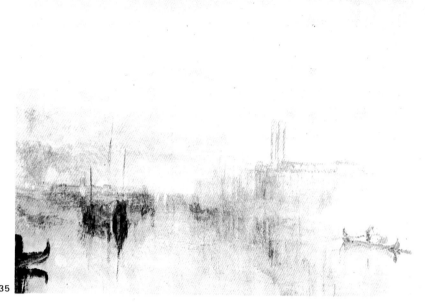

35

36

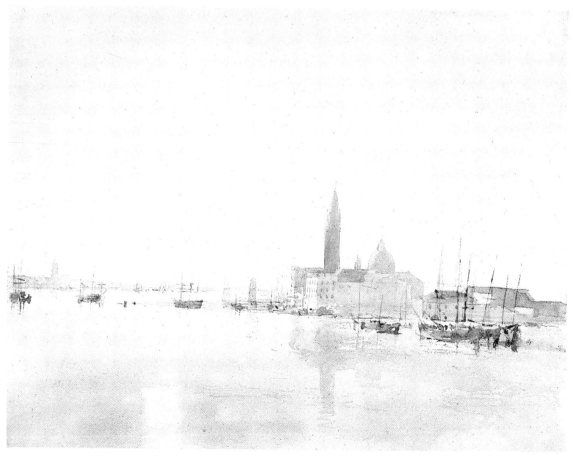

吉爾亭二十七歲逝世，他和泰納一樣，是十八世紀後期最優秀的水彩畫家之一。吉爾亭對泰納有很大影響，泰納摹仿了他的風格和色彩的運用。吉爾亭死的時候，泰納曾說道：「如果湯姆還在人間的話，我就要餓死了。」

1797年進入蒙洛學校以後，泰納開始畫油畫，間或畫水彩畫，他從未放棄過水彩畫。他四次遊歷義大利，於威尼斯作水彩畫時，是他在藝

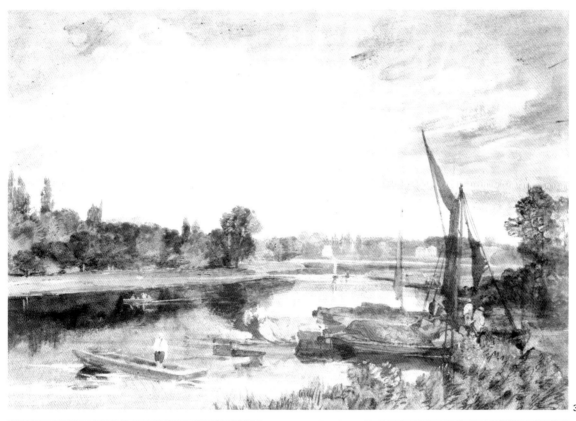

圖37. 泰納,《泰晤士河上駁船與獨木舟風景圖》(*Scene on the Thames with Barges and a Canoe*),倫敦,大英博物館。泰納三十三歲時在泰晤士河岸作此畫。畫中展現出他作為製圖人和畫家的才能,和他對於水彩畫的精湛技巧。前頁的威尼斯的水彩畫,是在十三年後畫作的。

圖38. 吉爾亭,《約克郡的柯克斯多爾修道院》(*Kirkstall Abbey in Yorkshire*),倫敦,大英博物館。吉爾亭與泰納同年出生(1775),在蒙洛學院又是同學,他是泰納及十八世紀其他許多藝術家的模範,由於他的技巧卓越且是位優秀的藝術家,所以常常有人向他請教並摹仿他。吉爾亭是英國水彩畫發展史上最重要的環節之一。

術生涯中最能創造性地運用光和色彩的時候。

法國印象派藝術家們說:「我們是英國畫派一位大師的追隨者,他就是著名的泰納。」

波寧頓和柯特曼

理查‧派克斯‧波寧頓(Richard Parkes Boning-ton) 是英國水彩畫史上一位重要的藝術家。他十五歲時隨家人從諾丁安移居法國加來，在那裡師從曾與泰納和吉爾亭在蒙洛學校同窗的法國水彩畫家路易‧佛蘭洽 (Louis Francia)。後來，波寧頓遊歷巴黎，向法國浪漫派大師安端一尚‧格羅(Antoine-Jean Gros)學習油畫。另一位常造訪格羅畫室並崇拜他的畫家是德拉克洛瓦。波寧頓與長他三歲的德拉克洛瓦成為朋友，因此為當時的巴黎協會所識。

戶外風景畫創始人之一的尚‧巴特斯特‧卡米爾‧柯洛(Jean Baptiste Camille Corot)，見到波寧頓的一幅水彩風景畫時深表驚嘆與讚賞，柯洛過去從不知道水彩畫帶給藝術家的可能性有多大。因此，我們可以毫不誇張地說，波寧頓透過他的藝術同好和他們的社會關係在法國傳播了水彩畫的優點。1825年波寧頓在德拉克洛瓦到達英國時回到了英國。同時，羅克普朗(Roqueplan)和以撒貝(Isabey)等法國藝術家們也開始追隨他的風格，在法國創作水彩畫。1828 年波寧頓二十七歲時死於結核病，而「波寧頓風格」卻繼續為藝術家們所傳揚。

應該特別提及的是「十九世紀英國最佳風景畫家之一」的約翰‧塞爾‧柯特曼 (John Sell Cotman)。當泰納和吉爾亭還在蒙洛學校時，柯特曼也是該校的高材生之一。他從摹仿吉爾亭的風格開始，之後以他自己的風格而揚名。據說柯特曼勸告自己想要當畫家的兒子「嚴格遵從真實而作畫，必要時可以有所取捨，但決不能增加。」柯特曼擅長素描和綜合畫法，他喜歡總結性的和諧形式和濃重的色彩，非常注重構圖，而他的水彩濕畫技法更為他人所不及。

圖39、40.（右圖）波寧頓，《盧昂的聖‧阿爾芒修道院》，私人收藏，英國。

（下圖）波寧頓，《威尼斯總督宮》，華萊士收藏品，倫敦。

這兩幅水彩畫就足以證明波寧頓是一位非凡的藝術家。首先請觀察他按照林布蘭的方法在對角線上作的構圖，注意畫中如何透過透視的效果獲得深度；以及下圖威尼斯畫中的氣氛和畫面空間間隔，它使前景與彌散朦朧的背景形成對比。還要注意色譜的變化（冷色在上，暖色在下），畫中插入人物，不僅使畫有生氣，而且還可作為尺寸和距離的參考。

39

40

41

42

圖41. 波寧頓,《威尼斯即景》, 華萊士收藏, 倫敦。波寧頓的風景畫與人物一樣完美, 其風格影響了水彩畫在法國的傳播。他在法國住了很多年, 結識了當時一些主要的藝術家, 包括德拉克洛瓦、柯洛、格羅等人。

圖42. 柯特曼,《聖保羅大教堂》, 倫敦, 大英博物館。柯特曼對構圖藝術具有一種本能的敏銳, 並在色彩的對比與協調上具有非凡的能力, 加上對主題的選擇所帶來的幸運, 使他成為十九世紀英國最好的水彩風景畫家之一。柯特曼曾在蒙洛醫生的學院裡學習, 是「挪威畫派」中最重要的畫家。

十九世紀英國水彩畫大師

約翰・瓦利(John Varley)和左舒華・克里斯特爾(Joshua Cristall)是創始於1804年的第一個水彩畫家協會的成員。瓦利得到蒙洛醫生的幫助，成為構圖與色彩和諧方面的專家。克里斯特爾則似乎更有創意，其作品無疑更為渾然天成。

幾年以後有三位重要的畫家加入這個協會，他們是彼得・德・溫德(Peter de Wint)、科普利・費爾丁(A. V. Copley Fielding)和大衛・寇克斯(David Cox)。德・溫德去過蒙洛的學校，在那裡結識了吉爾亭並向瓦利學習，他畫自己家鄉林肯平原一帶的風景非常成功。費爾丁擅於捕捉山水風景間的靈氣，其水彩畫表現出與早期泰納的水彩畫有一些相似之處。寇克斯是瓦利的門生，而且是一個非常勤奮的學生，他寫過一些書，一直致力於改進他的水彩畫；他嘗試使用一種新的粗顆粒紙，而且在泰納從義大利回來時受他的啟發而使用一組更濃厚的色彩。康斯塔伯則不然，他通常只畫油畫。他是歐洲最好的風景畫家之一，也嘗試畫不透明水彩畫和水彩畫。

水彩畫家的名單上還可以加上一組波寧頓的追隨者，其中包括托瑪斯・肖特・博伊斯(Thomas Shotter Boys)、威廉・卡倫(William Callon)以及詹姆斯・霍蘭(James Holland)等。其餘的畫家則組成十九世紀中的其他派別，其中有一派是「速寫協會」，其會員約翰・林內爾(John Linnell)、愛德華・卡爾沃特(Edward Calvert)、喬治・里士滿(George Richmond)和塞繆爾・帕默(Samuel Palmer)等人都是威廉・布雷克的追隨者。這一派人中，塞繆爾・帕默是最著名的，他對布雷克的一些作品推崇備至，根據柯特曼兒子的說法，帕默經歷過一個幻想階段，在這個階段中，他以一種真正獨特和奇異的風格作畫。另一派是先拉斐爾派，其成員有米雷(Millais)、漢特(Hunt)，及著名的但丁・加布利爾・羅塞提(Dante Gabriel Rossetti)。他們主要作油畫，但也對水彩畫有所涉獵。先拉斐爾派又稱先拉斐爾兄弟會，他們都遵循一系列戒律：潛心作畫、以象徵表現思想和題材，並深入研究圖像學(iconography)；使用明亮的色彩、注重細節；兼作戶外畫；兼

納水彩畫法。他們畫中世紀和《聖經》題材的畫，比如羅塞提的名作《埃切・安奇拉・多米尼》(Ecce Ancilla Domini)。

圖43. 帕默，《修安的一座花園裡》(In a Shoreham Garden)，倫敦，維多利亞和亞伯特博物館。幾筆金色的修飾和用不透明水彩畫的那些白色圓圈，是帕默的「修安時期」繪畫的特點。他旅居修安九年，其間獲得了激發他想像力的「夢境與幻想」。

43

44

圖44. 康斯塔伯，《斯托克波吉斯的教堂》(The Church at Stoke Poges)，倫敦，維多利亞和亞伯特博物館。康斯塔伯主要畫油畫，被認為是十九世紀最偉大的英國風景畫大師之一。但他偶爾也以如這一幅畫中可見的奇特風格作水彩畫。

圖45. 寇克斯（兒子），《克拉彭的古老教堂和社區》(The Old Church and Community of Clapham)，倫敦，大英博物館。大衛・寇克斯的兒子也叫大衛，與其父一樣也畫水彩畫，且摹仿他的專業風格，技法嫻熟，用色宜人。父子倆都曾在英國皇家水彩畫家學會主辦的年展上展出其作品。

45

圖46. 德・溫德，《林肯郡威瑟姆河支流上的橋》(Bridge Over a Tributary of the Witham River in Lincolnshire)，倫敦，泰德畫廊。德・溫德進過蒙洛醫生的學院，結識了吉爾亭，他的畫作明顯受到吉爾亭的影響。林肯郡的平原與風景是他最喜愛的題材。由這幅水彩畫前景中的水面與草葉的細水平線，可以看出德・溫德可能是用筆桿端頭畫出來的，在顏料未乾時用筆桿塗擦。

46

水彩畫在英國的成功

48

水彩畫的成功，可以按年代追溯。
1768年英國皇家美術院成立，左叔華・雷諾茲
(Joshua Reynolds) 任第一任院長，創始成員包
括水彩畫家珊得比家的保羅和托瑪斯兩兄弟。
從皇家美術院舉行的首屆年展開始，就已展出
了水彩畫。1804年，水彩畫家們覺得受到美術
院的歧視，他們的作品總是被排在油畫後面，
故而成立了「老派水彩協會」，於1805年舉辦
首屆展覽。他們雖然非常成功，但會員之間競
爭太激烈，故於1807年又有一個與之抗衡的協
會成立了，稱作「細密畫與水彩畫家協會」。

1824年，英國藝術家協會同時接受油畫家與水
彩畫家為會員。1855年英國送了一百一十四幅
水彩畫參加巴黎世界博覽會，法國的評論家和
群眾均為這種繪畫在英國的發展成就驚訝不
已。1881年，維多利亞女王裁定原水彩協會(稱
之為「老派」是因為是第一個) 可冠以「皇家」
之名。協會1805年舉辦首屆展覽時，參觀人數
超過一萬二千人。

水彩畫在英國獲得成功，其聲名遠播歐洲及世
界各地。

圖47、48。（上圖）德・
溫德，《格洛斯特》
(*Gloucester*)。（下圖）約
翰・瓦利，《約克》
(*York*)。兩圖皆藏於倫
敦，大英博物館。這兩
幅十九世紀的水彩佳
作，即使今日也難以超
越。德・溫德顯示出對
十九世紀前半期流行的
長型畫幅的偏好，他的
這幅水彩畫實際上是很
小的，約147×384公釐。
瓦利的作品則略大，是
219×472公釐。

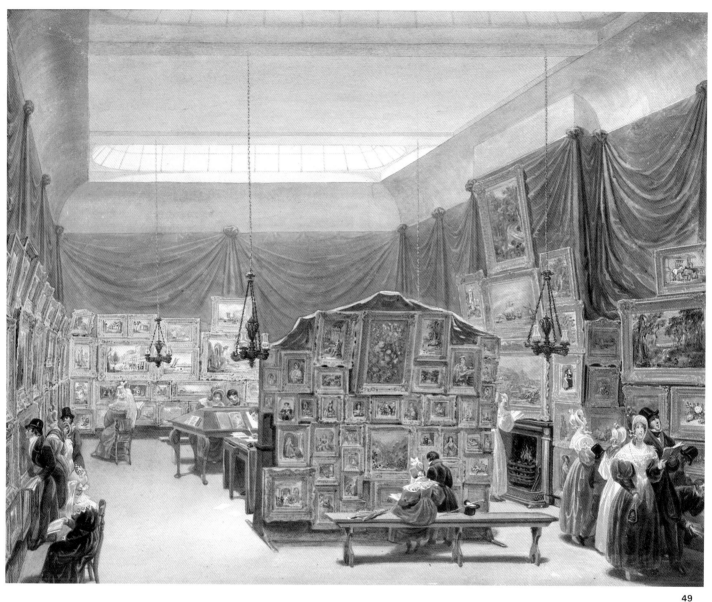

49

圖49. 喬治‧沙夫
(George Scharf),《新水
彩畫家協會展覽廳內
部》(*The Interior of the
Exposition Hall of the
New Society of Painters
of Watercolours*),倫敦,
維多利亞和亞伯特博物
館。沙夫在這幅華麗的
水彩畫中表現的豪華莊
重、構圖的忠實、光線
與陰影的效果,以及其
中的氣氛感覺令人驚
嘆,是對這一建築和新
水彩畫家協會舉辦的這
個水彩畫展的格調的忠
實而又精美的描述。要
理解沙夫作品的意義和
優秀,只須記住這是在
1808年倫敦舉辦的第二
屆畫展,而且那時候尚
未發明攝影。

十八世紀歐洲水彩畫

水彩畫在法國直到十八世紀後期才開始為人所知，到了1775年才有人首次使用 "aquarelle" 來翻譯英語水彩畫 "watercolor" 一詞，有一位法國畫家于貝赫·侯貝赫(Hubert Robert)，他的水彩畫頗受評論家和大眾的歡迎。1754年，侯貝赫到了羅馬，師從畢拉內及(Piranesi)和巴尼尼(Panini)學畫古代遺址風景畫。在1761年的一小段時期裡，他常和另一位法國藝術家福拉哥納爾(Fragonard)在一起。另有兩個法國人，德普雷(Desprez)和夏耶(Challe)，也來到羅馬畫「景色畫」。這些畫家的活動幫助提升了水彩畫在法國的地位。

風景迷人的瑞士培育出諸如約翰·路德維格·阿伯利(Johan Ludwig Aberli)和亞伯拉罕·路易·羅多爾夫·迪克羅 (Abraham Louis Rodolphe Ducros) 等傑出的藝術家。阿伯利是位田園風景藝術家和大自然熱愛者。迪克羅在水彩畫中用強烈的對比和色彩鮮明度，使它們初看上去儼如油畫一般。他用一組稀釋了的色彩作畫，主要包括土黃色、赭色、藍色等。他在羅馬期間，其風格可能影響了英國的水彩畫家們。十八世紀藝術的一個有趣的主題就是植物畫，最著名的畫家之一是出生於阿登地區的皮埃·約瑟夫·荷杜特。在荷蘭則有揚·范·海以森及其追隨者熱拉爾·范·斯班多克。

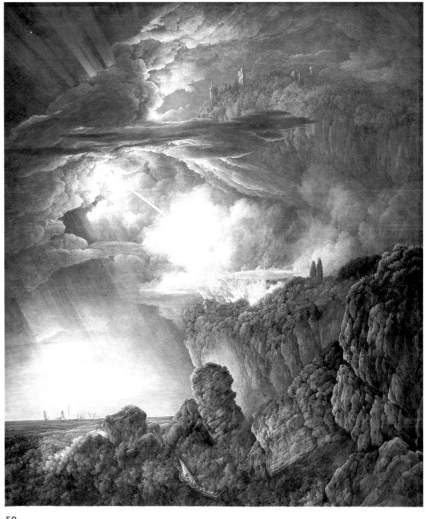

50

51

圖50.迪克羅，《卡拉布里亞切法盧的夜晚風暴》，洛桑，州立美術博物館。迪克羅用這組有限的色彩——土黃色、赭色和藍色——獲得了壯觀的豐富多彩的畫面，即使行家都會誤以為是油畫。迪克羅還表現出一種對構造與素描的傑出才能，使他在義大利時的蝕刻畫很容易賣出。

圖51、52.（左圖）范·斯班多克，《有根的凌霄花》。（右圖）范·海以森，《花瓶中的花習作》，英國，劍橋，費茲威廉博物館。

52

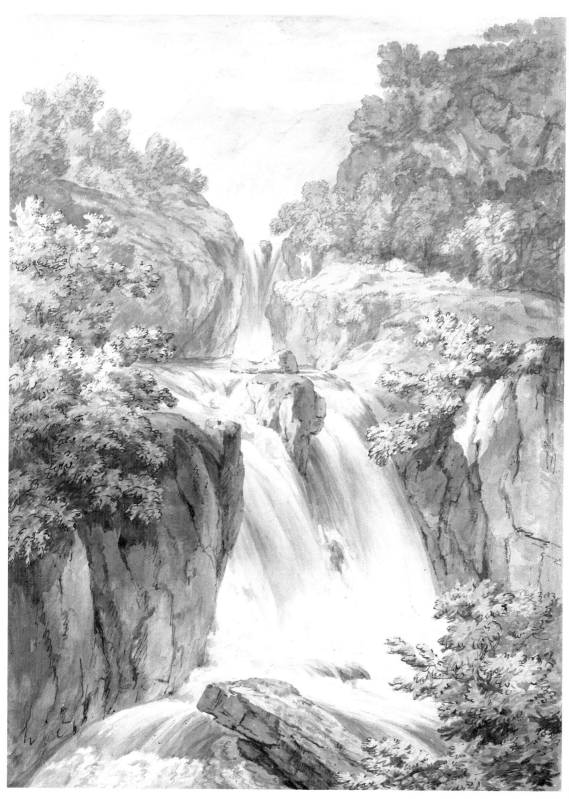

圖53. 阿伯利,《瀑布》(The Waterfall),倫敦,維多利亞和亞伯特博物館。在這幅作於1750年左右的水彩畫中,仍然可見與「景色畫」或蝕刻畫相似的風格,後者係用細筆法或強烈色彩構造圖形。阿伯利技巧地使得這種在一組繪畫中進行蝕刻「填空」的畫法不那麼明顯。他控制了前景和背景的對照,以創造所謂空氣透視或大氣效果的錯覺。同樣的效果可見於圖30保羅·珊得比的水彩畫複製品中。

53

十九世紀歐洲水彩畫

十九世紀早期,安格爾和德拉克洛瓦互相對立。尚·奧居斯特·多明尼克·安格爾 (Jean Auguste Dominique Ingres) 是古典主義和拉斐爾及學院畫派的忠實信徒,堅持維護藝術的現狀。另一方面,鄂簡·德拉克洛瓦 (Eugène Delacroix) 則是浪漫派的領袖,首開寫實主義、印象派和現代藝術的先河。德拉克洛瓦獲得了勝利,而他的成功也就是水彩畫的成功。十九世紀的藝術朝著更豐富的色彩、綜合、光以及鮮明色彩的方向發展。從本質上來說,水彩藝術就是色彩、綜合與光。

安格爾出於他的觀念很少畫水彩畫;而德拉克洛瓦則是熱情的水彩畫家,他是波寧頓的朋友,遊歷過倫敦、羅馬和北非,在北非畫了大量描述典型風景與人物的水彩畫。

在法國,著名的是保羅·加瓦爾尼 (Paul Gavarni)和鄂簡·拉米(Eugène Lami),後者於1879年創建了「水彩畫家協會」,其創始會員包括居斯塔夫·鐸內(Gustave Doré)、以撒貝,還有阿爾比尼(Harpignies)等人。歐諾列·杜米埃(Honoré Daumier)用水彩來裝飾他的政治幽默畫是眾所皆知的。奇怪的是,除了貝爾特·莫利索(Berthe Morisot)和鄂簡·布丹(Eugène Boudin)以外,印象派畫家們都不用水彩畫(塞尚的情況不同)。最後是畫家兼教師的居斯塔夫·牟侯(Gustave Moreau),其學生包括盧奧(Roualt)、馬諦斯(Matisse)和馬克也(Marquet)。

荷蘭人悠翰·巴托特·尤因根德 (Johan Barthold Jongkind)除了畫油畫外,他的水彩畫也畫得很好。他的一生大部分在巴黎度過,和布丹一起成為印象派運動的主要支持者。

水彩畫在十九世紀後半期的德國受到歡迎,著名的水彩畫家有約翰·呂卡斯·范·希德布蘭特 (Johann Lucas von Hildebrandt)和亞道夫·范·曼哲爾(Adolf von Menzel)等。蘇格蘭人大衛·羅伯特 (David Robert) 將水彩藝術帶到西班牙,而由於佩雷·維拉米爾(Perez Villaamil)的熱情傳播而很快流行起來,他們兩人帶著這門新藝術遍遊伊比利半島。曾經有兩位傑出的水彩畫家,呂卡斯 (Lucas) 和阿格拉 (Algarra),與維拉米爾合作過,但使得水彩畫在整個西班牙揚名的則是馬里亞諾·福蒂尼(Mariano Fortuny),他是十八世紀最傑出的藝術家之一,精通水彩畫的各種技法。

福蒂尼出生於塔拉戈納省的雷烏斯,但他的畫室在巴塞隆納;他還是西班牙第一個水彩畫家協會的積極鼓吹者,該協會1864年成立於巴塞隆納,名為「水彩畫中心」。在這個基礎上,1881年先出現了「藝術俱樂部」,後又於1920年出現了現在的「卡塔盧尼亞水彩畫家協會」;而第一個名為「水彩畫家協會」的全國性協會,則於1878年成立於馬德里。

54

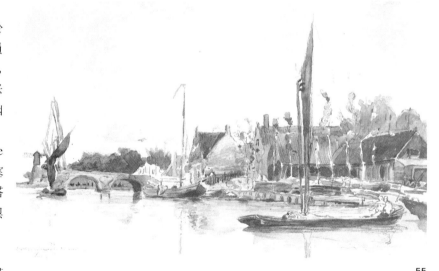

55

圖55.尤因根德,《荷蘭碼頭》,布達佩斯,美術博物館。尤因根德出生於荷蘭,是以撒貝的學生,一生大部分的時間在巴黎度過,並在那裡向以撒貝學畫,並與印象派藝術家來往甚密。尤因根德作油畫,也作水彩畫,擅長畫海上題材,以精確的素描著稱。

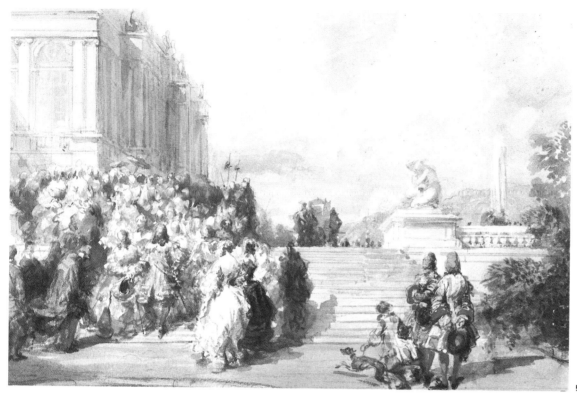

56

圖54. 德拉克洛瓦,《遭豹襲擊的馬》,巴黎羅浮宮。德拉克洛瓦常作這類想像中的或寫生的題材的速寫。他在遊歷過程中所作的上千幅素描草稿,都是動物和所遊歷國家的各類題材,幾乎都是用水彩畫的。

圖56. 拉米,《凡爾塞花園中的路易十四》(*Louis XIV in the Gardens of Versailles*)。巴黎羅浮宮。拉米是水彩畫的專家,他與法國第二帝國上流社會的密切關係使他得以親近王族,精於創作像這幅以法國歷史為靈感題材的畫。

圖57. 阿爾比尼,《塞納河畔杜伊勒和宮風景》(*View of the Seine with the Tuileries*),巴黎羅浮宮。阿爾比尼與西塞里(Ciceri)、拉米、加瓦爾尼、杜米埃及鐸內等插畫家與水彩畫專家同時代,他是十九世紀法國最著名的水彩畫家之一,以其色彩素淡和完美的素描而著稱。

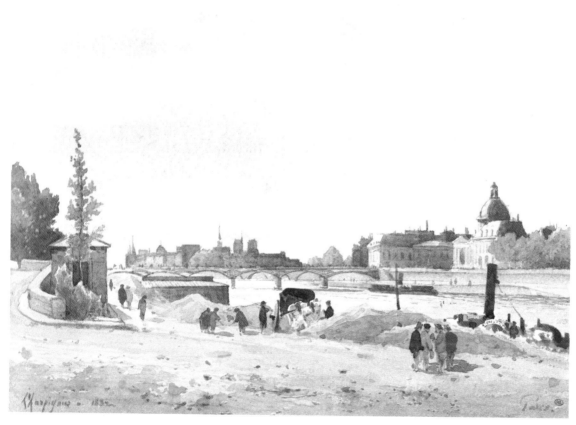

57

馬里亞諾・福蒂尼

圖58. 馬里亞諾・福蒂尼,《半裸的男人》(*Half-naked Man*),卡斯特,哥雅博物館。福蒂尼是位多才多藝的藝術家,其畫法輕鬆嫻熟,流傳下來的油畫中表現出他對人物畫法的全面把握,這使他獲得了「大師」的稱號,而他對水彩的運用的確具有高超的技巧。他二十歲時到羅馬,在那裡學習兩年後又到了摩洛哥,在摩洛哥創作了官方委託的關於西班牙摩洛哥戰爭的十幅大型油畫。在摩洛哥他還畫了一些水彩畫,包括這裡複製的這一幅。此後他又遊歷了巴黎、倫敦、格拉那達等地,並二度遊歷羅馬。福蒂尼死時三十六歲,被認為是十九世紀最偉大的水彩畫藝術家之一。

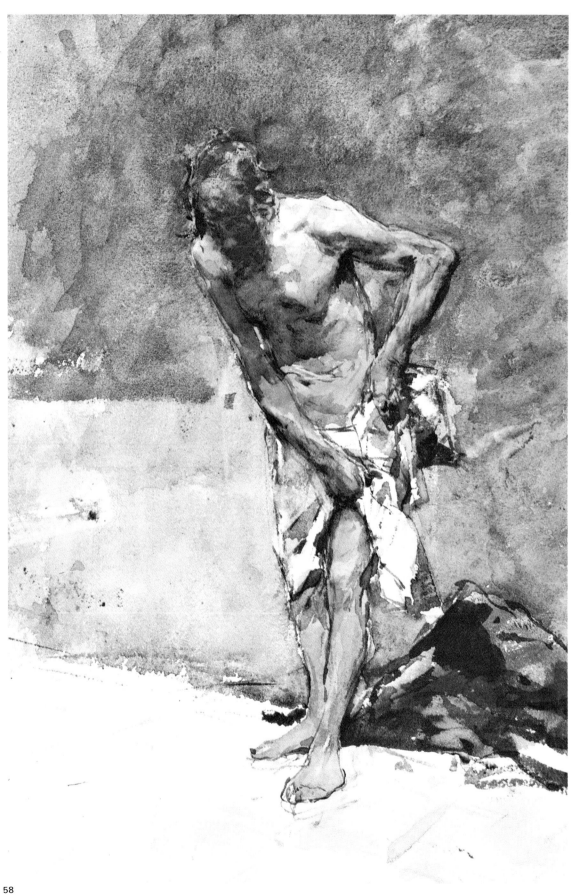

塞尚

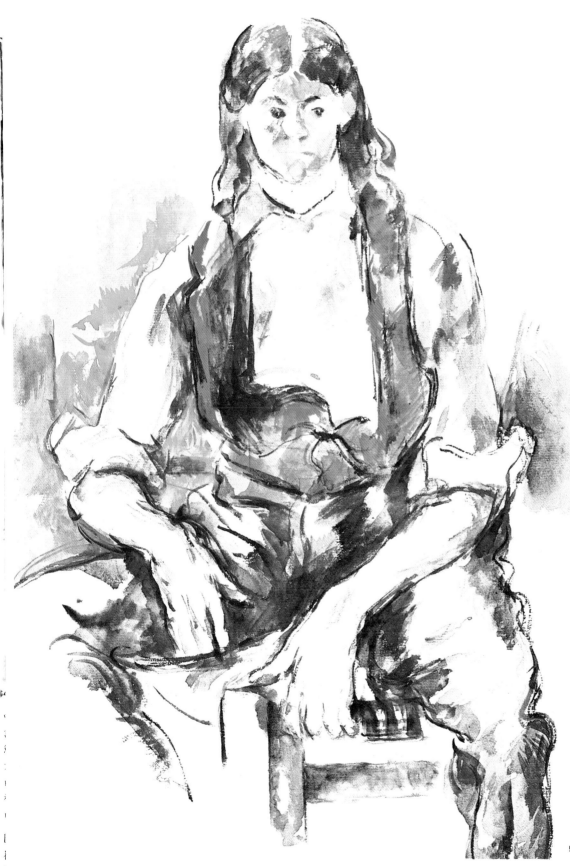

圖59.保羅·塞尚,《穿紅外套的男孩》(*Boy with Red Coat*),蘇黎士,瓦爾特·菲爾岑弗爾德收藏。塞尚無疑是現代的、當代的畫家,在上頁馬里亞諾·福蒂尼作於1862年左右的作品與約四十年後塞尚這幅作於1902年的作品之間,是一個多麼大的躍進啊!一個根本性的變革!在這四十年中誕生了印象派,色彩的運用得以淨化,重新使用形體與色彩,而細節則失去其重要性。塞尚超越了印象派,他體現出後印象派的風格,並為立體主義奠立了基礎。如今他被譽為現代畫的偉大倡導人之一。這一幅水彩畫證實了這一點:它儼然可以成為當今二十世紀後期的作品。

59

今日的水彩畫

在本頁和以下幾頁可以看到一些當代的水彩
畫，它們的形式與色彩都展現出一種與當今藝
術和諧一致的語言，儘管有的是印象派畫家，
有的又是表現主義畫家，但他們都因為有著水
彩畫家們從未放棄過的創造性本質而聯繫在一
起。

水彩畫家們描繪的仍然是傳統的主題：鄉村風
景、海景、港口、鐵路、靜物、肖像與人物，
以及一般的自然風光等等。當今的景象，比如
市區、郊外的房屋和街道等，也有所表現。

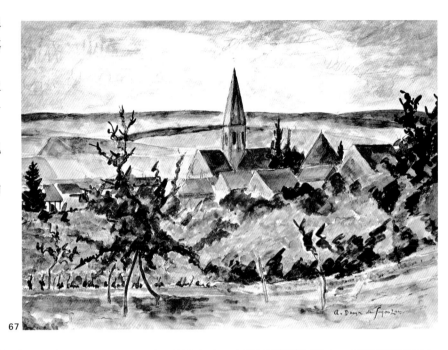

67

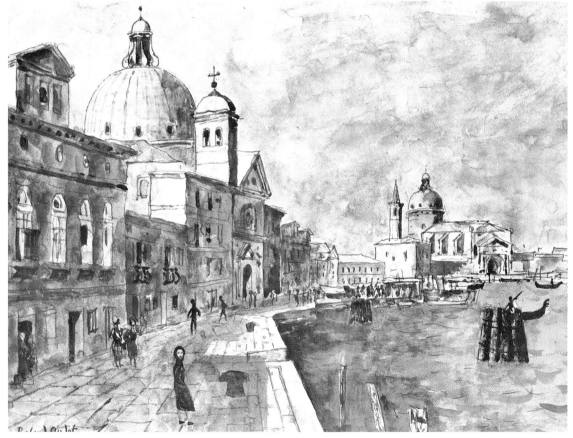

68

圖67. 安德烈‧杜諾
葉‧德‧謝貢查克
(André Dunoyer de
Segonzac)，《福希羅依
的秋天》(Feucherolles
in Autumn)，私人收藏。
謝貢查克主要是一位印
象派畫家，受到了塞尚
的影響，他也作蝕刻畫，
從1919年起共作了一千
五百幅，在今天看來是
他最優秀的作品。

圖68. 羅蘭‧烏多
(Roland Oudot)，《威尼
斯的朱迪卡》(La
Giudecca, Venice)，日內
瓦，阿爾貝特‧鮑爾澤
收藏。羅蘭‧烏多的風
格以其對素描的強調而
引人注目，他用墨汁細
線對形體作勾描。著色
方面也展現出他的風
格，在陰影處則以藍色、
赭色、灰色以及紅色交
互運用而產生一種色彩
的律動感。

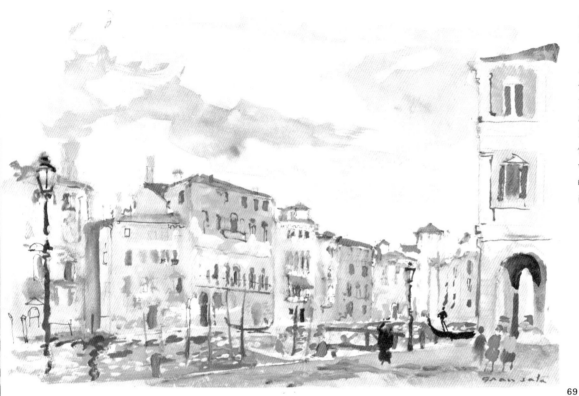

圖69. 埃米利約‧格勞沙拉(Emilio Grausala)，《威尼斯》(Venice)，私人收藏。格勞沙拉是一位西班牙加泰羅尼亞的畫家，1932年移居巴黎，成為所謂巴黎第二西班牙派的成員。他一般都作油畫，但有時在旅行中和私下也作些小幅的水彩畫，畫作豔麗，色彩豐富。

69

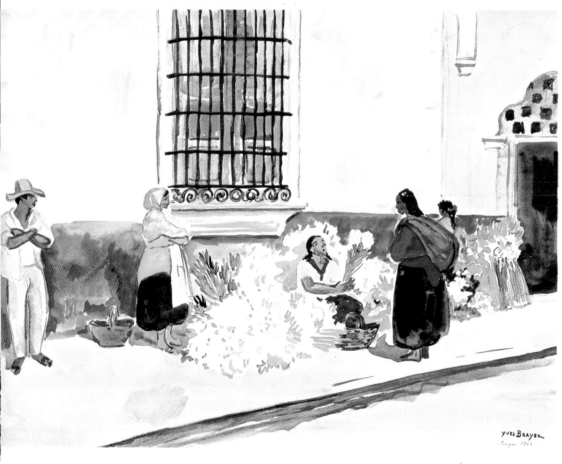

圖70. 伊弗斯‧布雷爾(Ives Brayer)，《墨西哥花市》。這幅作品表現了一個水彩畫的現代概念：形體與色彩的綜合，用一種簡略的方式來闡明主題，而不介入局部細節；採用明亮色彩以抑制深暗色彩，進而獲得一種刻意追求的色彩亮度；在作為水彩畫特徵的透明性中有意加入色彩的豐富多樣性。布雷爾只畫水彩畫，他常使用鉛筆，且都是看著模特兒寫生，畫法嫻熟。

70

十九世紀和二十世紀的美國水彩畫

美國水彩畫協會成立於 1866 年，當時由塞繆爾·科爾曼(Samuel Colman)擔任會長。

當時，水彩畫已風行美國，主要是因為油畫家湯姆斯·葉金斯(Thomas Eakins)和溫斯洛·荷馬(Winslow Holmer)也開始畫水彩畫。荷馬是一個不合群的波希米亞人，做過雜誌插畫作者、記者和速寫員。他曾遊歷法國、英國、加拿大、百慕達群島、拿索島等地，四十歲後全力投身繪畫。他有一種特殊天賦，知道怎樣在海上取景，然後用油畫或水彩畫賦予它們獨特的色彩。

十九世紀末葉是美國水彩畫的輝煌時期。莫利斯·普倫德加斯特 (Maurice Prendergast) 描繪各種人群，瑪麗·卡莎特(Mary Cassatt)在法國作印象主義的探險，詹姆斯·亞伯特·馬克尼爾·惠斯勒 (James Abbott MacNeill Whistler) 也屬於印象派，著名的肖像畫和水彩畫藝術家約翰·辛格·沙金特(John Singer Sargent)雖然是美國人，卻是生於義大利，而在法國接受

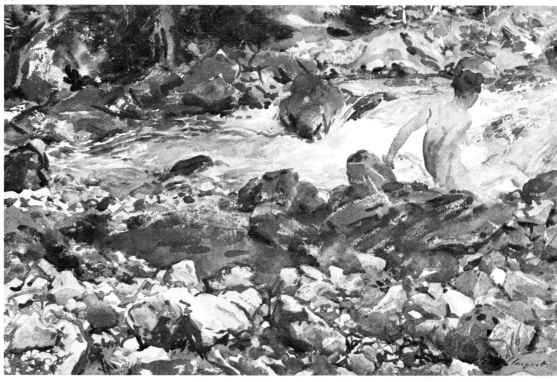

76

75

圖75. 普倫德加斯特，《落潮》(Low Tide, Beachmont)，烏斯特美術館。普倫德加斯特出生於波士頓，二十一歲時到巴黎，當時正是印象派的鼎盛時期，因此他的畫受到了馬內、莫內、雷諾瓦、畢沙羅等人的影響。奇怪的是，普倫德加斯特擅畫人群，或在某一特定環境中的一群人，正如他的《步行》或這一幅《落潮》一樣。1914年他從歐洲返回紐約，和洛斯波喬(Los Pocho)派畫家們共辦畫展，這是一批間接為美國藝術灌注了新生命的激進派畫家。

圖76. 沙金特，《山間小溪》(Mountain Stream)，紐約，大都會美術館。沙金特擅長畫油畫肖像，水彩畫也很突出。

他十八歲時在巴黎師從畫家卡羅魯斯(Carolus)，培養了一種關於綜合畫法的基本規

則，成為他藝術生涯中的信條：「在藝術中，任何非必不可少的東西都是有害的。」

圖77. 霍珀,《折線形屋頂》(*The Mansard Roof*),紐約,布魯克林博物館。霍珀二十四歲遊訪巴黎時,受到了後印象派的影響,但回到美國後,又立刻擺脫了這種影響,轉而接受美國寫實主義,並專畫城市風景。在這幅作於1923年的技法極為精湛的水彩畫中,霍珀還稱不上有什麼獨特的風格,但他在光與陰影的效果、體積、色彩以及水彩技法等方面提供了很好的參考。

77

教育。這四位藝術家主宰並引導了美國繪畫藝術,走向它在世紀末的輝煌終點。

水彩畫於二十世紀在美國取得其首要地位,它有成千上萬的畫迷,和為數眾多難以一一提及的優秀畫家。我們略舉幾例,便可說明其水準之高。代表人物畫藝術的有愛德華·霍珀 (Edward Hopper)、安德魯·魏斯 (Andrew Wyeth)、羅蘭·希爾德 (Rowland Hilder)、約翰·派克(John Pike)以及大衛·米勒德(David Millard)等人。代表現代藝術甚至抽象風格的是約翰·馬林 (John Marin)、喬治亞·奧基夫 (Georgia O'Keeffe)、里奧內爾·費寧格 (Lyonel Feininger) 和山姆·法蘭西斯 (Sam Francis)等。

歷史在繼續,水彩畫現在已經取得了作為一種具有高度表現力的藝術形式的地位,達到了只有油畫才能企及的質量與數量水平。目前所採用的新技法與新風格的發展趨勢,將使水彩畫更能振奮人心。

圖78. 查爾斯·里德 (Charles Reid),《穿衣服的男性人物畫》(*Masculine Figure, Clothed*),私人收藏。這裡選用里德的這幅水彩畫以代表當前美國大批作水彩畫的業餘和職業畫家,和這些美國水彩畫家的水準。里德是一位偉大的水彩畫家,還出版過幾本關於藝術與創造性的書。

78

水彩畫室

水彩畫家常常在戶外工作，他喜歡的繪畫對象
通常是風景、海景、城市的街道和廣場。然而，
水彩畫家和油畫家一樣，也需要有一間畫室來
作畫，畫素描、整理寫生與速寫、畫靜物和人
物肖像等等。

開始作畫，先要有個帶桌面的畫架，一張放水
罐、畫筆和顏料的桌子、一個寫生調色盒、一
張椅子、一盞檯燈、一兩個放畫紙和畫作的活
頁畫夾。

許多職業畫家的畫室都像這裡所說的這麼簡
單。但是，如果想要投資建造一個舒適的工作
室，可以採用以下的建議：

一間四公尺平方的房間，白牆大窗，窗戶面北
而開，以便在日光下工作。桌子要選桌面能作
不同角度的傾斜；椅子要有座墊和靠背，高度
能隨意調節，並有金屬腳輪，可輕鬆地滾動。
要有一張輔助用的桌子，用以放置各種繪畫用
品，比如水罐和顏料盒，這張桌子也要有腳輪。

圖81. 業餘畫家剛開始
時，可以在房子裡的任
一房間建立自己的工作
室。所需要的只是一張
桌子、畫板和一張椅子。
畫家要讓畫板稍微傾斜
時，可以放幾本書在桌
上讓畫板靠著。若需要
更斜的角度，可以把畫
板放在腿上，靠在桌子
邊緣。

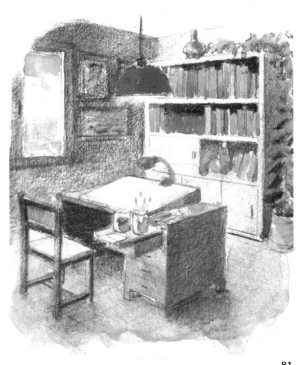

81

82

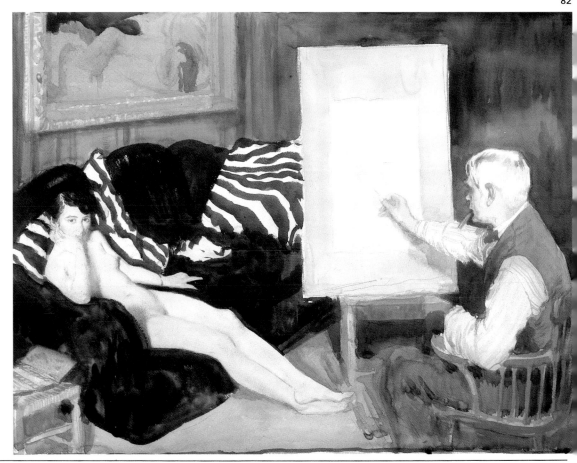

圖82. 威廉·歐潘爵士
(Sir William Orpen)，《模
特兒》(The Model)，倫
敦，泰德畫廊。愛爾蘭
人歐潘爵士在這幅絕妙
的水彩畫中，提供我們
他在倫敦工作室的一
景。從這幅1911年的畫
作看來，是一間小工作
室。

專業畫室的照明

作畫時要有一個工作畫架和一個有臺面的畫架。一個帶抽屜的組合式書架，用以存放紙、速寫稿、草稿和完成的作品。一個掛畫夾的架子、一個有自來水的水槽、藝術類書籍、音響設備和一張給模特兒坐的沙發或雙人座椅，這張沙發也可以讓你坐著聽聽音樂，或與朋友談天。

主要的日光應來自寬大的窗戶直到工作臺左面，最好裝有百葉窗或窗簾，因為這樣可以調整光量與光的類型。電燈光源則要強烈明亮、光照均勻，確保晚上能在畫室內作畫，最好請教電工，至少安裝一盞具有四個燈泡的照明燈，其中兩個燈泡發熱光，兩個發冷光，以摹仿自然光。檯燈應該有伸縮臂，至少要 100 瓦。最後，沙發邊要有燈，創造一個輕鬆舒適的環境，可以休息放鬆、聽聽音樂、聊天。

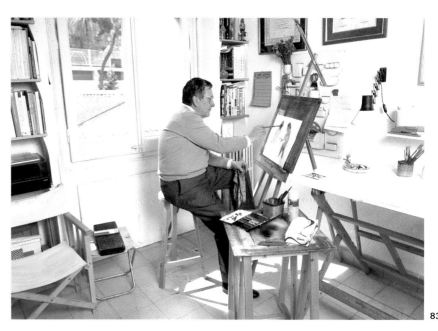

83

圖 83. 加斯帕‧羅梅洛 (Gaspar Romero) 在巴塞隆納家中的畫室。看得出來，這裡的家具只是一張斜臺面的可折式桌子、一張小小的桌邊桌、一個標準的三腳畫架、一張作畫時半坐的凳子。

圖 84. 這是一個理想的水彩畫畫室：4×4公尺白牆房間，朝北的大窗戶和以下家具與照明設施：

家具和工具

1. 桌子；2. 面板傾斜的畫架；3. 有輪子的輔助用桌；4. 可調節高度並有輪子的轉椅；5. 書架；6. 帶扁平抽屜的櫃子；7. 一組存放材料用的抽屜；7a. 上層抽屜裡有電燈照明裝置，蓋乳白色玻璃，用於映描圖樣、看幻燈片等等；8. 立體聲音響；9. 有自來水的水槽或水池（圖上未出現）。

照明

A.窗戶，日光；B.一組螢光燈；C.檯燈；D.輔助燈。

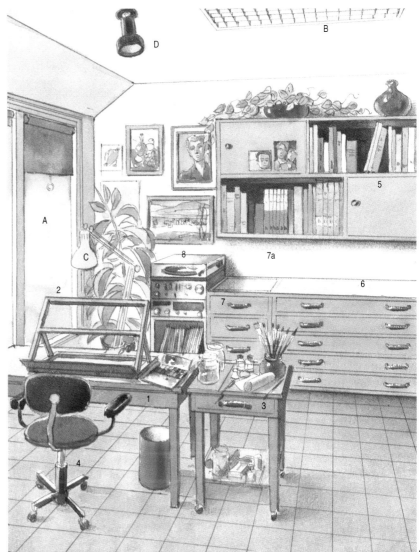

84

家具與工具

以下是一份職業水彩畫家的畫室必備家具的清單。

一張畫桌。這可以是一張標準規格的辦公桌，有抽屜，可放顏料盒、畫筆及其他材料。但是，這類桌子只能是臨時替代品。從專業的角度來說，最好有一張專門為作畫而設計的桌子。

把作品放在斜臺面的桌子上，可以獲得更好的視覺，為此，請找一張標準的折疊式桌子（圖86），這種桌子問世已經有五十多年歷史了，為水彩畫家們所熟知，但和更現代化的多功能設計的桌子比較起來，就顯得有點過時了。現代化的桌子包括那些用於作技術圖和建築工程圖用的桌子，它們也適宜用來作藝術素描和繪畫。它們是用金屬架和塑料貼面做成的，具有多功能設計和優雅的流線形（圖87、89）。後一種是訂製的，有兩組獨立的抽屜和斜臺面，這樣可以把抽屜分開，使桌子向兩邊擴展；請注意同一張圖中抽屜的深度，其中一個可以在上面放一塊板而做成一張輔助桌，這樣可以用來代替前面所說的用於擺放水、畫筆和顏料等的第二張桌子。其他的必需品包括一張有臺面的畫架，如圖85所示，和一個標準的三腳畫架。

85

圖85. 這些是在水彩畫室工作時所必需的家具：一張標準規格的畫桌，一個斜面板的畫架，一張小的桌邊桌，還有一張帶腳輪並能調節高度的舒適的轉椅，另有顏料、畫筆、水罐、紙等等。

圖86. 可以任意傾斜臺面的標準畫圖桌，這種桌子已經有一百多年的使用歷史了，仍見於許多職業水彩畫家的畫室中。

圖87. 現代化的桌子，像這張美國製造的「先鋒牌」桌子，看上去既優雅又有多種功能，如圖所示。它有一塊可以在任意角度傾斜的臺面，用於存放各種材料的抽屜、擱腳用的橫板，以及其他特點。

86

87

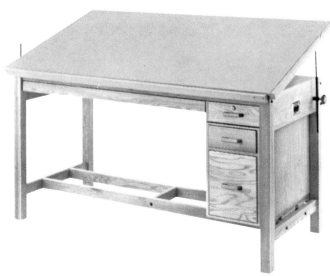

要有一張小一點的桌子，上面擺放水、紙、畫筆、海棉和紙巾等物，這可以是一張特製的桌子，帶有彈簧、擱板以及不同類型的抽屜；如果這張桌子還有一個斜臺面，就可以在上面作畫，而不需要其他桌子了（圖86）。 甚至可以用一張普通的桌子，或像我所用的這張自製的輔助桌，它包括一張標準打字桌和一個臺面（圖90）； 無論你選擇哪一種桌子，這第二張桌子一定要有腳輪，這樣可以將它輕鬆地移到工作用的畫桌或畫架旁。

專業畫室裡還需要一個如圖91所示的架子，上面可放一兩個存放速寫稿或完成作品的大畫夾，這樣有助於向訪客或來買畫的人展示你的作品。

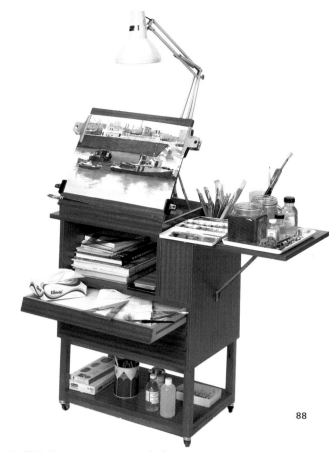

88

圖88. 這是一個絕妙的設計發明，它把桌子、臺面畫架、用作輔助桌的擱板、二個放材料的架子、三個存放紙、素描、水彩畫的扁平抽屜（最大尺寸為32×50公分）等全都結合在一起，而且還裝上輪子，是一張最精練完備的畫桌。

圖89. 這張畫桌有兩組抽屜，桌臺面是另一塊板，移動抽屜可以延長桌子。抽屜較長，其中一個可在上面加一塊板作為輔助桌。

圖90. 我不久前用一張舊打字桌加上一塊木板，做成這樣一張帶輪子的輔助桌，用於畫油畫和水彩畫都很合適。

89

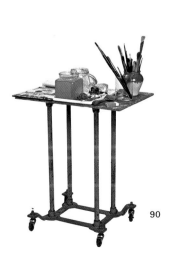

90

91

圖91. 畫室中要有一個存放大畫夾的架子，畫夾中存放紙和完成的作品，這是很重要的，既用於保存畫作，又便於朋友和客戶觀畫。

自來水、貼壁組合櫃、靠背椅

自來水在畫室中並非絕對必需，但如果有自來水就方便得多了。作畫時要用水，而且還得經常換水。水源要方便，因為還要用水沖洗調色板、顏料盒、畫筆和其他東西。可以把它裝在一般的白色水槽上，用鍍鉻的水龍頭。我裝了一個傳統式陶瓷水槽，效果很好。

如果畫室較大，可以裝一組貼牆的組合櫃，抽屜裡可以存放畫筆、顏料、調色板和水罐等。扁平的抽屜最適宜存放畫紙、未完成的畫稿、速寫稿、素描以及完成了的水彩畫作品。這個組合櫃還要有一張桌子，臺面要大，以便能夠折疊、裁剪和堆放紙張。

你還需要兩三塊6公釐厚的板子，標準尺寸分別為85×60公分和100×70公分。

建議用一張舒適的椅子，要有腳輪、帶墊子的扶手和靠背，可以調節高度，類似於辦公室用的椅子。繪畫是一件吃力的工作，能舒適地繪畫才會有靈感和創造力。

92

圖92. 畫室內需要有自來水。我裝的是具有裝飾性的老式陶瓷水槽，花不了多少費用。

圖93. 畫室裡可以使用傳統的木製三腳圓凳，但建議你在可以調節高度、有輪子、舒適的旋轉椅上作畫。你會明白這是值得的。

圖94. 畫室裡至少要有兩個大的、結實的畫夾和兩到三塊6公釐厚的三夾板，其中兩塊的尺寸為85×60公分，一塊為100×70公分。

圖95. 注意這件家具，它的一部分當作書架，另一部分作為櫃臺式長桌，還有扁平抽屜，用於存放白紙、速寫稿、設計稿、完成或未完成的水彩作品。還可增加一組抽屜以儲存材料和工具。上端抽屜還可安裝玻璃和兩盞日光燈作為描圖桌，以供描圖或觀看幻燈片之用。

93

94

95

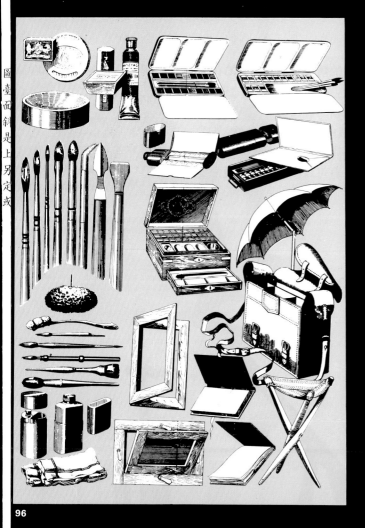

材料與工具

「畫家們從未有過這麼多已經被人們嘗試過的
方式來表現他們的思想。」

莫利斯・巴塞特
(Maurice Busset, 1927)

水彩畫紙

畫水彩畫要選擇正確的畫紙，這是很重要的。有一種紙是用木漿經機器或模子做成的，品質中等。品質最好的紙含有100%的破布漿料，用手工製造，上膠非常仔細。最後的上膠這道程序決定紙的品質和所能承受的多層水彩的程度。品質最好的紙價格很貴，但有些工廠生產的中等品質的紙還是可以接受的。高品質的紙可以從生產廠家在紙上蓋的凸紋印章或傳統的水印圖案而區分出來，把紙對著光會看得更清楚。

有三種紙的基本質地適宜畫水彩畫：

A) 細紋紙（細顆粒紙）

B) 中等紋理紙（中等顆粒紙）或稱半毛糙紙

C) 粗紋紙（粗顆粒紙）或稱毛糙紙

細紋紙是趁熱的時候壓平的，但仍然保留某些皺紋，使水彩顏料能夠附著在這些紋理上，這就是為什麼完全光滑的紙不宜用於水彩藝術形式的原因。如果畫家擅於控制輪廓線、顏色的融合、漸層、濕輪廓等，那麼細紋紙就非常適於作水彩畫，因為紋理越細，顏料就越容易流溢和乾燥。儘管這種紙的使用不易掌握，它卻能夠增加色彩的亮度。中等紋理紙的皺紋較粗一些，不必急速作畫，它介於最難和最容易的紙中間，是初學者理想的畫紙。初學者不要急於嘗試其他紋理的畫紙。

水彩畫專用的粗紋紙在整個紙面上有更明顯但又不對稱的微孔均勻分布。這些微孔保持並聚集濕水彩顏料，使之難以乾燥，初學者難以把握，但對於職業水彩畫家來說，它們有助於掌握濕度及水彩顏料。從理論上來說，這種紙使水彩失去了光澤，因為每個微孔都形成一個小小的陰影；但實際上，這種色彩亮度的減損是感覺不到的。所有這些紙都要注意正反面，因為正面的光潔度更佳。辨認正反的最簡單的辦法是，正面的紋理是不對稱的，而反面的紋理則是比較有規則的質地，甚至構成一個小型的設計圖案或斜紋花樣。

圖106. 為了辨別素描紙和機械製或手工製的高品質水彩畫紙，生產廠家常常在紙張一角蓋上凸紋章，或用傳統的水印圖案印上它們的商標，把紙對著光就可以看得很清楚。（第60頁有一份國際著名的素描或水彩用紙生產廠家名單。）

106

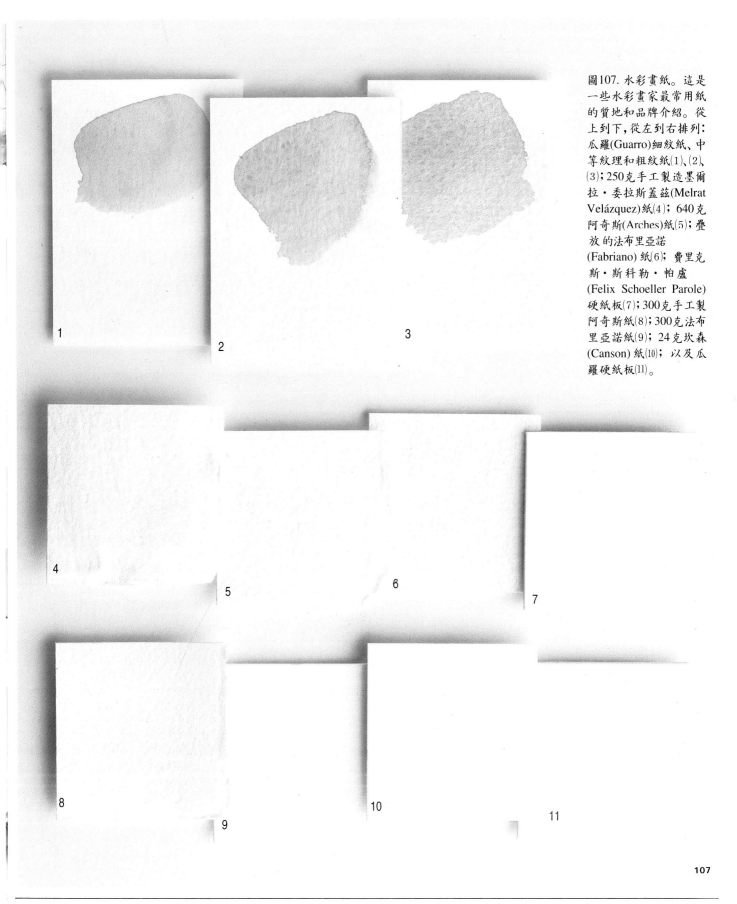

圖107. 水彩畫紙。這是一些水彩畫家最常用紙的質地和品牌介紹。從上到下，從左到右排列：瓜羅(Guarro)細紋紙、中等紋理和粗紋紙⑴、⑵、⑶；250克手工製造墨爾拉·委拉斯蓋茲(Melrat Velázquez)紙⑷；640克阿奇斯(Arches)紙⑸；疊放的法布里亞諾(Fabriano)紙⑹；費里克斯·斯科勒·帕盧(Felix Schoeller Parole)硬紙板⑺；300克手工製阿奇斯紙⑻；300克法布里亞諾紙⑼；24克坎森(Canson)紙⑽；以及瓜羅硬紙板⑾。

107

水彩顏料

畫水彩畫用的顏料是用植物、礦物或動物色料加水和阿拉伯樹膠混合製成的，再加上蜂蜜和甘油，以防止厚層顏料在乾燥過程中裂開，另加防腐劑以保持顏料的新鮮度。水彩顏料有四種：

> 乾水彩顏料片
> 濕水彩顏料片
> 管裝膏狀水彩顏料
> 瓶裝液體水彩顏料

乾水彩顏料片通常不是昂貴的產品，為鈕扣狀扁圓形，需要用筆使勁塗抹才能蘸取顏料。

濕水彩顏料片的品質為職業水準，以白色方塑膠盒盛放。廠商在做濕水彩顏料時增加了蜂蜜和甘油的用量，並採用品質較好的色料，以使顏料更快稀釋。濕水彩顏料分六片、十二片或二十四片用鐵盒包裝出售，但也可單片購買。

管裝膏狀水彩顏料的品質也屬職業水準，它即溶於水，並具有濕水彩顏料片的透明度，以每盒六支和十二支裝出售，最常見的為每支容量八立方公分。另外也有單管出售的。

最後還有液體水彩顏料，是用透明玻璃瓶裝，常為插畫家所使用，其次也用於藝術水彩畫中，以消融背景或漸層薄塗。

職業水彩畫家既用濕水彩顏料片，也用管裝膏狀水彩顏料，很難說哪一種是最好的。我認為這要看各人的技術和習慣而定，完成的作品將會是一樣的。

圖116. 一種便宜的乾水彩顏料片，以每個調色盒中裝六種或十二種顏料出售，有的廠家還以不同顏色單片出售。

116

圖117. 濕水彩顏料片，為職業畫家所用。這種顏料易溶於水，其色彩品質與亮度極佳，以每盒裝六色、十二色、十四色及二十四色出售，也可以只購買某一種顏色。

117

圖118. 職業水彩畫家用的管裝膏狀水彩顏料，其濃度與油畫顏料相似，具有立即溶化的優點，也有與濕水彩顏料片同樣的亮度與透明度。以不同尺寸的錫管包裝，每盒通常為十二色，也可分顏色購買。

118

圖119. 專業用的瓶裝液體水彩顏料，插畫家最常使用，類似苯胺色料，濃度與強度極大，偶爾也用於藝術水彩畫，適合畫背景或寬廣的色彩漸層。常以六瓶或十二瓶的盒裝出售，也有單色零售。

119

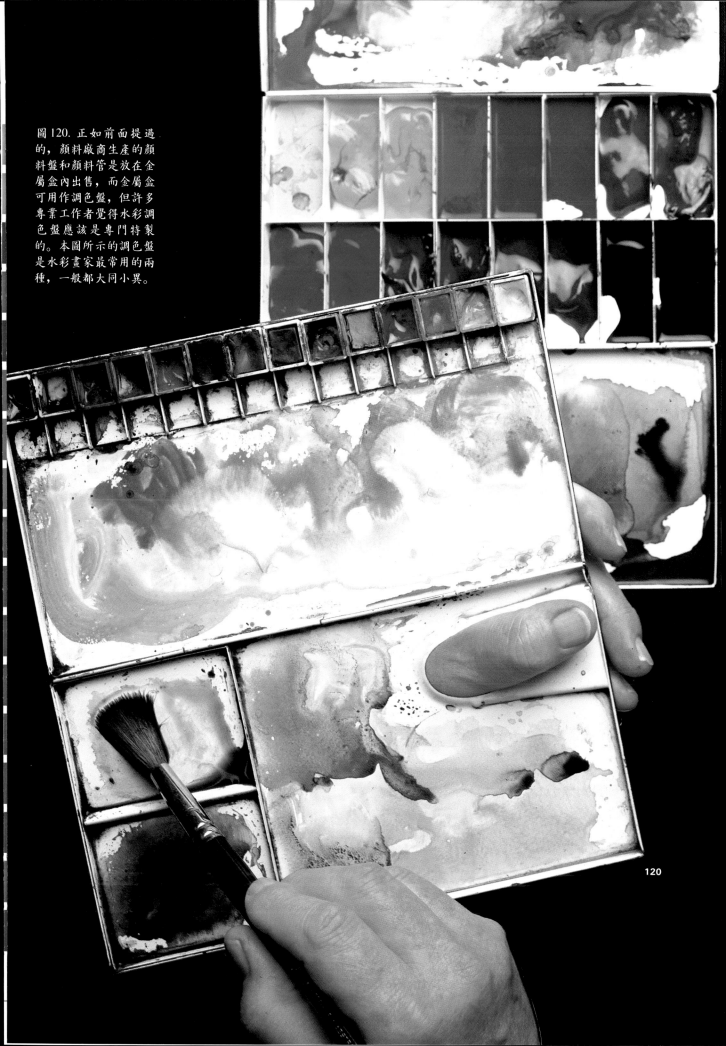

圖120. 正如前面提過的，顏料廠商生產的顏料盤和顏料管是放在金屬盒內出售，而金屬盒可用作調色盤，但許多專業工作者覺得水彩調色盤應該是專門特製的。本圖所示的調色盤是水彩畫家最常用的兩種，一般都大同小異。

120

常用的水彩顏料

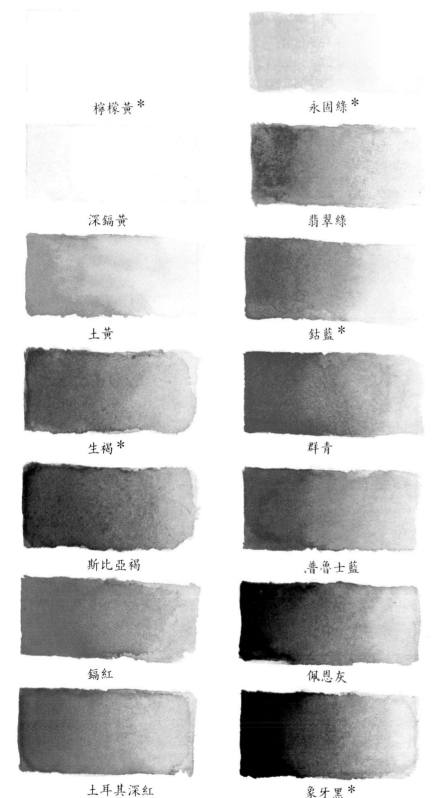

檸檬黃*

永固綠*

深鎘黃

翡翠綠

土黃

鈷藍*

生褐*

群青

斯比亞褐

普魯士藍

鎘紅

佩恩灰

土耳其深紅

象牙黑*

寇任斯、吉爾亭甚至泰納等英國十八世紀大師們用的是一組僅有五至六種色彩的水彩顏料，你要畫周圍的自然景物，的確也用不了更多的色彩。事實上，你要做的就是要正確地調和紅、黃、藍三種色彩。讓我們從實用的角度來看看其他的色彩如何使我們的調色盤更為豐富。

研究一下哪些色彩最常用，我們發現許多廠家都出售每盒十七管裝的水彩顏料。廠家回答了我們的問題，我們也能夠接受他們的選擇，因為他們知道什麼最容易銷售。他們的色彩組合並非隨意挑選的，初學者大多從這一組色彩起步。久而久之，專業畫家們便會確定他們自己的一組色彩，適合於他們的風格和對色彩的詮釋。在達到這個境界之前，還容許我在此講解一種比較普遍的色彩組合。

所有盒裝顏料組合中都有這樣一些基本的色彩：鎘黃或深鎘黃、土黃、鎘紅、土耳其深紅、翡翠綠、群青以及象牙黑等，只要再加上一些藍色和佩恩灰這樣的灰色就行了，我覺得這種灰色也是不可缺少的。以下是最常用的一些色彩：

圖122. 按照邏輯推論，我們覺得這一組色彩是專業藝術家最常用的色彩，如果要更精簡一些，那麼可以排除帶星號的色彩：檸檬黃、生褐、永固綠、鈷藍和象牙黑。

常用的水彩顏色	
檸檬黃*	永固綠*
深鎘黃	翡翠綠
土黃	鈷藍*
生褐*	群青
斯比亞褐	普魯士藍
鎘紅	佩恩灰
土耳其深紅	象牙黑*

480 石灰藍	②★★★★★		516 綠土	①★★★★★		650 深英格蘭紅	①★★★★★
481 天藍	③★★★★		517 淡綠	②★★★★		651 土金	①★★★★★
483 永固紫	②★★★★		518 深綠	②★★★★		653 焦綠土	①★★★★★
484 酞菁紫	②★★★★★		519 酞菁綠	②★★★★		655 土黃1	①★★★★★
485 靛藍	①★★★★		520 胡克綠1	②★★★★		656 土黃2	①★★★★★
486 仿鈷藍	①★★★★★		521 胡克綠2	②★★★★		657 焦土黃	①★★★★★
487 淡鈷藍	③★★★★★		522 淡鈷綠	③★★★★★		658 茜草棕紅	②★★★
488 深鈷藍	③★★★★★		523 深鈷綠	③★★★★★		660 生赭	①★★★★★
489 深鈷紫	③★★★★★		524 五月綠	②★★★★		66! 焦黃	①★★★★★
490 紫紅	①★★★		525 橄欖綠	①★★★★		662 斯比亞棕褐	①★★★★
491 巴黎藍	①★★★★★		526 永固淡綠	①★★★★		663 斯比亞棕	①★★★★
492 普魯士藍	①★★★★		527 永固深綠	②★★★★★		664 棕桃紅	①★★★★★
493 緋紅紫	②★★		528 普魯士綠	①★★★★		665 綠桃紅	①★★★★★
494 群青	②★★★★★		529 暗綠1	②★★★★		666 火山泥	①★★★★★
495 群青紫	②★★★★★		530 暗綠2	②★★★★		667 生褐	①★★★★★
496 甘青藍	①★★★★★		531 淡朱砂綠	①★★★★		668 焦褐	①★★★★★
497 鮮紫	②★★		532 深朱砂綠	①★★★★		669 范戴克棕	①★★★★★

常用的水彩顏料

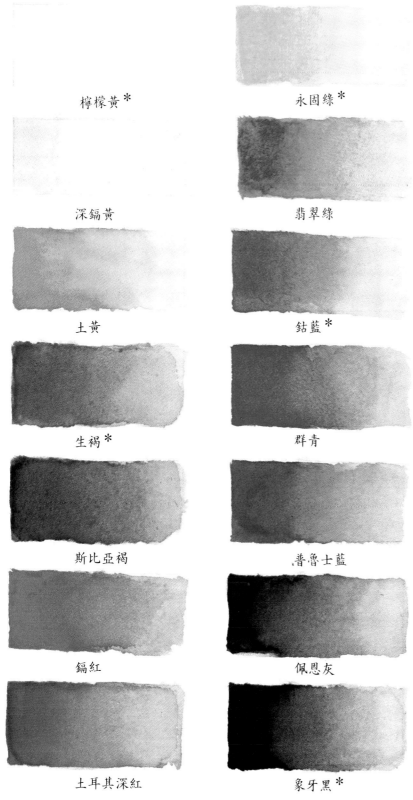

檸檬黃*

永固綠*

深鎘黃

翡翠綠

土黃

鈷藍*

生褐*

群青

斯比亞褐

普魯士藍

鎘紅

佩恩灰

土耳其深紅

象牙黑*

寇任斯、古爾亭甚至泰納等英國十八世紀大師們用的是一組僅有五至六種色彩的水彩顏料，你要畫周圍的自然景物，的確也用不了更多的色彩。事實上，你要做的就是要正確地調和紅、黃、藍三種色彩。讓我們從實用的角度來看看其他的色彩如何使我們的調色盤更為豐富。

研究一下哪些色彩最常用，我們發現許多廠家都出售每盒十七管裝的水彩顏料。廠家回答了我們的問題，我們也能夠接受他們的選擇，因為他們知道什麼最容易銷售。他們的色彩組合並非隨意挑選的，初學者大多從這一組色彩起步。久而久之，專業畫家們便會確定他們自己的一組色彩，適合於他們的風格和對色彩的詮釋。在達到這個境界之前，還容許我在此講解一種比較普遍的色彩組合。

所有盒裝顏料組合中都有這樣一些基本的色彩：鎘黃或深鎘黃、土黃、鎘紅、土耳其深紅、翡翠綠、群青以及象牙黑等，只要再加上一些藍色和佩恩灰這樣的灰色就行了，我覺得這種灰色也是不可缺少的。以下是最常用的一些色彩：

圖122. 按照邏輯推論，我們覺得這一組色彩是專業藝術家最常用的色彩，如果要更精簡一些，那麼可以排除帶星號的色彩：檸檬黃、生褐、永固綠、鈷藍和象牙黑。

常用的水彩顏色	
檸檬黃*	永固綠*
深鎘黃	翡翠綠
土黃	鈷藍*
生褐*	群青
斯比亞褐	普魯士藍
鎘紅	佩恩灰
土耳其深紅	象牙黑*

丹配拉顏料（不透明水彩顏料）

不透明水彩顏料，或稱丹配拉 (Tempera) 顏料，與水彩顏料極為相似，因而值得在本書中進行討論。丹配拉顏料須用水稀釋，用的畫筆和畫紙與水彩畫用的相同。丹配拉顏料與水彩顏料的主要區別，在於它含有大量的色料或有色土，用膠作黏合劑，用白色摻和而獲得較淡的色調。基於這個原因，我們可以知道：

水彩顏料有其特有的透明度。
丹配拉顏料以不透明為特徵。

丹配拉顏料不透明、較濃，並能用淺色覆蓋深色，如果用大量水稀釋丹配拉顏料，所得結果與水彩顏料類似。要強調的是，由於丹配拉顏料以不透明和無光澤為主要特點，會使人聯想起某些油畫顏料。

圖123. 丹配拉顏料的成分與水彩顏料相同，但其色料用膠黏合，並用白色摻和調配較淺的色調。丹配拉顏料表面無光澤、不透明，故可用淺色覆蓋深色。它們以錫管或小玻璃瓶包裝出售。

123

124

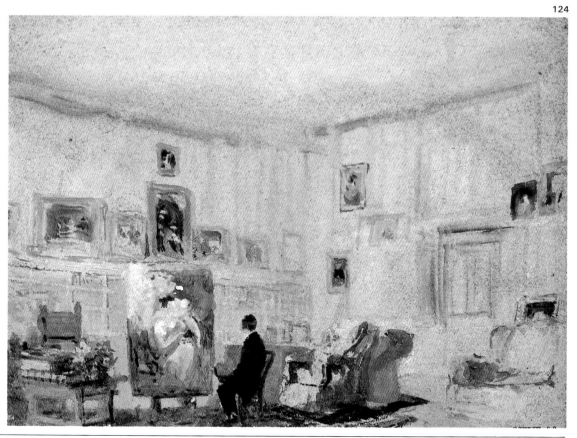

圖124. 泰納，《佩德渥斯室內圖》(Petworth Interior)。灰色紙速寫。倫敦，大英博物館。

顏料盒

許多裝水彩顏料的金屬盒也用作調和色彩的調色盤，這些盒子以鐵皮上白釉而製成，上有一組正方形或長方形的凹面分隔部分，可分別調和不同色彩。有的顏料可與鐵盤分開，使得調色盤有兩個或三個盤子，有一種甚至還有一個放左手大拇指的洞或環，以便右手調色時可用左手握住調色盤。

專業畫家常用63頁上所示的那種調色盤，這種調色盤有兩種樣式，適用於不同種類的水彩顏料，可以用於濕水彩顏料、乾水彩顏料片和膏狀水彩顏料。如果沒有調色盤，用一個白瓷盤也可以，許多畫家還用一個「輔助調色盤」:一張白色水彩紙，上色前先在紙上試試效果。

我們知道，所有的顏料色表和許多顏料盒(Palette box)內都有一種類似於丹配拉顏料、質地濃厚的白色，稱為中國白，為什麼要有這樣一種白色呢? 畫水彩的基本原則是要利用紙本身的白色，所以這個問題就無法回答了。有一些非正統的畫家用它在側面或明暗分界面上產生某種光的效果，或者用於畫白色的船索或白色的野花。但這種做法並不可取 —— 它好像是在欺騙! 讀了本書後可以知道，我們可以用許多其他的方法，而不打破水彩畫的一般規則。

圖125. 一組迷你畫具，包括盒子、調色盤、畫筆和一個小水瓶（盒子的尺寸為9×11公分），可以和一本小筆記簿一起放在衣袋裡，以便旅行中或在鄉下等環境作速寫。

圖126. 帶有專業級乾水彩片的顏料盒，在色盤的下面有一個環，用左手大拇指套在環中以端住調色盒，像一個調色盤一樣。

125

126

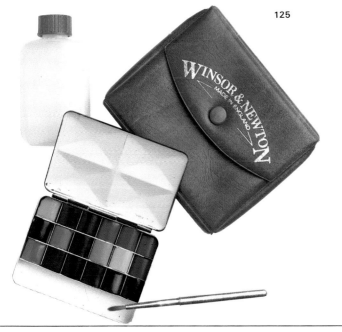

圖127. 內裝二十四片濕水彩顏料的顏料盒，盛顏料的盤子可與金屬盒分離，以便有更大的調色空間，中間的調色盤上可以看見一個鉚釘 (A)，它裝上一個可用左手拇指端調色盤的環。畫完之後將顏料盤放回盒內，可將盒子折疊關閉。

圖128. 內裝十二管專業品質水彩顏料的顏料盒，顏料錫管可從盒中取出，將盒子作為調色盤，上有一個洞，左手大拇指從洞中握住調色盤。

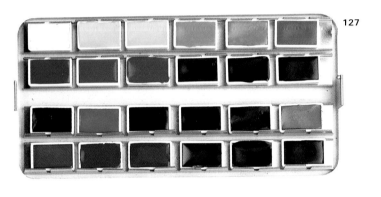

127

Schmincke

128

濕潤劑、遮蓋液、定著液及其他

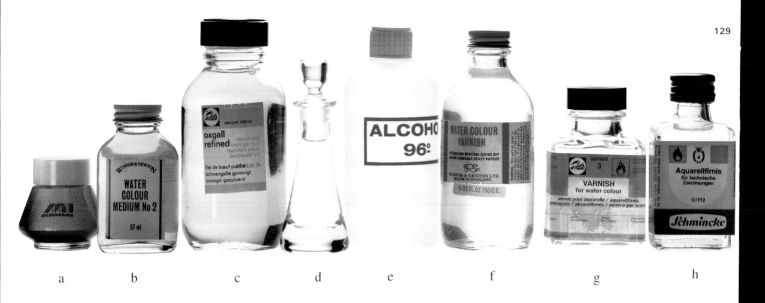

a b c d e f g h

水彩畫絕對需要的唯一液體是自來水，但有一些液體，諸如濕潤劑和收斂劑等，可以改進水質，還有一些諸如遮蓋液之類的產品，可用於獲得特殊效果。以下幾段討論這些產品及其特點。

遮蓋液： 本產品專門用來遮蓋小塊面積，以產生特殊亮點，諸如樹幹或細樹枝之類的線條形式。用筆塗在所需的地方，等它乾燥後就形成一層不透水的薄膜，可用手指或一般橡皮擦除。塗遮蓋液時可以用舊筆，之後再以酒精清洗。欲遮蔽這些留出來的空間，也可以在作畫前先塗上白蠟。

2號顏料調和劑： 這是一種酸化樹膠溶液，要用滴管加入水中，它可以消除水中的全部油跡，提高色彩的亮度、光澤度和透明度。

精煉牛膽汁： 這是一種濕潤劑，與水混合以提高色彩的附著力和流動性。在半升水中倒入少量精煉牛膽汁即可。

甘油： 如果在日光強烈或風大的日子裡在戶外作畫，水彩顏料會乾得比預期快，若在水中加一點甘油，即可避免這個問題。想要作品慢慢乾燥時，也可採用這種延長乾燥時間的方法。

96°酒精： 有時候你會需要加快乾燥過程，通常是在天陰雨濕的日子或在海邊作畫時；解決的辦法是在水中加入一點酒精（用標準96度）。據說十八世紀英國畫家們在水中加法國白蘭地或杜松子酒（琴酒），而不用酒精，這令人有幾分想知道蒙洛學校到底是怎麼處理這個問題的。

凡尼斯： 幾乎所有水彩顏料廠商都生產一種特殊的凡尼斯(Varnish)，這種產品被一些畫家們用來保護和增加作品的光亮度。許多專業畫家不贊同使用凡尼斯，因為他們認為水彩畫表面應該無光澤。我知道有些畫家一層層使用凡尼斯，而且僅用於某些特定的區域，尤其深色的地方，使之乾燥後看上去不那麼強烈，並減少了對比度。我們建議不要多層使用凡尼斯，以避免使水彩畫產生塑封照片上的那種光澤。

圖129. 這是一組水彩畫的輔助產品。左起：(a)遮蓋液，作畫前用於隔開留出來的空間；(b)顏料調和劑，用於改進水質；(c)精煉牛膽汁，用作濕潤劑；(d)甘油，與水混合以降低顏料的乾燥速度；(e)96°酒精，用於加速乾燥；(f)、(g)和(h)凡尼斯，用於作品完成時。從專業的角度來看，最基本的是遮蓋液、顏料調和劑以及水彩凡尼斯。

容器

在戶外或畫室內作畫時要用多少個或什麼類型（玻璃或塑膠）的水罐，這在畫家之間並沒有統一的標準。有的畫家用兩只水罐，第一只用於稀釋顏料，第二只用於洗筆。還有畫家認為，以一只水罐作畫可「弄髒」畫筆，而這最終有助於更好地混合色彩。戶外作畫的畫家當然愛用塑膠水罐，他們不想冒打破玻璃罐的風險。從個人的角度出發，我不喜歡塑膠罐，總是用玻璃容器。

無論選用什麼材料的水罐，它都必須能盛半升到一升的水，開口要大。果醬罐或調味醬汁罐可以滿足這些要求。

畫室中有一個吹風機是很有用的，可以迅速乾燥畫上的某個地方。那麼在戶外沒有電源的地方如何解決這個問題呢？許多畫家帶打火機，將火焰靠近需要乾燥的地方，使之乾得更快。

130

圖130. 這是一些適合裝水的容器。玻璃容器適用於畫室內，塑膠容器便於攜帶，以防破碎。無論是玻璃的還是塑膠的，容器都應至少能盛一升的水，且開口要大。

圖131. 除遮蓋液以外，上頁中各種水彩顏料輔助液都需與水調和，而遮蓋液則是用筆直接作於畫上。各種液體與水調和時最好用一支滴管，而且建立自己需要的確切用量標準。

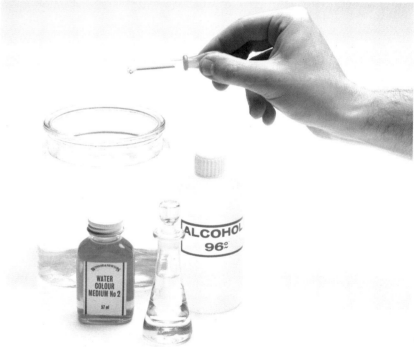

131

圖132. 在畫室內作畫時，專業畫家常用一種加速水彩乾燥的方法，便是在濕的地方使用吹風機。

132

水彩畫筆

水彩畫用的畫筆有塗了清漆的木柄，頭上裝金屬包管以固定筆頭。

筆的品質是由所用的獸毛決定,常有以下類型：

　　　貂毛筆

　　　獴毛筆

　　　牛毛筆

　　　日本鹿毛筆

　　　合成毛筆

常見最好的筆是黑貂毛製作的，其毛產於生活在俄國和中國的西伯利亞黑貂的尾毛。這種筆價格很高，因為製作相當困難。為了降低價格，一些廠家出售以紅貂毛和牛毛混合製成的畫筆（牛毛為牛耳毛）。品質較次級的是獴毛、松鼠毛或牛毛筆。日本圓毛筆宜作東方風格的日本水墨畫，但並不優於其他畫筆。還有一種日本扇形毛筆，用於畫光線和大面積漸層薄塗效果極佳，價格極低廉。最近幾年出現了多種合成筆，價格很便宜而且造型很好，但品質無法與貂毛筆相比。貂毛筆有類似於海綿的特質，可吸水和顏料，用手輕壓則彎曲，但仍可保持尖鋒。

水彩畫筆寬度不一，貂毛筆的編號從 00 到 1、2 直至 14，牛毛筆則排到 24 號。編號常印在筆桿上，筆桿帶金屬包管，長約 20 公分。

作水彩畫時，常需編號為 8、12 和 14 的三支黑貂毛筆，還要一支 24 號的牛毛筆。建議再用一支日本寬毛筆、一個合成海綿滾筒和一個小小的天然海綿球。

圖133. 這是作水彩畫用的最簡單的一組筆：三支貂毛筆，編號分別為 8、12 和 14，還有一支牛毛筆，編號 24。

133

圖134. 這裡是對前圖的補充：一支日本寬毛筆、一個滾筒海綿、一小圈天然海綿。這三件工具是融消背景和作漸層薄塗時所必需的。海綿必須是天然而非合成的，用於吸水或偶爾用於作畫。

134

圖135. 這幅圖裡是全套
貂毛筆，編號從00到10，
加上12和14。

135

圖136. 除貂毛筆以外，
還有以下這些畫筆，左
起1和2：薄塗筆，典型
的為法國製松鼠毛筆，
宜用於背景和漸層。3和
4：竹桿日本鹿毛筆。5
和6：學生用合成纖維圓
毛筆。7：獴毛筆，比貂
毛筆硬。8：畫細線用的
特製貂毛筆。9：扇形野
豬毛筆，用於塗擦刮抹。
10和11：牛毛筆，常為
許多專業畫家，尤其是
頂尖人物所使用。

136

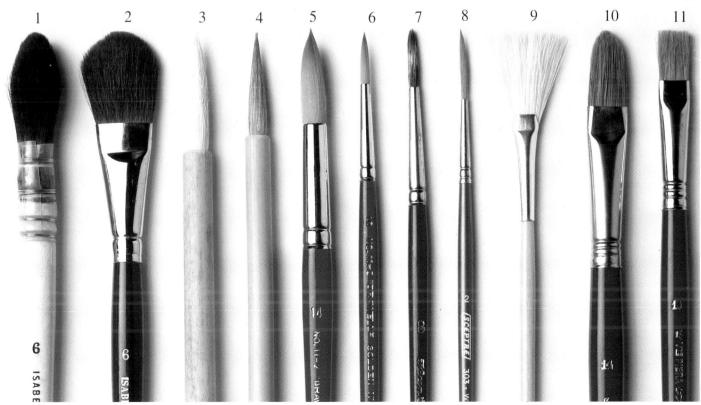

畫筆的使用與保養

畫水彩畫和畫油畫一樣，有兩種握筆法。第一種像握鉛筆，只是握得高一些；第二種用指尖提筆，如圖137、138和139所示。在這兩種握筆法中，握筆高度都要比一般握鉛筆的高度還要高，以便能夠更自由地運筆，同時增加了臂長，可以遠觀畫作。

前面說過畫筆很貴，但只要保護得當，貂毛筆可以用好多年。注意遵守以下的保養規則：

千萬不要將筆在水中浸泡好幾個小時。
筆用完後要仔細清洗，必要時可使用肥皂和水。
筆要用水沖洗乾淨並除去剩餘的水分。
然後用指尖，或最好用嘴唇抿成尖鋒，筆尖朝上插於筆筒中陰乾。

戶外作畫時不要將筆放在衣袋裡，或丟在放其他材料的盒子中，如此會損壞筆毛。小心地用硬紙板或其他能保持筆形的硬紙將筆捲起，這樣可以使筆保持固定，以免筆毛受到損壞。

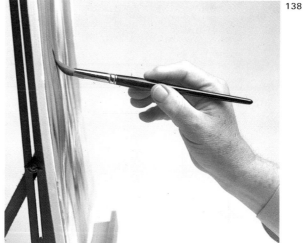

圖137、138、139. 這些插圖顯示正確的水彩畫握筆法。圖137和138是最常用的，與握鉛筆的方法類似，但離筆尖更遠一些，更有利於手的動作和從更遠的距離觀看畫作，擴大了視角，可以更好地欣賞作品的全貌。注意圖139是另一種握筆法，用指尖捏筆桿，更便於畫垂直線或斜線。這種握筆法為鉛筆、炭筆、粉彩筆、蠟筆等素描或繪畫藝術的特徵，增強了畫家用手的靈活性和技法運用能力。

138 **137**

139

圖140. 這幅照片顯示專業畫家吉勒英·弗雷斯開(Guillermo Fresquet)的握筆法，他的筆桿幾乎與畫紙垂直。

140

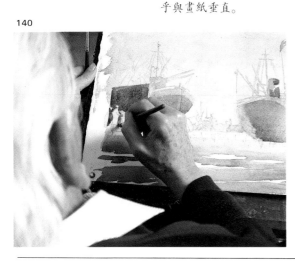

其他材料

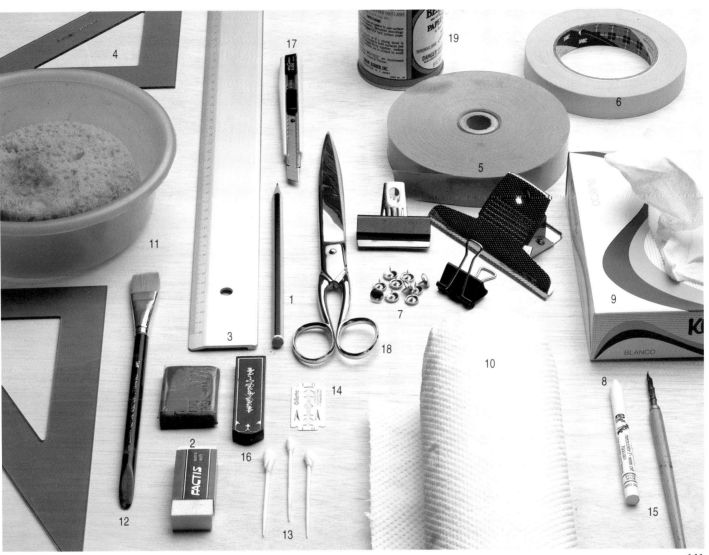

圖141. 除了顏料、畫筆和紙等基本材料以外，水彩畫家們還使用本圖所示的一系列輔助工具，其說明與用法如下。1：一支普通的2號鉛筆，用於作水彩畫素描，或者用一支品質更高的HB鉛筆。2：一塊普通白橡皮擦或深灰色橡皮擦，或者類似的橡皮擦。3：一把鋼尺，50至70公分，有一把鋼尺後，無論用什麼刀片作裁剪都

不會有損壞量尺的危險。4：丁字尺（圖上沒顯示）和三角板。5：膠帶紙，寬度為2公分或3公分，用於攤平和繃緊畫紙，如圖110至113中所解釋的那樣。6：黏貼膠帶，用於作畫前貼畫框，畫完後易於剝落，使畫作邊緣清潔平整。7：圖釘，用於固定並拉平較厚的畫紙，以避免傳統將紙浸濕、攤平、上膠帶紙固定繃緊等等

一整套費力的做法。8：一支白蠟棒，用於在作畫前標出空白部分，下文將解釋這種方法。9：棉紙，用於洗筆時將顏料與水吸乾，並用於吸乾畫作上大小不等的水彩顏料區域。10：紙巾捲，用途與棉紙相同，尤其適用於將筆上飽滿的水或顏料吸乾或擠乾。11：塑膠盆和濕潤的合成海綿，把筆置於海綿上可以除去筆上的

部分顏料與水分。12：特製斜面塑膠筆桿的畫筆，在畫作上的顏料未乾時，用來刮擦或開闢淡色的空白（這種筆從日本進口）。13：棉花棒，趁水彩未乾時，用來吸乾顏料，以留下淡色。14：刀片，水彩乾後可用來刮除開闢空間。15：畫墨汁用的蘸水筆。這裡還需提及以下材料：竹或蘆葦桿削成的筆、黑色圓珠筆、黑色或灰

色細麥克筆等，專業畫家偶爾交替用於作畫的最後階段，以畫細線和強調某些地方，或為水彩畫作最後的修飾。16：塊狀墨（也有瓶裝墨汁），用於蘸水筆和蘆葦筆。17：美工刀，和鋼尺一起用於裁紙。18：大剪刀，剪紙用。19：裝可擦式膠水或特製膠水的容器，後者用於將紙黏貼於硬紙板或木板上。

水彩畫要用很多材料和工具，畫家在戶外作畫時都必須帶這些材料和工具。因此要有一只箱子、盒子，或一只袋子，裝顏料、畫筆、調色板、海綿、紙巾、水罐、各種液體以及其他許多東西。

基於這種需要，許多廠商生產了裝這些基本材料的漂亮盒子，雖然價格很高，卻未必能夠徹底解決問題。

你可以將油畫用的箱子或盒子用於水彩畫，或採用像圖101所示的帶盒子的組合式畫架，或圖144中的那樣一只盒子，這只盒子是職業水彩畫家塞弗利諾・奧立維(Ceferino Olivé)所用的，承蒙他好意提供在此展示。

圖142. 一只塗漆的漂亮硬木盒，上有金屬鎖環和裝飾物，用於戶外作畫時放顏料、畫筆、陶瓷調色盤及其他材料和工具。

圖143. 典型的油畫盒，轉用於盛放水彩顏料和工具。

圖144. 這是職業水彩畫家塞弗利諾・奧立維自行設計的畫盒，約75×52公分，除了放顏料、調色盤、畫筆、海綿等外，還可以盛放水彩畫紙、一塊三夾板、一個帶三腳架的折疊式畫架和一個塑膠水罐。

142

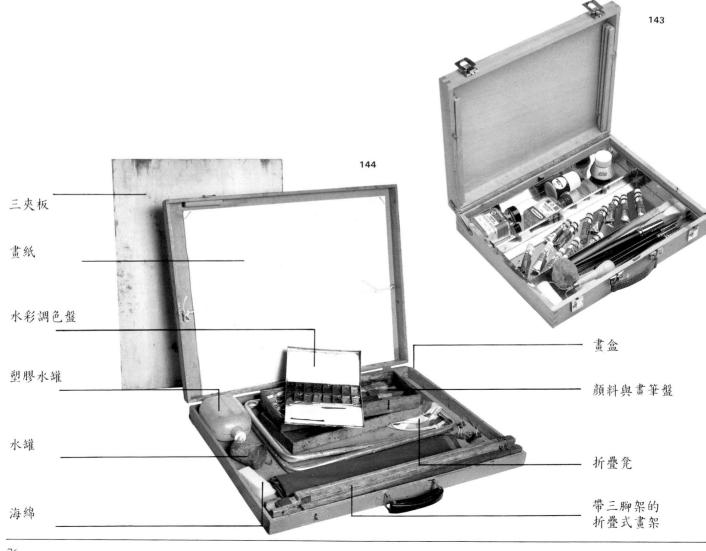

143

144

三夾板

畫紙

水彩調色盤

塑膠水罐

水罐

海綿

畫盒

顏料與畫筆盤

折疊凳

帶三腳架的折疊式畫架

素描：
水彩畫的基礎

立方體、圓柱體、球體

魯本斯除畫了近千幅漂亮的畫和數千幅素描與速寫外，還寫了一本書，書名叫作《人體畫論》(*Treatise of the Human Figure*)，他在書中奠定了素描藝術的標準。魯本斯說：

「人體的基本結構可以還原為立方體、圓和三角形。」

大約二百五十年後，保羅·塞尚重複了魯本斯的觀點，並將其擴及一切自然物體，他將這個概念教給莫內(Monet)、畢沙羅(Pissarro)、烏依亞爾(Vuillard)、畢卡索，教給了所有人。1904年4月，他在給他的畫家朋友愛彌兒·貝納(Emile Bernard)的信中把它寫了下來：

「大自然中的每一物體都是以三個基本形狀構成：立方體、圓柱體和球體。學習如何畫這些簡單形體是必要的，這樣以後才能畫想畫的一切。」

這話是對的，千真萬確。
如果你能把立方體（或長方體）、圓柱體和球體畫得很完美，你就能畫出任何看得見的東西：桌子、椅子、杯子、手、臉、人體、風景和所有的一切，因為所有的形體都與這些「簡單形體」相吻合。

畫這些基本形體就是在練習素描藝術中的所有問題，即關於形體的透視、空間、比例、明暗對照（光與陰影的效果）等問題。之後，從立方體、圓柱體和球體開始，學習畫你看見的或想像中的形體。我也在這裡像初學者一樣地練習，記住魯本斯和塞尚所說的話。我可以向你保證，這練習雖然如此簡單，卻非常有用。

圖146. 正如塞尚所說：「一切物體的所有形狀都可以還原為立方體、圓柱體和球體。」用鉛筆或炭筆畫這些基本形狀無疑是一種極有價值的練習。

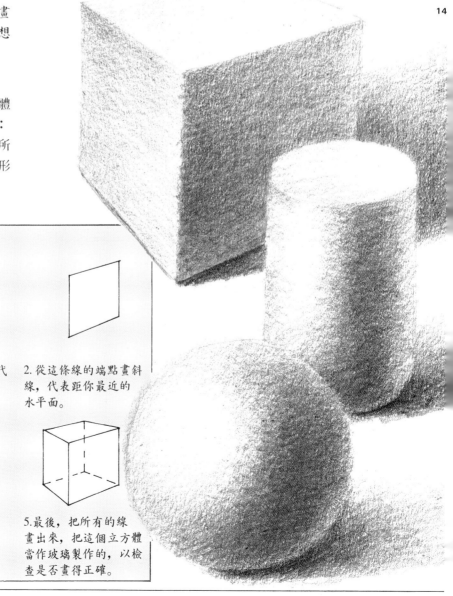

14

147

圖147. 立方體或長方體有助於表現直線透視或成角透視，下文將討論其規則。現在先討論如何以成角透視畫立方體。

A

1. 先畫一條垂直線，代表距你最近的邊。

2. 從這條線的端點畫斜線，代表距你最近的水平面。

B

C

3. 然後畫側平面B。

4. 畫頂平面C。

5. 最後，把所有的線畫出來，把這個立方體當作玻璃製作的，以檢查是否畫得正確。

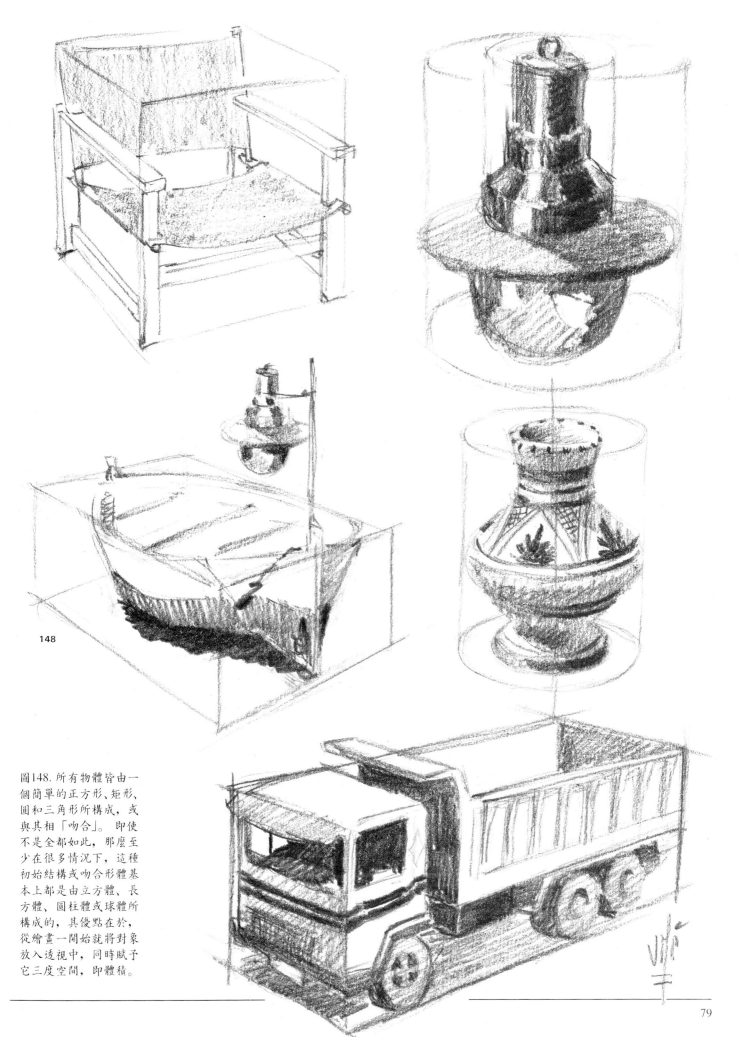

148

圖148. 所有物體皆由一
個簡單的正方形、矩形、
圓和三角形所構成,或
與其相「吻合」。 即使
不是全都如此,那麼至
少在很多情況下,這種
初始結構或吻合形體基
本上都是由立方體、長
方體、圓柱體或球體所
構成的,其優點在於,
從繪畫一開始就將對象
放入透視中,同時賦予
它三度空間,即體積。

幾何吻合、尺寸、比例

約翰・辛格・沙金特(John Singer Sargent)這位美國肖像畫藝術名家，以其非凡的水彩畫而聞名，他反覆告誡他在皇家美術院的學生們以下這條基本原則：

「你要不斷地培養觀察力。」

這就是作畫的關鍵，即為了作畫而計算各種空間尺寸與比例的能力，總之，就是要測算、觀察、比較、作出判斷決定。以下頁中兩朵玫瑰與小花瓶的素描為例。我們先用一支鉛筆、畫筆桿或尺，測算模型的總高度與寬度（圖149），在這個例子中，我們看到其高度與寬度事實上是一樣的，我們畫一個正方形，這個正方形中可放入模型，使其「吻合」（圖150）。現

149

在我們比較一下某些基本尺寸：小花瓶的高度與整個模型高度的關係(A–A)；右上角花的寬度與整個圖寬度(B–b–B)的比較。然後我們要縮減模型的邊框，在以上測算的幫助下，我們找出一個與這些計算相符合的形狀（圖151）。其次，我們想像有垂直和水平的輪廓線，以確定這個大形體中的各種形狀、距離和比例（圖152）。同時，我們研究圖153中A、B、C的空間形狀。這樣，如同沙金特所說，我們才算是對問題作了考慮、觀察了模型、進行了測算和比較。

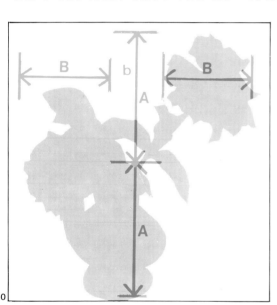

150

圖149. 模型的基本結構或「幾何吻合」是透過測量與比較其高度與寬度來決定的。要面對模型、伸直手臂、手握鉛筆或畫筆桿來測量這些尺寸，先用鉛筆垂直測量高度，然後水平測量寬度，最後計算出兩個尺寸的關係，比如它們也許是相等的，或一個尺寸是另一尺寸的兩倍等等。

圖150. 用鉛筆或畫筆測量繪畫對象的尺寸，以找出其比例，此有助於對其作「幾何吻合」。

圖151. 可以在這個矩形框內畫出一個更確切的結構。

圖152. 在這個模型或任何其他模型中，可以想像經過基本點或參考點的垂直或水平線條，根據這些線條可以將形狀定位、確定比例，並將圖填入。

圖153. 另一種估算尺寸與比例的方法，是在開放的空間裡設想固體形態(A、B、C)，像一些模子，定位和確定描繪對象的確切形狀。

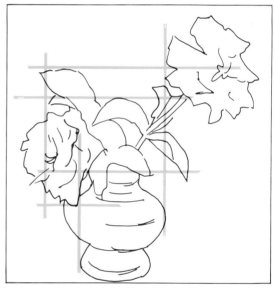

151

圖154. 要把這樣一個模型的形狀，還原成一個立方體，當然並不容易。旦是在這一例中，與任可其他情況一樣，可以從一個總的框架著手來畫圖。用一個方框或矩形框，事先用鉛筆或畫筆測算框的尺寸，如圖149的解說。然後在第一個框內將這個基本形體分解為數個小框，用想像的參考線或點，「看出」與空白空間相對應的形狀，如圖150至153中的解說。研究這類例子的構圖、尺寸和比例是一種很好的練習，可以讓你畫素描與水彩的能力日益精進。

154

光與陰影：色調的明暗度

卡米爾·柯洛(Camille Corot)這位藝術家與教師曾教導畢沙羅「你是位畫家，除了這個你不需要任何忠告，那就是，你首先必須要研究明暗關係。」

明暗關係即色調；不同的光和色彩效果產生不同的色調明暗度。明暗度的變化可以表現繪畫中的三度空間，即體積感。要能夠判斷色調的明暗度，一定要知道光與色彩的效果——清晰度、鮮明度、陰影、投影、明暗對比和反射光等（圖155）。要獲得完美的判斷，一定要經常不斷地仔細觀察與比較。

判斷就是進行比較。

作判斷，就是要在腦子裡對一個形體的色調與色彩進行分類，不斷地比較，以確定哪些色調更為暗淡，哪些最為明晰，還有哪些是居中的色調。

關於這個問題有一個實踐程序，你不妨現在做做看：用較厚的白色硬紙板或布里斯托爾紙板自製一個圓柱體，然後畫握著圓柱體的左手，我在圖中就是這樣做。研究一下光與陰影的效果，判斷色調是如何塑造形體。

圖155. 觀察這幅手的素描，以此研究光與色彩及色調明暗度的效果，並注意這個明暗度是由一組有限的色調所組成的，物體的體積取決於以下效果：

A.**光**：光照的地方，其顏色即模型本身的「固有色」。

B.**鮮明度**：鮮明度是透過對比形成的。記住「白色的周圍顏色越深，它就越白。」

C.**重點加深部位**：平面投影中最暗的部分，位於明暗交界處或投影與反射光之間。

D.**反射光**：位於陰影的最邊緣部分，當描繪對象旁邊有一淺色物體時，這部分就有必要被強調出來。

E.**明暗對比**：位於光照部分與陰影部分之間的中間區域，明暗對比一詞的含義是陰影中的光。

F.**投影**：正對於光照部分的整個陰影部分。

G.**平面投影**：物體在其站立的平面上投射的陰影（本圖未畫出）。

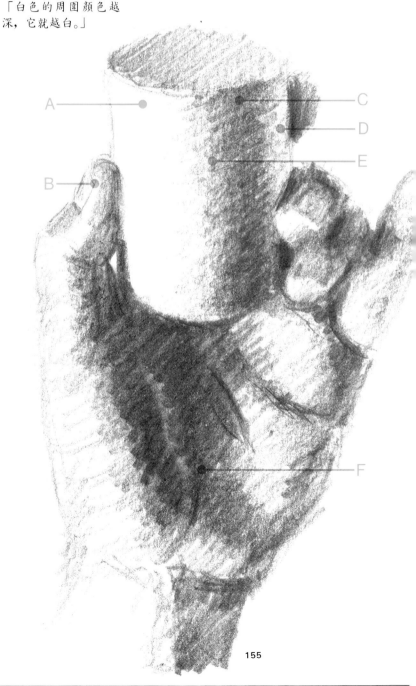

圖156. 要畫手之前，需先將圓柱體垂直放置，然後找出同等距離，如A-A所示，找出參考點和參考線，以測算並分解對象的比例與尺寸。

155

作快速速寫

這裡有一個特別為水彩畫家設計的練習，在我看來，問題的關鍵在於高超的技術理解和素描能力。

請快速畫，不作預先準備，不打輪廓、邊框或其他結構圖，使用墨水一類的永固性繪畫材料，不能更改、修飾或擦除。可以用一支細的麥克筆或黑色鋼筆。畫一個或數個從不同角度觀察的物體，比如你的一隻手，並且只用線條作畫，不畫光和陰影，只用最少量的線畫出模型的基本形狀和最重要的細節內容。我知道這並不容易，但我相信這是非常有用而合適的，如果你記住下頁我將要為你解釋的那些理由的話。

圖157. 你的左手是這幅徒手速寫的最好模型，試試看吧。對於想學水彩畫的人而言，這是一種很好的練習。

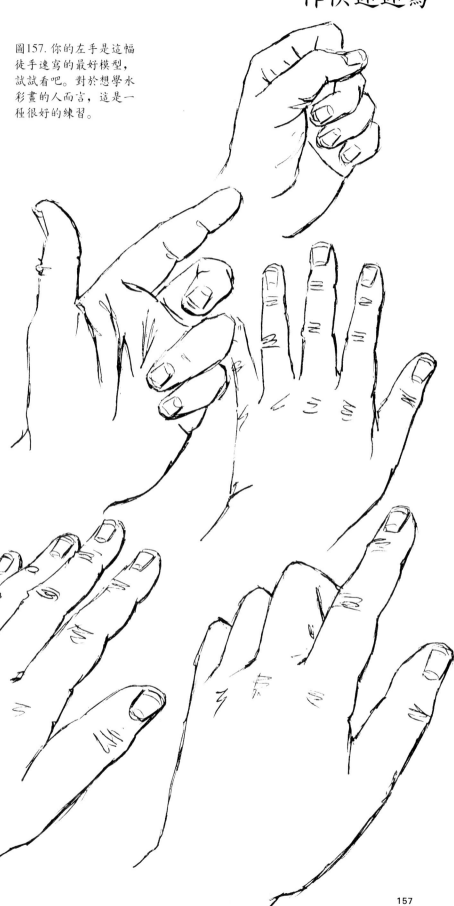

157

特殊練習一例

假設你在家裡，坐在工作臺邊或坐在讀書用的扶手椅上，或是在你的書房裡，無論如何，請你抬頭向前看，看看是否可以畫你面前所能看到的一切。或許你還需要到其他房間看看，那裡面也許有更有趣的東西可畫。不管怎樣，一旦你找到一個使你有繪畫動機的布景，就用線條作出素描，暫且不論光與陰影，用黑色鋼筆畫。

我在我的工作臺邊作這個練習，目的是要實踐並解釋怎樣作一幅用於畫水彩畫的素描圖。這幅素描首先應該準確並有細節內容，以免在畫水彩時無所依從。作水彩畫時應該不必再行構圖，而要把注意力全放在色調上，才能使這幅水彩畫成為傑作。

158

其次，水彩畫的基本素描應該只有線條，沒有陰影或者色調明暗變化。為什麼呢？因為光與陰影的相互作用應該是由色彩而不是鉛筆來詮釋。我們不要忘記，水彩是透明的，如果我們在這個練習中用鉛筆畫出了黑色或灰色的陰影，再在上面上水彩，不難想像那將會是怎樣。所有的色彩都會受到不好的影響，弄得灰濛濛一片骯髒（除非你就是想要獲得這種效果）。應該注意的是，這個練習為了實用的目的已經簡化了，而在實際應用中，水彩畫的素描應該採用 HB 或 B 的鉛筆，為的是使輪廓線不那麼醒目。

圖158、159. 我在畫室的桌邊作了這幅專為水彩畫而作的線性素描，上面畫有細節，但不畫光和陰影，而是在以後才用水彩加上去。

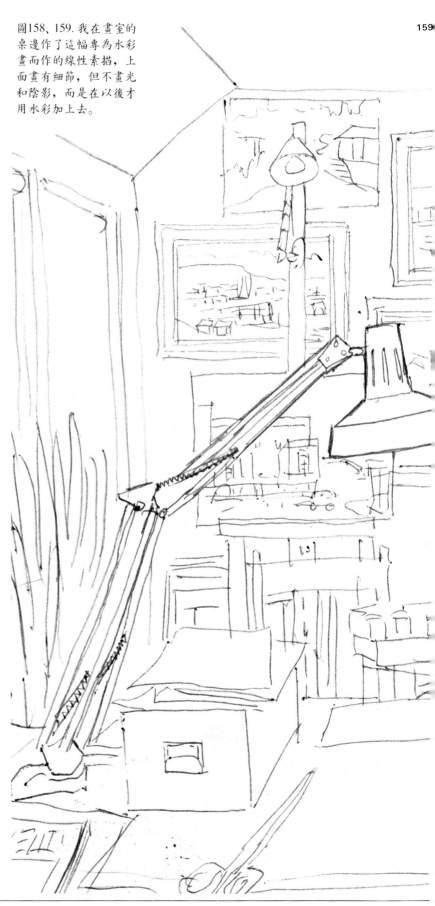

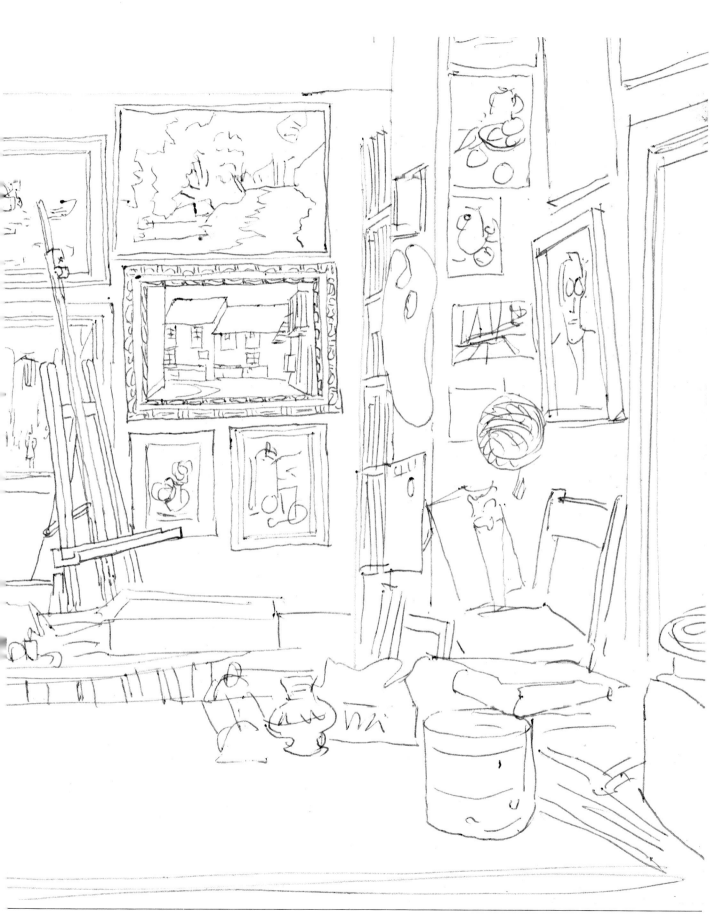

正確的透視

水彩畫家所畫的題材常常以街道和廣場、建築物、郊外及海港等為主，而透視在這些題材中扮演著很重要的角色。英國水彩畫大師們都是透視方面的專家。但我們畢竟都是畫家而非建築師，只要熟練基本規則就能觀測和掌握透視，這些規則總結如下。

眾所周知，透視分為三種：

1. 平行透視（一個消失點）。
2. 成角透視（兩個消失點）。
3. 高空透視（三個消失點）。

（最後一種透視實際上並不用於藝術繪畫，本書在此不加論述。）

消失點，是模型的透視平行線或垂直交叉的匯合點，這些消失點總是位於地平線上，且與觀測者眼睛的高度平齊，無論他是站著、坐著還是蹲著。

在平行透視中，唯一的消失點與視點重合在地平線上的同一點。在成角透視和高空透視中，消失點與視點相異，儘管它們仍在同一地平線上匯合。

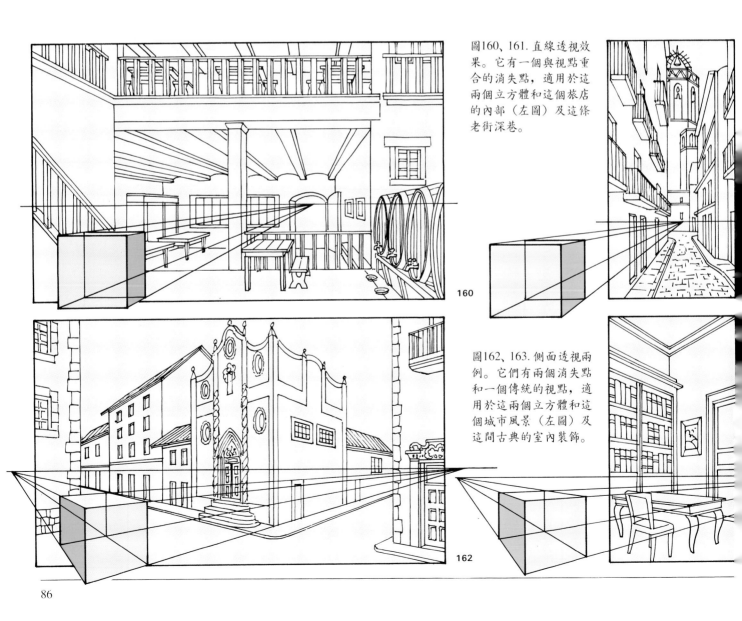

圖160、161. 直線透視效果。它有一個與視點重合的消失點，適用於這兩個立方體和這個旅店的內部（左圖）及這條老街深巷。

160

圖162，163. 側面透視兩例。它們有兩個消失點和一個傳統的視點，適用於這兩個立方體和這個城市風景（左圖）及這間古典的室內裝飾。

162

圖160和161是平行透視的兩個例子，第一個用於室內，第二個則用於觀測一條典型的老街深巷。圖162和163中可以看到成角透視的兩種用法。

在作上述這類題材的水彩畫時，常會碰到如何準確劃分重複的空間或形狀的問題，比如建築物的門與窗、公路上的一排樹或迴廊的拱門等。對專業畫家而言，這並沒有什麼困難，解決的辦法很簡單，用目光測算。但這裡有一系列可資運用的數學公式，我想讀者最好要知道。比如畫一扇鐵門上的柵欄，這個鐵門從正面觀看為一個對稱的構圖形式，但要以透視畫這扇門，就要計算它的透視中心。圖164和165顯示解決

這個問題的方法：畫一個X形交叉並過中點作一垂線（圖165），由此獲得透視中心。

圖166和167中可以看到劃分具有重複形狀的退遠空間的簡單方法，這是一個古老教堂中的一條迴廊。

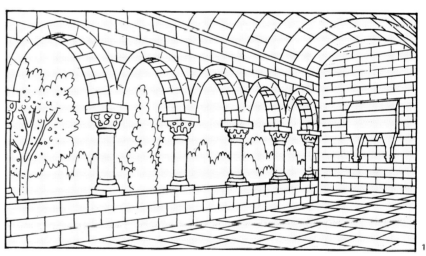

166

圖164、165.要將一模型的中心放入透視中，而這個模型從正面看上去是一個對稱形狀，你只需畫這個圖形的透視方框或矩形，然後作X交叉線以找出其透視中心。

圖166.（右圖）這些圖顯示劃分有深度的透視空間的方式。

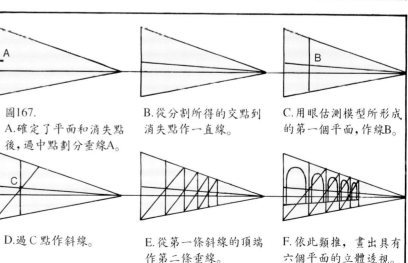

圖167.
A.確定了平面和消失點後，過中點劃分垂線A。

B.從分割所得的交點到消失點作一直線。

C.用眼估測模型所形成的第一個平面，作線B。

D.過C點作斜線。

E.從第一條斜線的頂端作第二條垂線。

F.依此類推，畫出具有六個平面的立體透視。

167

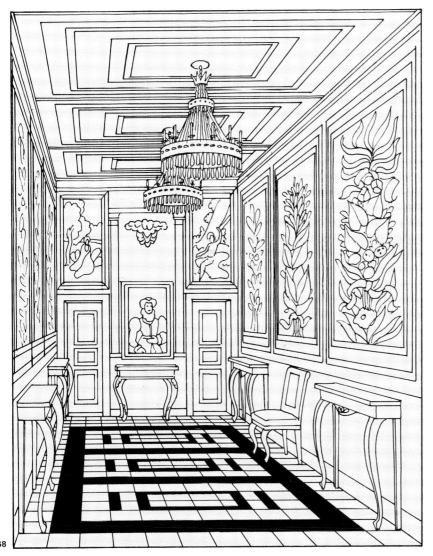

168

圖 168 中的素描，說明了分割退遠空間的兩個典型問題：一個是在固定空間中均等劃分的牆面，另一個是馬賽克的地面；兩者都在平行透視中，從一個視點來觀測。注意，從圖168A和B中可以看到，第一個問題的答案是沿底線分割出相等的空間(圖169A)，然後至消失點E作斜線，從而確定所計算的空間的深度。關於平行透視中的馬賽克（圖170A、B、C），則只需以眼力計算矩形 a–b 的尺寸，並以它為基準，然後至消失點作一系列斜線，畫出圖解C中的方格線條，即可畫出馬賽克的透視。

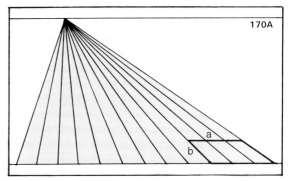

170A

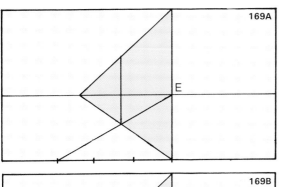

169A

圖168、169.這是一個將固定數量的均等平面放入另一既定平面的透視公式（圖169A和B），這個既定平面在本例中即圖 168 中豪華沙龍的內側右牆。

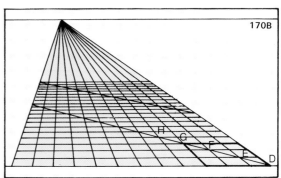

170B

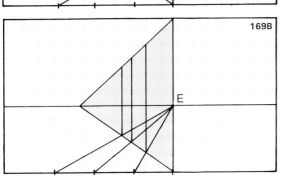

169B

圖170.從本圖的分解圖A、B和C中，可以看出如何畫馬賽克的直線透視，它有一個視點，一個按透視畫出的格網。

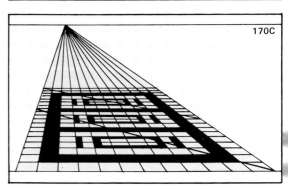

170C

本頁揭示成角透視中的三個問題：

1.如何找出正方形在成角透視中的中心。

2.如何將成角透視中某一既定空間的深度劃分為相等的部分。

3.如何畫出成角透視中的馬賽克或格網。

請以較大的圖作這些透視練習，至少要比這裡的大一倍。

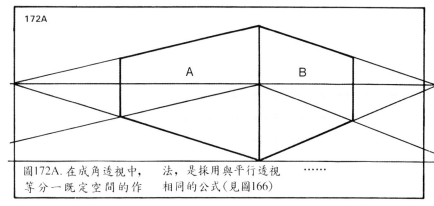

圖172A. 在成角透視中，等分一既定空間的作法，是採用與平行透視相同的公式（見圖166）……

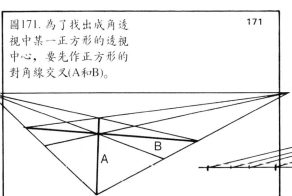

圖171. 為了找出成角透視中某一正方形的透視中心，要先作正方形的對角線交叉（A和B）。

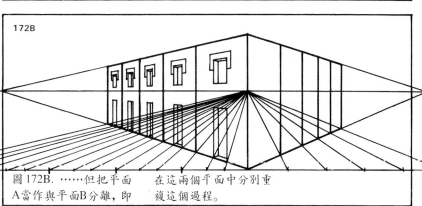

圖172B. ……但把平面A當作與平面B分離，即在這兩個平面中分別重複這個過程。

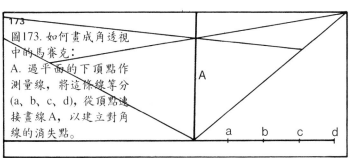

圖173. 如何畫成角透視中的馬賽克：

A. 過平面的下頂點作測量線，將這條線等分（a、b、c、d），從頂點連接畫線A，以建立對角線的消失點。

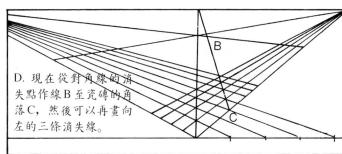

D. 現在從對角線的消失點作線B至瓷磚的角落C，然後可以再畫向左的三條消失線。

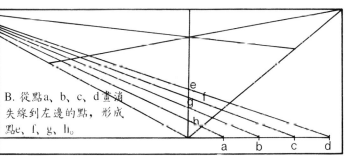

B. 從點a、b、c、d畫消失線到左邊的點，形成點e、f、g、h。

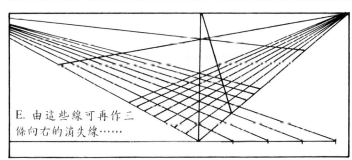

E. 由這些線可再作三條向右的消失線……

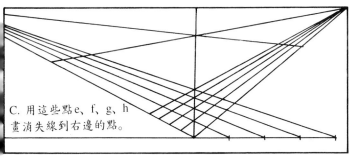

C. 用這些點e、f、g、h畫消失線到右邊的點。

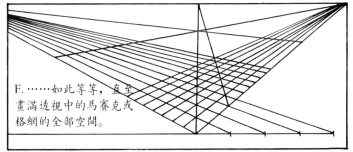

F. ……如此等等，直至畫滿透視中的馬賽克或格網的全部空間。

如果你已經研究並做過了前幾頁所解說的透視
練習，就很容易理解最後這種也許是最重要的
一種藝術透視技法。就是用眼睛確立建築物、
街道、廣場等形成的透視。在這些情況下，消
失點通常在畫作之外，或在畫家所畫空間之外。
要如何把窗戶、門、房頂、街道或廣場的突出
部分畫得像圖174那樣具有完美的透視？請注
意圖175A、B和C中解釋的方法，並記住這是
徒手繪畫的一種簡單的實用技法，不用直尺或
丁字尺，只是面對模型作畫。

174

175

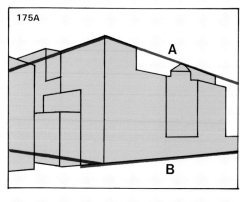

175A

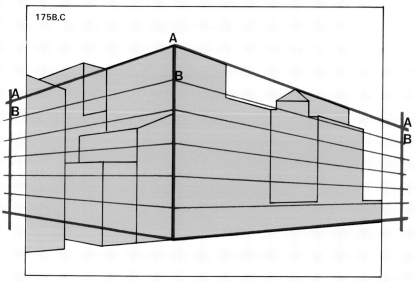

175B,C

圖174.畫這樣的對象，
必須以肉眼判斷透視，
但有一種簡單的技法，
基本上可用來解決所有
的困難。

圖175A.這裡給模型畫
的邊框並不很精確，但
極注意向地平線消失的
基本線條的角度。然後
畫垂直線a，對應於最
高的角，並將這條線均

分為六個部分。
B.現在移出畫外，在紙
的左邊畫另一條垂直
線，並將其均分為六等
分。
C.最後，畫一條新的垂

直線，位於右邊，均分
為六等分，將A點與A
點，B點與B點相連接，
依此類推，構成一個引
導模式，以便畫出具有
完美透視的其他部分。

這個技法所用的一整套
線條和測度標準，垂直
線、垂直線的等分，所
作的透視引導模式等
等，都必須以肉眼看出
並徒手作畫，不用直尺

或丁字尺。這完全是藝
術家的技法。

空氣透視、大氣、對比

除了直線透視之外，畫家還要注意大氣，或空氣透視。《藝術體系》(The System of the Arts)一書的作者黑格爾在談到這個問題時說，真實世界中的所有物體，都會由於其周圍的大氣而顯示出不同的色彩，色彩的強度隨距離而減弱——這就是空氣透視。達文西在《繪畫專論》中也作過類似的論述：

「前景應該作得清楚而準確，中景也要同樣地完整，但有更多的霧氣，光線更為散漫；按距離依此類推，輪廓線更模糊，形狀與色彩逐漸消失。」

在以山為背景的風景中，容易證實這種大氣干擾現象。最近的山要比遠方的山色彩更強烈，前景與遠景比較起來有更多的色調和色彩對比，輪廓更為清楚。總結這些效果，我們可以這樣說：

對比與清晰度隨大氣干擾而衰減。

正如你所知道的，在作水彩畫時，這些對比與清晰度上的效果是透過用水稀釋淡化背景中的輪廓而獲得的，即作「濕」畫，而前景最好還是「乾」畫。而且，透過以深暗色調突出前景中的淺色部分可以提高對比度，這令人想起「鄰近色對比」(Simultaneous contrasts)的經典規則：

周圍的色調越暗，白色或淺色就顯得越亮。

對比還可以透過補色的並置而獲得，但我們將這種技法留待下文解釋。

圖176. 在城市、海上和鄉村，大氣干擾都會減弱背景的對比與清晰度。離觀者越遠，色彩越淺，越趨向灰色。

圖177. 前景是最暗的部分，同時也是最清楚的，這就是說，前景展現出更大的對比度，因而輪廓更為清晰。在這幅速寫中可以看到，各個平面距離越遠，它們就越呈現灰色，越失去對比度。記住這些技法，繪畫就能獲得更大的深度。

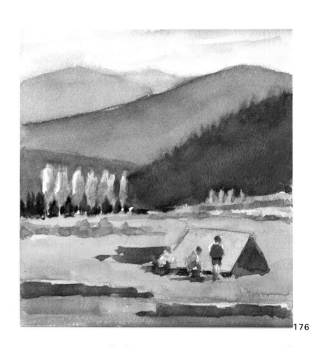

176

177

圖178. 白色周圍的色調越暗，它就越白。這個法則稱為「鄰近色對比」。見本例中，B陶罐中的亮點似乎比A陶罐中的亮點更白，因為B周圍的色調更深暗。

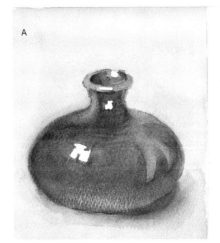

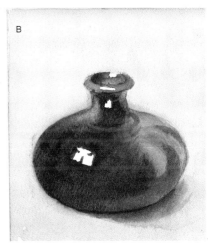

178

柏拉圖法則

作水彩畫構圖……不錯，但我們首先要問什麼是構圖？而水彩畫又是怎樣構圖的？對於第一個問題——什麼是構圖？許多藝術家和藝術專家們都作了回答。比如著名畫家馬諦斯 (Matisse) 作了這樣一個很好的定義：「構圖就是藝術家以美或產生藝術效果的方式表達其情感時，對各種要素進行安排處理的藝術。」企鵝出版社 (Penguin) 出版的《藝術與藝術家辭典》(Dictionary of Art and Artists) 一書的作者彼得和琳達·默瑞 (Peter and Linda Murray) 也給「構圖」一詞下了定義，說「它是結合圖畫的各種要素以獲得滿意的視覺總體的操作。」很好，但是繪畫的這些要素 (哪些要素?) 是如何安排或結合以表達藝術家的情感，並同時「獲得滿意的視覺總體」呢？這個問題沒有具體的答案，只有像柏拉圖法則或維特魯維亞法則這樣的一些準則可供參照。

我們知道，柏拉圖是古代希臘的一位偉大的哲學家，他一邊和學生散步一邊教導他們，那時候都是習慣這樣。有一天一位學生問他如何作繪畫的構圖，柏拉圖的回答很簡單：

「在統一中找出並表達多樣。」

這就是說，要在構成圖畫的形式、色彩、環境、尺寸及各種要素的排列中找出多樣性的東西，使這種多樣性吸引及喚起觀者的注意力與興趣，引他觀看並提供他觀看和沈思的樂趣。但要注意，當這種多樣性太大，會令人惝惚不安，分散了最初的注意力，觀者便會感到厭倦，畫就不再使他感興趣了。多樣性必須以某種秩序在整體的統一中組織起來，將這兩個概念結合而建立起以下原則：

多樣中的統一
統一中的多樣

參見以下速寫和文字，這裡以圖的形式解釋柏拉圖法則。

179

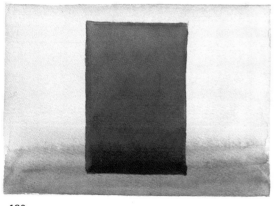

180

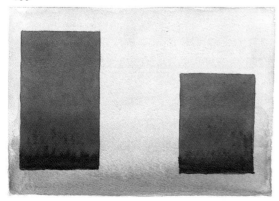

圖179. 過分統一。顏色和形式在這裡很少有變化。各種要素的排列是靜態和對稱的；整個模型展現出過多的一致性，且缺乏多樣性，使得觀者在看畫時感覺單調和無趣。

圖180. 過分多樣。這裡卻又相反，變化形式、色彩和排列的努力走向了極端，從而失去了必要的統一，導致構圖分散，會使觀者倦而生厭。

181

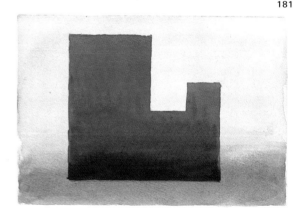

圖181. 寓多樣於統一。畫中的各種要素在此展現出形式、色彩和排列的多樣化，同時這些要素又都有一種秩序，一種產生了統一的、令人滿意的視覺整體。

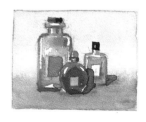

維特魯維亞黃金分割法

在羅馬皇帝奧古斯都的時代，有一位叫做維特魯維亞的建築學家從美學的角度研究了形狀與空間的構造。維特魯維亞甚至在那個時候就在思考，從藝術的角度而言，既定空間裡的點或分割線的完美排列應該是怎樣的？

我們姑且以一些圖來說明維特魯維亞的命題：想像一個既定面積——一張畫，我們要在其中放入一個基本圖形，如果將這個圖形放在中間，可獲得一個對稱的構圖，適用於某些主題（肅穆、莊嚴、虔誠等等），但是缺乏現代構圖中所必要的多樣化。但如果將這個圖形移到畫的一邊，可能會誇大了多樣性。問題就在這裡，這個圖形到底應該放在哪裡？維特魯維亞最後解決了這個問題，建立了著名的黃金分割法：

「不均等分割的面積若要悅目並有美感，就要使較大分割部分與整體的比例關係等於較小分割部分與較大分割部分的比例關係。」

黃金分割法
讓我們想像一個總長為5公分的線段。

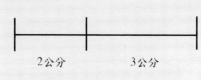

如果將它分為2公分和3公分的兩段，我們就會看到，較小部分（2公分）與較大部分（3公分）之間的比例關係，同時大約是較大部分（3公分）與整體或總長度之間的比例關係，因為5:3≒3:2。如果約簡這些簡單的分數，可以獲得相近的結果，即約1.6。維特魯維亞由此發現了「中末比」中的這種數的關係，證明：

「黃金分割」的算術表達形式為1.618。

實際上，要作「黃金分割」的劃分，只要將整個空間的總長乘以0.618即可。請看以下實例：

185

黃金分割點

186

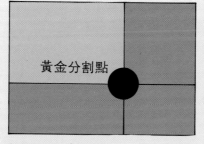

圖185、186. 黃金分割法可以應用於畫的長和寬，這兩種分割的交叉點就是黃金分割點，被認為是放置圖畫基本形體的理想位置。分割時略作變化，可使黃金分割點位於四個不同位置。

182

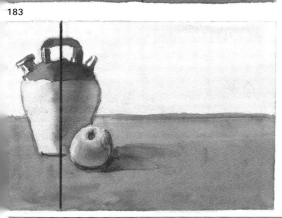

183

圖182. 將畫從中間分割，把基本形體放在正中間，得到的是一個對稱的構圖，因為缺乏變化而顯得單調。

圖183. 將畫的基本圖形移到一邊，成為非對稱的構圖，但這樣的變化可能太過，減損了畫的美學特質。

184

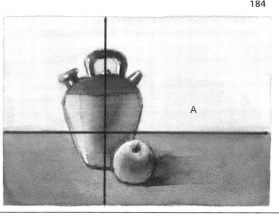

圖184. 將黃金分割法應用於畫的長與寬，獲得一個黃金分割點，把畫的基本圖形放在正確的位置上。如此一來，改進了限制背景的水平線的高度(A)，現在我們把這個高度放在黃金分割的高度上。

構圖示意圖

這是用於繪畫構圖的另一種方法：幾何示意圖。

這種技法已經得到科學的證明，既簡單又極為實用，它是由德國哲學家費科納(Fechner)在實踐中建立的，費科納是研究形狀的物理與心理效應之間關係的第一人。費科納以調查和統計數據成功地證明，許多人在被要求在一系列幾何形狀、自然形狀和抽象形狀之間作出選擇時，都較喜歡幾何形狀，因為它們的構圖簡單而具體。圖形專家哈斯(C. P. Haas)認為，這種幾何形狀令人著迷的魅力是享樂主義原則的結果，「以最少的努力獲得最大的滿足」。

但長話短說，幾何形狀已在藝術構圖中使用了幾百年，開始是用三角形(A)，這是對稱構圖的一種完美的示意圖，後來用對角線示意圖，主

要由林布蘭提出並運用，與不對稱構圖相聯繫。因此，在選擇繪畫對象和定框時，要使總體形狀對應於一個具體的幾何形狀，並確保所作的水彩畫表現出「一個令人滿意的視覺整體」。本頁有一些幾何形狀及其在水彩畫中應用的例子。

187

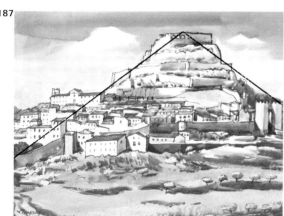

188

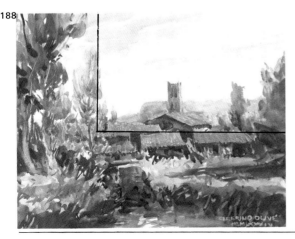

圖187至191. 這些水彩畫體現了本頁所提的幾種幾何形狀。

三度空間

在繪畫的構圖藝術中，還有一個重要的因素，那就是要表現三度空間，或者說，一種與此相當的東西——透過表現一點與另一點之間的空間來突出深度的效果。

以下是可供畫家們用來強調深度的一些技法：

A) 在畫中作一個清楚明晰的前景：在前景裡畫一叢樹、一個籬笆或其他任何已知尺寸大小的物體，同時配合中景及其更遠處，以機械的方式在腦中建立一個平面與另一平面之間的距離，從而建立起畫的深度。

B) 附加連續的平面：如果在風景的前景中畫一些樹叢、岩石、籬笆，並在中景及其更遠處畫了連成一片的小鎮房屋，又在之後或遠景中畫一座較高的建築物，如一所教堂或小山等等，那麼，這個描繪對象就是以連續的附加平面所構成的，「寓多樣於統一」的柏拉圖公式對此作了完美的描述，我們可用此表現和突出三度空間的深度。

C) 畫透視：三度空間是透過畫透視形象來表現的，即畫街道、廣場、建築物、道路、一排排的樹木等等。但必須事先選定視點和定框，才能使深度效果具有戲劇性。

D) 強調對比與大氣的存在：這些概念與繪畫的不同平面、空間和深度的表現形式有直接的關係，只需在面對作畫對象時記住並強調這些概念即可。

E) 畫「前進」色與「後退」色：暖色使物體移近，冷色則使之遠離，這點已經得到證明。如果在黃點旁畫一藍點，就會感覺黃點向前「靠近」，被「置於」前景中，而藍點則退遠，位於一較遠的平面。如果在畫中使用「前進」色與「後退」色的公式，無疑可以加強深度感。

192

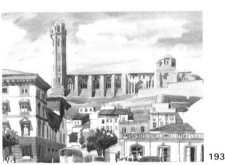

193

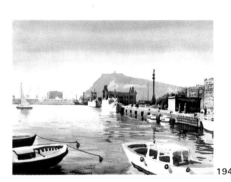

194

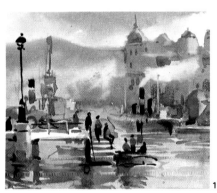

195

196

圖192. 在前景中加入尺寸大小為人們熟知的物體，像本例中加入了一叢樹，即可在前景與畫作中其他部分之間產生一種距離感，使繪畫具有深度。

圖193. 深度也可見於風景中，比如本例中加入（或重疊）了連續平面，易於表現深度。

圖194. 任何一種透視效果，比如街道、建築物、有樹的道路等的透視，都能產生一種三度空間的感覺，而表現出深度。

圖195. 本圖中可見大氣和深度的存在，它作於早晨八點鐘，太陽正在升起，金色的霧靄縈繞中景和遠景。

圖196. 在前景中畫「前進」色，比如黃色和橙色；在中景與遠景中畫「後退」色，如綠色和藍色。這樣一來，幾乎就自然地突出了深度。

特點及相同點

學畫總是困難的，學水彩畫更是難。首先，跟所有視覺藝術一樣，要知道怎樣才畫得好。其次，要掌握色彩、構圖以及顏色的搭配。除此之外，還要知道水彩畫的技法。好，就「各個擊破」吧！實際上，就是把三個基本問題分類一下，原則上減為兩個問題：繪畫和技法。這兩個問題可以透過練習不透明水彩畫來分別加以研究，這是水彩畫入門真正的第一步。現在談色彩的問題還為時過早。

這裡有兩個不透明水彩畫的例子，是由尼克拉·普桑和約翰·康斯塔伯用赭色和黑色（或叫佩恩灰，Payne's gray）畫的，我們可以從中比較一下不透明水彩畫和水彩畫的特點及相同點。在這些風景畫中，請注意不透明水彩顏料的透明度，以及不透明的白色並不存在；此處的白色事實上是預留出來的白紙，遠近的清晰度由亮到暗，也就是透過在淺色上用深色層層堆砌得到的效果，這是水彩畫的典型特徵。

因此，我們從畫不透明水彩畫開始練習是很自然的，而且，用紅、藍、黃這樣的亮色比較有效果，就如下文即將提到的。

所用材料

水彩紙，優質、厚實、可供裱裝
畫板
水彩顏料
貂毛畫筆兩支，8號、12號或14號
寬式「調色筆」或水彩筆，20或24號
天然海綿一塊
紙巾一卷
水兩罐
水杯或盤一只，洗色用
鉛筆、橡皮等。

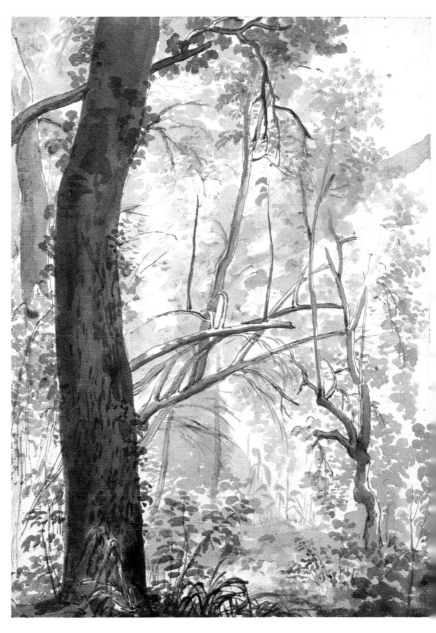

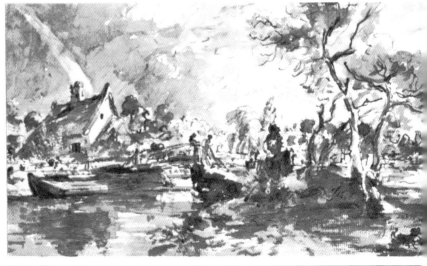

圖203. 尼克拉·普桑，《林中景》(Scene in the Forest)，維也納，阿爾貝提那畫廊。

圖204. 約翰·康斯塔伯，《普萊福特的舊橋》(The Old Bridge at Plat Ford)，倫敦，維多利亞和亞伯特博物館。

初步練習

中間色調的乾塗 205

圖205. 把畫板略微斜置。用鉛筆在紙上畫一個正方形，大約15×15公分。留一小片紙作試驗用。在一個小杯，或調色盤的一格裡，準備好中鈷藍的顏料，色調應盡量與本例一樣。讓畫筆吸滿顏料，開始在方形頂部畫一條2至3公分寬的色帶。

先用12號畫筆，水平地從一邊畫到另一邊。注意顏料的量——畫時顏料應該要足夠均勻鋪開，但也不要多到會滲開或滴下來。

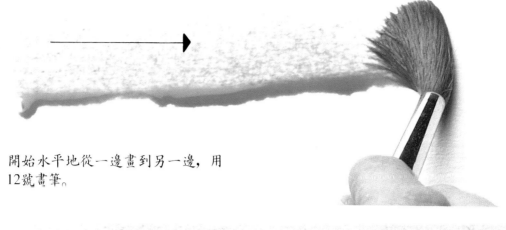

開始水平地從一邊畫到另一邊，用12號畫筆。

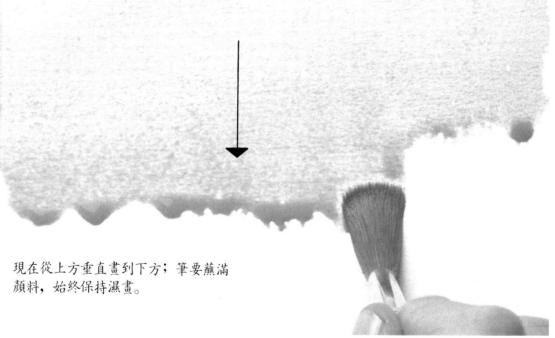

圖206. 繼續保持水分，動作要快。水平方向從上方畫到下方，使薄層滲入。下方邊緣要隨時保持足夠的顏料。為控制顏料的堆積和滲開，畫板必要時可以傾斜。

現在從上方垂直畫到下方；筆要蘸滿顏料，始終保持濕畫。

 207

圖207. 到達正方形下方時，會有一些顏料堆積。此時要迅速用紙巾吸乾畫筆，再吸乾下方堆積的顏料，直到整個正方形的色調均勻一致。

中間色調的乾塗的完美和諧與統一取決於：第一，紙質；第二，畫板的斜度；第三，畫筆及所含顏料的量。當然，潤飾、重畫都是不可能的。

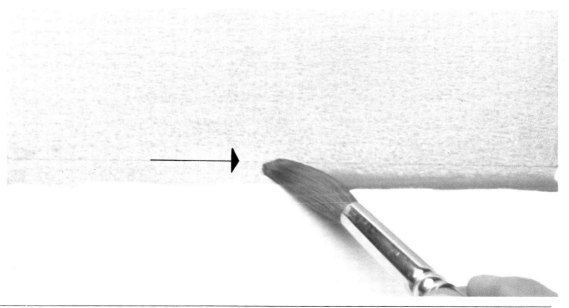

不同色調的乾塗

圖208至211. 從圖中可以看出，這裡的目的是畫四種逐漸轉淡的深紅色。

先畫四個15×8公分的長方形。用玫瑰茜草紅或任何深紅色，手邊準備一張紙，隨時試驗。先畫最深的，將筆蘸滿濃而不透明的顏料。

畫這種色度，以及後面幾種時，應始終牢記前頁的指示。程序是一樣的。現在的困難不僅僅在於畫出均勻的色調，還在於畫出一組有漸層的色調。因此，每次開始畫之前都要試試顏色，準確地說，是試一下色調。要確定每種色調所需的顏料量，注意寧多勿缺。

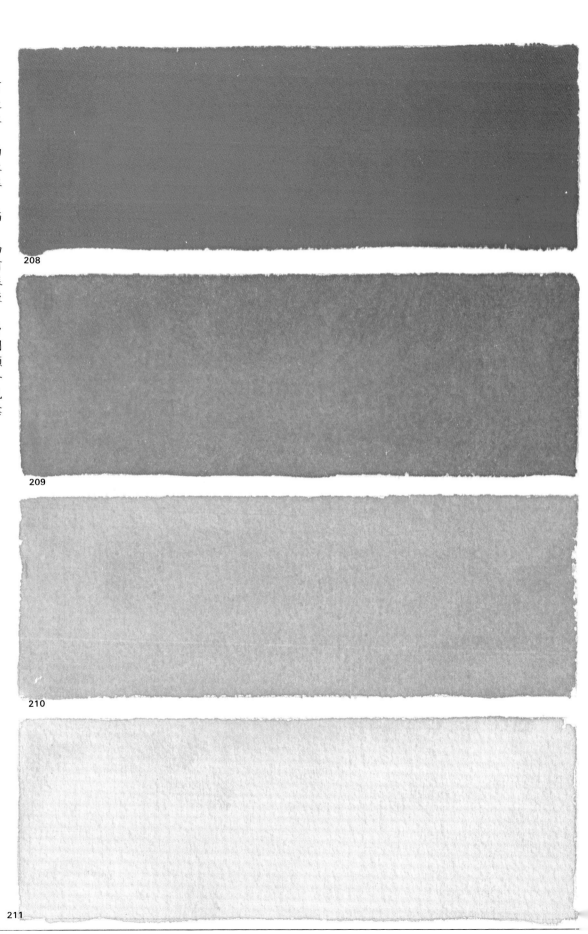

208

209

210

211

分層次乾塗

圖212. 畫一個15×15公分左右的正方形，準備在指定區域練習分層次的乾塗，用鎘紅或朱砂色。手裡準備一張紙供試色用。不透明水彩或水彩能否取得漸層效果，人部分取決於動筆時所蘸的水量。開始時先在正方形的上部從左到右畫一條顏色很濃的帶子。

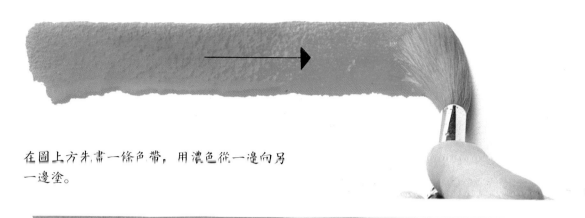

在圖上方先畫一條色帶，用濃色從一邊向另一邊塗。

212

圖213. 用筆迅速蘸顏料，筆鋒在水罐邊緣輕壓一下，並畫在紅色帶的下半部，溶合並向底部漸變，但始終是從一邊水平塗向另一邊。在筆上施些力，使水多出來，注意在提筆時顏色不要堆積。保持水平方向塗色。快速移向下方，筆要用力以擠出更多的水。

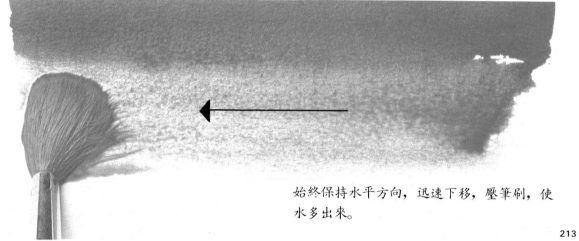

始終保持水平方向，迅速下移，壓筆刷，使水多出來。

213

圖214. 筆再蘸一次，同前一步驟在水罐邊緣輕壓一下筆，繼續畫漸變的色調，直到正方形的下方。在最後階段，中途或許要浸潤並擠壓一下筆，控制水量，重描、閏飾……但要適度，因為畫了再畫，一直回到金色的上部去，只會增加困難，顏色漸層會顯得不夠乾淨。必須塗得快，掂量著水量，最好處理下方的色彩，此刻這是唯一允許反覆潤飾的區域。

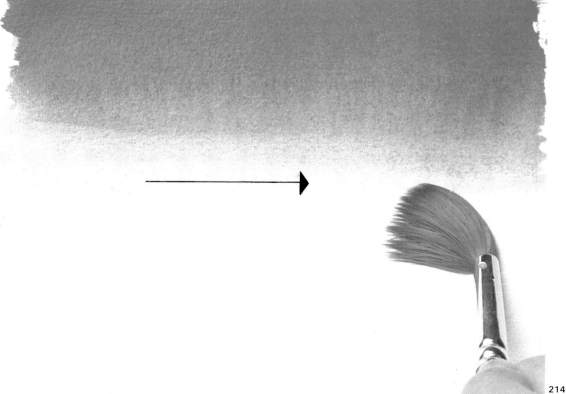

214

分層次濕塗

圖215. 第一步就是用天然海綿（一小塊，見圖216），或一支在前面材料一章中提到的那種日式畫筆，來濕潤一下要畫的區域或正方形。要用海綿來回在紙上輕輕擦拭幾次，不得磨損紙張的纖維，使紙張吸收水分，但表面不積水。畫畫時表面應是潮而不濕，並把紙傾斜60-75度角。把筆蘸上上黃色顏料，水分比前幾次少，再畫圖上的上邊一條色帶。迅速洗一下筆，並繼續用不會改變整體效果的快筆畫顏色的漸層變化，自然地移筆。記住，從上部到中間的漸層是最困難的。此處是最難最複雜的練習，如果第一次嘗試不成功，也不用太驚訝。

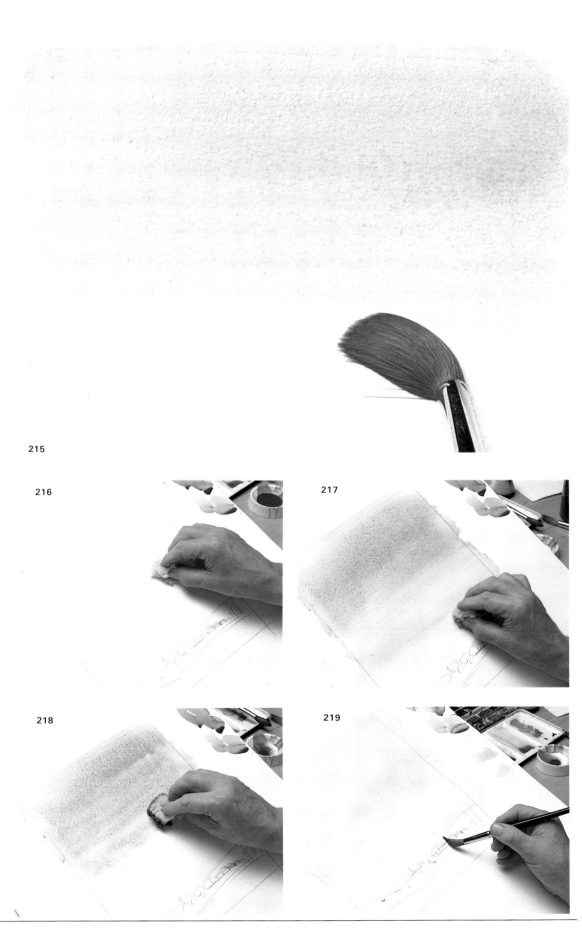

215

用海綿作畫

圖216. 準備一杯顏料（鈷藍，帶一點土黃色），水量可用來畫18×25公分大小的多雲的天空。用清水濕一下筆，以海綿蘸水在紙上劃幾道，使之變潮。

圖217. 擠壓海綿，蘸滿杯中準備的顏料，輕輕地從一邊刷到另一邊，控制均勻度，或重或輕地擠壓海綿，以控制擠出量。

216

217

圖218. 畫到此步驟時，要擠一下海綿，添一點點清水，然後蘸滿極淡的土黃色顏料。用這種較淡的顏料，把它與還有點濕的顏色部分混合起來，分出層次，一直畫到長方形的水平邊緣。

圖219. 繼續濕塗，對下方的顏色再做潤色，控制並修飾一下均勻度，需要時用筆吸一下顏料。

218

219

水彩畫的技法

如何用吸收顏料的方法「開闢」白色的區域

在以下幾頁中，將會用兩種顏色畫不透明水彩畫，不透明水彩畫在許多方面類似於水彩畫，故先回顧一下水彩畫的技法。先用專家所謂的「開闢」白色法，即「擦去」顏料，讓白色再次露出來。

220

濕畫法：「擦去」未乾的顏料，「開闢」白色區域。

221

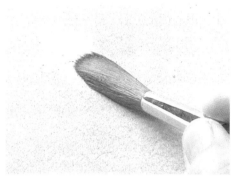

1. 洗筆，用紙巾吸乾。2. 筆塗於未乾區域，看著它吸收下面的液體和顏色。3. 如白色不夠亮，

222

則再洗筆，用紙巾吸乾後再塗。如此重複數遍，就可得到一片幾近完美的白色。

223

乾畫法：也就是「擦去」一塊已經乾掉的顏色。先用筆刷蘸清水把該區域弄潮。同時，輕輕地用筆梢摩擦，使顏色稀釋褪去。

224

2. 把一方紙巾疊成四折，或更小，吸去剛施上的水分。這樣，就可以開闢一塊白色的區域。如此重複數遍，直至滿意為止。

225

以漂白劑輔助：要獲得純白的效果，可使用經水稀釋的漂白劑（一半漂白劑，一半水）。注意，這種情況下應使用合成筆，因為漂白劑有腐蝕作用，貂毛、牛毛、松鼠毛等會被腐蝕。

226

比較結果：濕畫法：這無疑是此處的技巧中最佳的方法，可以用顏色的層次畫出形體來，比如雲那樣的形狀。

227

乾畫法：這是比較花力氣的一種方法，最後效果也不見得好。且某些顏色（洋紅、翠綠、普魯士藍、鎘紅）不易稀釋，難以吸收。

228

漂白法：這種技巧也花力氣，但效果明顯是好的，見本圖示。如要施於顏色漸層就較難，因為漂白會在所處理的區域勾出邊線。

紋理

「擦拓」、紋理效果、色斑……水彩畫技法本身就很豐富，即使是純粹的水彩畫形式，也可以產生各種畫派畫法和手法,去創造變化與風格。

本頁介紹幾種手法，希望你能照章練習，以改善或豐富你的技巧，並增進水彩畫畫藝。

245

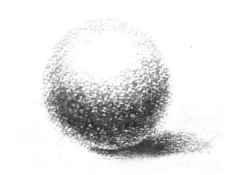

「擦拓」， 用筆擦畫：1.此技法又稱乾筆法，即用幾近全乾的畫筆作畫，擦畫後重現紙張的粗糙紋理，見圖示。

246

2.「擦拓」可用於邊線輪廓，可信手拈來，也可深思熟慮，見圖示。

247

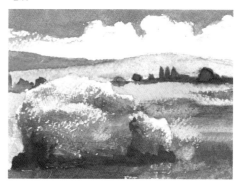

3.乾筆法又可用來創造反差，以及表現某些形體的粗糙紋理。不管作什麼用，最好先在別的紙上試一試。

248

清水的紋理效果：1.濕畫法中，畫筆僅蘸清水，塗於新畫未乾的區域，也可得到十分豐富的紋理效果。

249

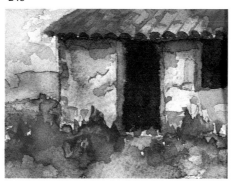

2.這種趁濕畫法可產生特殊斑點，進而表現意想不到的紋理效果，豐富了畫面的色彩與風格。

250

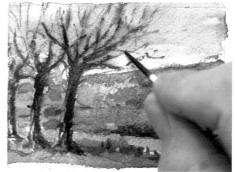

用牙籤在濕表面上畫：用牙籤在畫筆上蘸些水彩，可描畫輪廓線條、樹枝等。濕紙可稀釋牙籤上的顏料，使之滲開，而產生獨創的、現代的風格。

251

轉移法：1.轉移法是將新畫未乾的紙擠壓在另一張紙上的技法，另一張紙可以是白紙，也可以是畫過的，乾濕均可。擠壓可轉印濕區，在另一張紙上產生抽象構形或紋理。轉移法可用

252

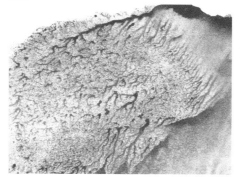

於背景、牆體、地面、山巒等。
2.轉移法示例：欲畫之紙已擦上淡藍色。用來轉印的紙則畫上均勻的深紅，轉移後產生這一抽象圖象。

253

3.重影示例：這裡要被轉印的紙（畫）已擦上淡黃背景，而用來轉印的紙已帶深紅淡彩。擠壓後印出了此圖象。

紋理與特殊效果

本頁介紹一些特殊效果，如松節油、食鹽，加在未乾的水彩畫上，可產生各種紋理與畫面，誘導人們去實驗、創造發明，並開發個人風格以及自己的視覺語言。

254

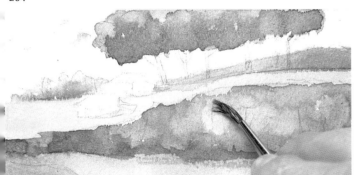

255

松節油的紋理效果：1.合成筆蘸上松節油，擦過新畫未乾的區域。松節油接觸水彩或不透明水彩時，可產生淡淡的不規則形斑點，創造特殊效果與紋理。

2.用松節油處理過的區域很容易畫上去，但沒必要再用水彩去覆蓋，免得消除或減弱了先前取得的效果。

256 **257**

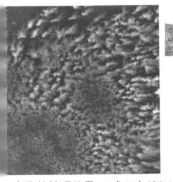

258

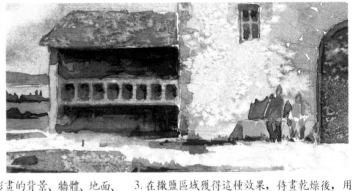

食鹽的紋理效果：1.畫好中間色調均勻的淡彩時，如果趁濕在上面撒鹽，就可看到，顏料乾燥時鹽粒會吸收色素，而形成奇異的斑點，色淡而擴散。

2.這種效果可用於水彩畫的背景、牆體、地面、山巒等，而產生意想不到的特殊效果。

3.在撒鹽區域獲得這種效果，待畫乾燥後，用手指輕擦可去除黏在畫上的鹽粒，就算直接在上面畫也很方便。

259

260

261

以漸層及點彩法作分層次乾塗：1.本例中發現天空太淡，降低了船帆與天色的反差。在這類情況下，也許可用噴筆法畫灰色區域或淡彩，不過若要用手作畫也可以。

2.點彩法就是把牙刷蘸上水彩拖過梳齒，產生水彩的噴霧。當然在噴之前要剪下紙型覆蓋欲保留的形狀。

3.最後效果，用麥克筆、圓珠筆或墨汁作最後加工：這就是結果——天空逐漸變暗，主體更具反差。還要注意，用麥克筆修飾黑線條，可突出畫面某些輪廓與形狀。

第一步：作草圖，用遮蓋液留白（圖268）

這是較容易的草圖，先畫圓筒，注意筒高是寬的兩倍，杯子左面正對著方塊中心，杯子直徑略大於圓筒等等。草圖一般不畫陰影，只用線條，完成後用合成筆將遮蓋液塗於杯子的亮區作留白。注意圖268中遮蓋液有小色斑，可用來指示留白區。

第二步：畫背景（圖269）

用海綿沾清水，弄潮紙面，消除畫草圖時手掌留下的油脂。等水分吸乾後再弄潮一次，這次是用12號貂毛筆，只處理背景區域，留心方塊與圓筒的輪廓。小心！不要越線，否則背景色將侵占方塊與圓筒的形狀。在新塗水層乾掉之前就把背景畫成暖灰色，焦褐比鈷藍略多些。等幾分鐘，第一層乾掉後再畫桌子，藍、焦褐混合，以焦褐為主。不過要注意：不要用絕對均勻、一致的淡彩，我是邊畫邊調色的，有時乾脆在紙上調色，目的是產生稍有變化的色彩。

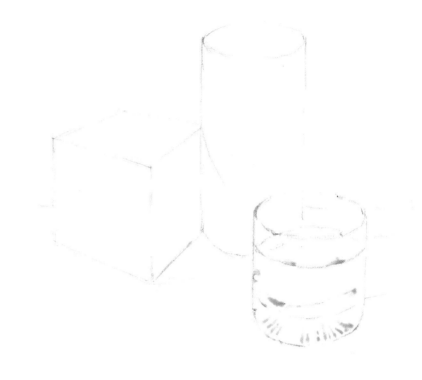

第三步：畫圓筒與方塊（圖270）

接著畫圓筒。先用水沾濕可見部分，保留被杯子半遮半掩的部分，然後用略偏藍的淡彩塗抹潮濕區。蘸滿顏料後用略帶彎曲的筆觸從上到下畫一條貫穿圓筒的暗條，仍保留杯子遮住部分。現在要快！洗淨畫筆，略擰乾，要稀釋先前在暗區畫的顏料，朝著照明區域分層次減色。再用預先調好的淡彩畫方塊最暗的一邊。正面的正方形乾燥後，就畫成明淨的冷灰色。

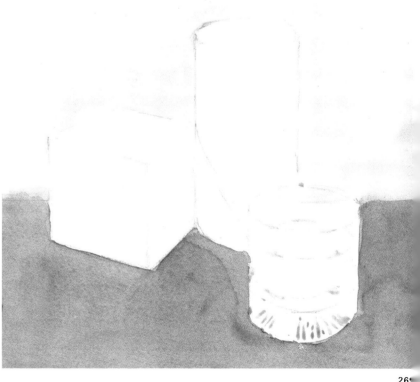

圖268. 練習雙色作畫的第一步，先用鉛筆畫好草圖，遮蓋液有小色斑，標明留白部位。

圖269. 第二步，取得桌子的不均勻色彩很重要，細小的變化更能反映現實。背景的分層次淡彩，就是幾何形狀背後的區域，是趁濕畫就的。

其後是畫方塊在圓筒上投射的三角形陰影。在乾掉之前，要柔化陰影邊線，不要顯得過分僵硬。最後畫圓筒內部的陰影。

第四步：畫杯子、桌上的陰影，結束修飾（圖271）

先用稀釋的不透明水彩作畫，標出外形及杯子色調的小變化。等它乾燥時就處理背景，塗黑圓筒和方塊邊線夾角後的區域，要趁濕畫。然後去除遮蓋液，修飾某些掀開的白色區域。要畫模型投在桌上的陰影，畫到杯子陰影時，就開闢小塊白色，表現晶面反射的光。最後處理杯子的光和陰影，從而結束習作。

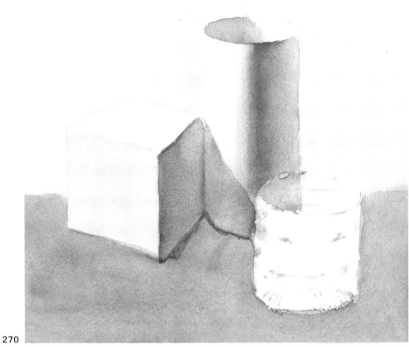

270

271

圖270. 第三步：圓筒的分層次淡彩是趁濕畫的，也就是用清水預先打濕紙張。觀察方塊正面所反射的微細而明顯的光，超過陰影的反射。注意在第三步，圓筒的陰影還可以透過杯子看到。

圖271. 用手指擦去遮蓋液，掀開預留的純白區域，總是令人驚訝……有時令人不快，因為反差過大，還需補畫、潤飾，柔化色彩與白色的強烈反差。按筆者的經驗，要豐富色彩，增加色調色度，還要畫藍色，記住在杯子、陰影等中可以見到藍色。最後注意圓珠筆畫的黑線條，標出方塊的基面及陰影中方塊與圓筒的內邊線。

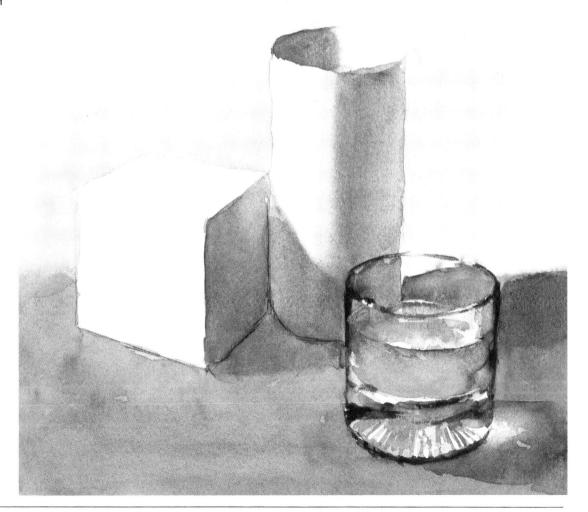

淡彩示例

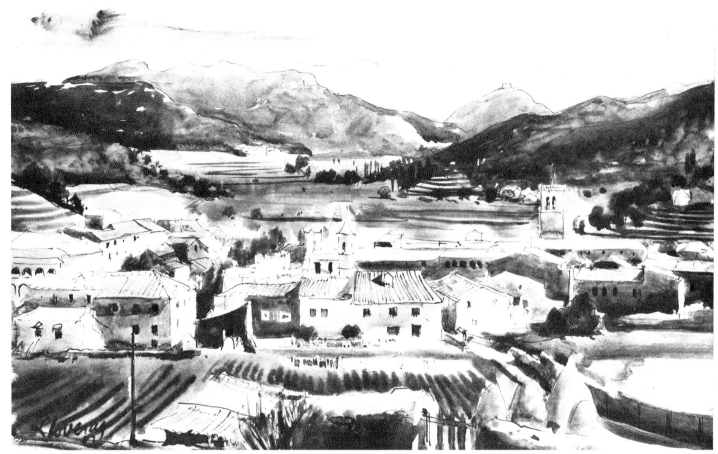

27

圖272. 淡彩繪畫，哪怕只是用黑色水彩或淡墨汁，也提供了數不勝數的藝術表現可能性。另外，這是初練水彩畫的最佳表現方式。畫面是費德里科‧勞弗拉斯的風景淡彩佳作，及筆者的小孩頭像速寫。

色彩的理論與實踐

原色、第二次色、第三次色

概述:

大自然是用光的色彩「繪畫」。物理學家牛頓再現過彩虹現象:他在暗室中用水晶稜鏡截取光束,從而把白光分解成光譜六色。另一位著名物理學家楊卻反其道而行:他研究彩燈時,復合了光,而獲得白光。另外他有個重要結論,光譜六色可簡化為三基本色,由此建立了三基本色光:綠、紅、深藍。成對混合這三種色光後,他確立了第二次色光:藍、紫紅、黃。總而言之,你我目前所見的一切,正在接受三基本色光,還有延伸的三種第二次色光。大自然是用色光在「繪畫」。

在畫室裡我們用色料繪畫。幸好用的是同樣的色彩,差別在於我們改變了某些顏色對於其他顏色的價值或支配地位,可以這樣說:

> 我們的原色是第二次色光。
> 我們的第二次色是原色光。

色料原色(第二次色光)是

> 黃、藍、紫紅

第二次色的色料(光的原色或基本色)是前面顏色的成對混合:

> 紅、綠、深藍

色料混合始終是減光,也就是從亮色轉移到暗色:如果混合紅與綠,就得到較暗的棕色。我們把三原色混合在一起就得到黑色。物理學家稱之為減法混色現象。反過來說,光則是以加色來「繪畫」: 在綠光束上加紅光束,光量加倍,邏輯上可得到更清晰的黃光。這叫加法混色現象。

現在請看色料色(即我們的色彩)的色環或顏料色表,來自三原色(P),成對混合後產生三個第二次色(S),第二次色若與原色混合,可產生六種其他色彩,稱為第三次色(T)。

從我們所看到、讀到的,可得出下列實用結論,證明了我們的色彩理論知識:

──光與畫家用同樣的色彩「繪畫」:即光譜的色彩。

──光色與色料色的巧合,允許畫家模仿光照形體的效果,高度真實地再現大自然的一切色彩。

──根據光與色彩的理論,畫家僅用三原色:藍 / 氰化藍[1](Cyan blue)、紫紅、黃就可以畫出大自然所有的色彩。

274

(1) 氰化藍在水彩畫、油畫的顏料色表裡沒有,是造型藝術與彩色攝影的術語,本書採用它來討論色彩理論。它相對於中間藍,近似於普魯士藍混合了白染。

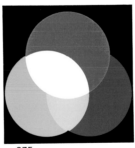

275

圖274. 光的分解,由牛頓發現,形成了六基本色光譜。

圖275. 光色:加法混色。

圖276. 色料色:減法混色。

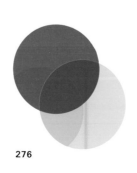

276

補色

本頁色環透過前後搭配色彩，說明色彩是互補的。由此可見：

> 黃是藍的補色
> 藍是紅的補色
> 紫是綠的補色（反之亦然）。

可是，知道補色又有什麼用呢？
可資創造色彩對比，例如知道紅綠並排會產生異乎尋常的對比。
可資用不同的色系繪畫：暖色系、冷色系或混濁色系，後文再詳述。
可資畫陰影的色彩，下頁再述。

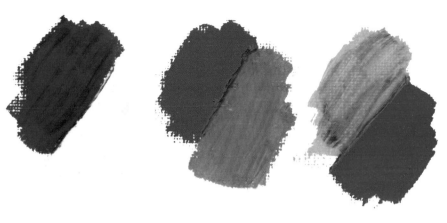

277

圖277. 補色並排可產生最大的色彩對比，補色混合成為灰黑色。如果混合比例不對，會得到一混濁色系，在水彩畫中則產生一系列淺灰色。

圖278. 色環或顏料色表展示原色(P)。成對調合後產生三個第二次色(S)，原色與第二次色成對混合則產生六個第三次色(T)。小環表示成對補色，用箭頭標出。下面是色料色的分類名稱。

色料色

原色
　黃色
　藍色(Cyan blue)
　紫紅色

第二次色
　綠色
　紅色
　深藍色

第三次色
　橙色
　深紅色
　藍紫色
　群青色
　翠綠色
　淡綠色

278

和諧

1840 年，六十五歲的泰納第二次來到威尼斯，創作了畢生最好的水彩畫。它們至今依然是技法上的奇蹟，對水彩的掌握令人稱讚不已。它們更是調色與色彩和諧的範例。偉大的康斯塔伯面對泰納的大作，望著灰、藍紛呈的威尼斯美景說：「他做到了渲染氣氛。」泰納並非偶然達成這些效果，這些名作的處理肯定反映了深思熟慮的偏色、主色意圖，然後再付諸一個色系：「一連串條理清楚的色彩或色調」。

實際上，可用一個冷色系使畫面完全染上偏藍的色調，也可用一個暖色系畫出偏紅的畫面；同樣，可以用一個混濁色系呈現一系列灰色調色彩。

幸運的是，描繪對象本身就有這些色系，因為在大自然裡不管出現什麼主題，都有發亮傾向，引發了色彩關係。有時這種傾向很突出，例如，霧中拂曉時藍、灰色占主導，而晚霞中一切都是金黃彤紅。色彩和諧不明顯時，作畫就要安排妥當了，加強、誇張……設想一個偏色，從下筆到成畫始終謹記在心。

如法炮製，也許你也能「渲染氣氛」了。

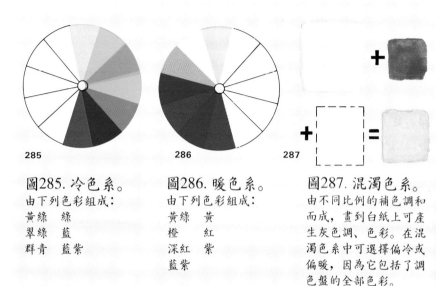

285　　　　**286**　　　　**287**

圖285. 冷色系。
由下列色彩組成：
黃綠　綠
翠綠　藍
群青　藍紫

圖286. 暖色系。
由下列色彩組成：
黃綠　黃
橙　　紅
深紅　紫
藍紫

圖287. 混濁色系。
由不同比例的補色調和而成，畫到白紙上可產生灰色調、色彩。在混濁色系中可選擇偏冷或偏暖，因為它包括了調色盤的全部色彩。

288

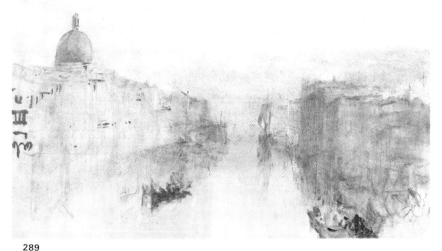

289

圖288. 泰納，《威尼斯：大運河》(Venice: The Great Channel)，倫敦，大英博物館。泰納的水彩畫之一，二度赴威尼斯時創作的。是冷色系的範例。

圖289. 惠斯勒，《灰與綠：英格蘭小店》(Gray and Green: A shop in England)，格拉斯哥大學，伯尼·菲利普捐贈。以偏灰的混濁色系作主題的佳例。

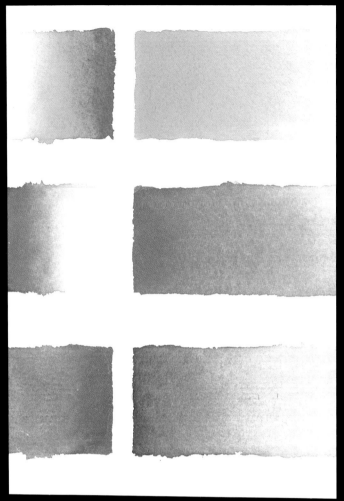

290

水彩的調色

「某些色彩似乎是調不出來的，例如水底搖動的草的顏色。」

莫內
(Claude Monet, 1840–1926)

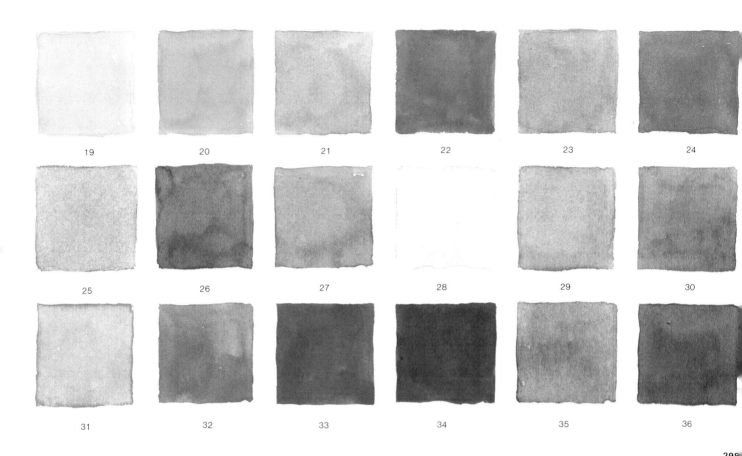

19　20　21　22　23　24

25　26　27　28　29　30

31　32　33　34　35　36

繼續畫暖色,但要調入綠色乃至藍色,因為在暖色系中會介入微妙冷色,即偏暖的「冷」色。因此這種綠會反射一點點紅色或赭色,而這種藍會顯出微妙的棕或洋紅。

19.黃綠:黃加一點藍的淡彩。

20.永固綠:不冷不暖的中間色,就用黃與藍調成。

21.橄欖綠:前色加一點洋紅。

22.深綠或翡翠綠:未稀釋的藍和黃,黃較少,加少許洋紅。

23.帶灰藍:藍淡彩調入非常亮的洋紅淡彩。

24.深灰藍:同前,增量。

25.暖微藍灰:先用大量水調成微藍綠淡彩,再加入洋紅淡彩。

26.深暖灰:同前,增量。

27.黃褐色:微藍綠與一點點洋紅。

28.暖清灰:非常光亮的水樣的藍、綠淡彩與更亮(更水樣)的洋紅淡彩(這種液體顏料最好在乾淨調色盤或試紙上調)。

29.淡紫:洋紅與藍的淡彩,加上適量非常亮黃的淡彩。

30.中間灰:全部三種色彩的等量淡彩,藍稍多。

31.深黃綠:黃色略濃,一點點藍,很亮的洋紅淡彩。

32.天然赭:構成同前色,略加洋紅。

33.威尼斯紅:與32號色構成相同,洋紅略多。

34.焦褐:前色構成中略加藍淡彩。

35.淡焦褐:前色增加水、增加一點藍,即同時清濁化。

36.深中間灰:如圖30構成中間灰,各種色量均略增。

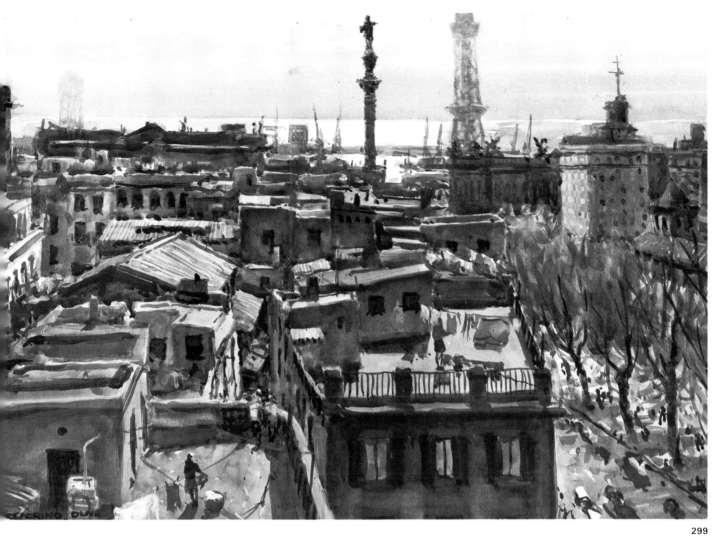

299

圖299. 塞弗利諾‧奧立
維 (Ceferino Olivé),《劇
院廣場》（巴塞隆納），
私人收藏。和諧暖色系
的著名範例。

混濁色

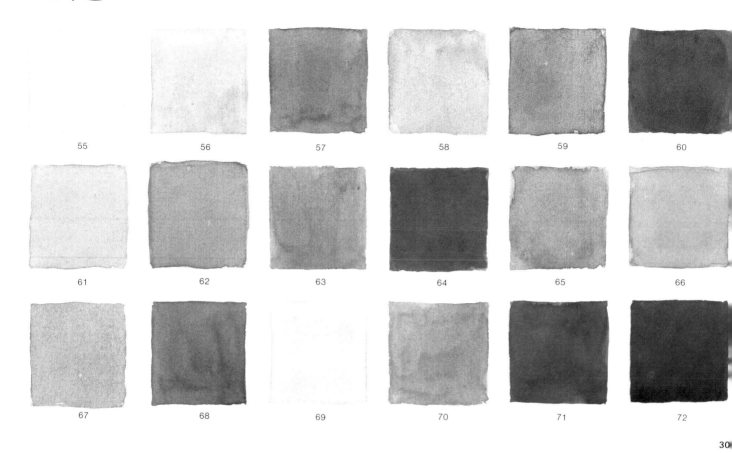

55　56　57　58　59　60

61　62　63　64　65　66

67　68　69　70　71　72

這裡是一個混濁色系，近灰、「暗」色。上文談過，某些色彩是兩補色不等量混合加上白色所產生。水彩畫的白色就是畫紙本身，所以只要公式的前半部就夠了。

55. 亮黃灰：用大量水，調藍、洋紅產生藍紫，再加一點點黃（藍紫、紫是黃的補色）。

56. 中黃灰：同樣構成，色量更高。

57. 暗黃灰：這是練習不等比例調補色的好色彩。一方面藍與洋紅相混產生藍紫，另一方面加上少量補色黃。再加上白紙就出現了混濁色。

58. 亮灰洋紅：調好淺綠，加上洋紅淡彩。

59. 中灰洋紅：同前步驟，略增色量。

60. 偏洋紅的暗灰：飽蘸顏料調出非常均勻的綠色，慢慢加入洋紅，直到出現此色。

61. 土黃：先用均勻的橙淡彩，再調入藍色，數量漸增，直到出現此色。

62. 橄欖綠：調好中濃淡彩的均勻綠色，逐步加洋紅，直到出現此色。

63. 淡褐：用足夠顏料調出鮮綠，慢慢加入洋紅。

64. 濃褐：同前，但顏料要多，最後再加一點點藍或洋紅。

65. 偏灰藍：藍淡彩，加少量洋紅，更少量的黃。

66. 混濁綠黃：先調很清的黃淡彩，加入洋紅與藍的淡彩。

67. 混濁天藍：備好很均勻的藍淡彩，加入很清的洋紅與黃淡彩。

68. 偏灰藍：用色同前，但要濃彩。

69. 亮中灰：調三色淡彩，在試紙上分層調，讓三色以同比例相互作用。

70. 中間中灰：同前法，量增大。

71. 佩恩灰：偏藍中灰，用濃藍，一點點洋紅，更少的黃調製。

72. 中間灰：濃厚藍，外加一點點洋紅，更少點黃。畫前要測試，因為實際差異不畫在白紙上是看不出來的。

「特殊」色

有時新手會問，畫金色、銀色有特殊色彩嗎？畫晶體要調和哪些顏色呢？

答案是，畫銀色沒有特殊色彩，沒有金色，也沒有畫晶體的顏色。

晶體沒有顏色：畫晶體比畫方塊複雜，但並沒有較困難。充其量是更費勁，更費時：必須仔細認真地觀察模型，要研究形體、透明性、色調和色彩。「必須傻乎乎地臨摹一切」，就像米開蘭基羅大師所說的。沒有秘法，也沒有特技；透過晶體或晶體表面反射的色彩，與桌子、蘋果一樣具象。所看到的是這些表面亮度不一，為反光所造成；這略微改變了某些色調，有時造成小小變形，僅此而已。

金色不存在：若要確定金子的固有色，當然會選土黃作底，但金子沒有亮光反光就不成其為金子了。金色是從白到黑（要看所反射的顏色），使用洋紅、綠、赭、土黃、紅、黃、藍等顏色調和的結果。

圖303. 玻璃無色。這只玻璃瓶(A)放在透過玻璃可見到的白色背景前，所以是白色的。它放在紅橙背景(B)前時，就似乎擁有紅橙色彩，而色彩的邊緣線略依瓶的形狀而變形。玻璃瓶(C)放在黑色背景前，可從周圍反射的光亮與色彩辨認出來。

303

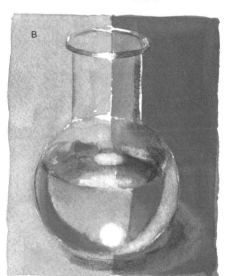

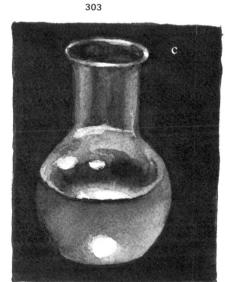

304

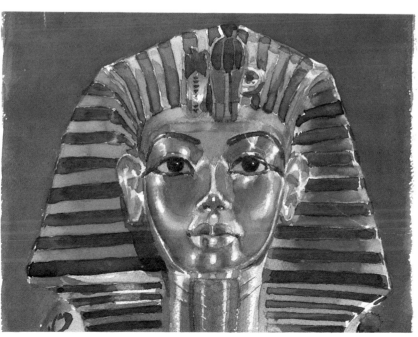

305

圖304. 這是畫金色物體的基本色系。

圖305. 筆者用這個色系畫下了右邊的主體。可以看到金色並不存在，而是一系列的色彩色度，觀察臨摹得當的話，便可以表現金色物體。

用三色畫水彩

若已畫過前文建議的色系，就可以用同樣三種
顏色畫自己所準備的靜物了。對任何畫水彩畫
的人而言，這都是受益匪淺的練習，可以提醒
我們三原色的重要性，並鞏固繪畫不必用大量
色彩的概念。說做就做，畫吧。

選好畫靜物畫的物體，考慮一個獨創形象，把
物體放在桌上。排列要顯得隨便，但盡量反映
具體的構圖。筆者的想法是把物體放成三角形
構圖，還決定按色彩派畫法，使用冷色系。從
書上的照片，可以猜出這些要素。（圖306）

第一步：畫草圖，塗遮蓋液（圖307）
先試畫速寫，以後再畫精細草圖；不畫出陰影，
只用2號鉛筆勾勒線條。然後用4號合成筆塗上
遮蓋液留白。這裡有兩點要強調：第一，遮蓋
液是手段，而不是目的，可以用它幫忙，但不
可濫用。很快可以看到，不著顏料留白，比用
遮蓋液好多了。第二，使用遮蓋液要小心謹慎，
要估計白色區域的位置與精確尺寸。你知道，
遮蓋液是有色可辨的，因此用起來很方便。

第二步：背景與大區域的著色（圖308）
開始畫時用海綿蘸清水塗抹整個表面，以去除
畫草圖時手掌留下的任何油脂。乾掉後，再打
濕果盤水罐後面的背景，使用12號貂毛筆（作畫
時畫板在臺面畫架上60°斜靠）。為背景調冷灰
色，上色時，調入幾筆藍、洋紅與黃，直接在
紙上調色，使灰的原色有所變化。接著畫桌布
的亮灰藍綠，前景略暗，同時試圖使色彩濃豔
多樣（注意繞過酒杯、水罐的頂邊線）；最後用
淡彩塗一些較大區域，如蘋果與果盤。

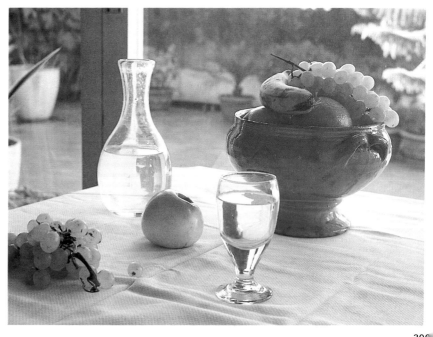

306

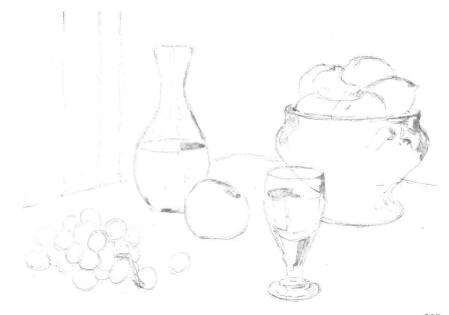

307

圖309.（右）：用遮蓋液，
只留下玻璃製品、陶器。
不過遮蓋液揭去後，可
怕的空白令人不快而驚
訝，使人懷疑它的功用。

第三步：色彩相互加強、造型、除去遮蓋液
（圖309）

尊色彩派，用平塗的方式畫水果亮色及果盤，
不畫陰影。再畫蘋果，用冷灰色塑造酒杯與水
罐，然後用手指擦去膠膜，同時擦去鉛筆印。
看看圖309中水彩畫的狀況，用遮蓋液預留的
形體有著強烈的反差，它們需要修飾，要描与
某些邊線，要用透明色柔化過渡區。

第四（最後）步：色彩的總體調整與修飾（圖
310）

先畫一些透明色（極清澈的淡彩），調和水罐酒
杯反光中由於留白所產生的令人不快的白塊。

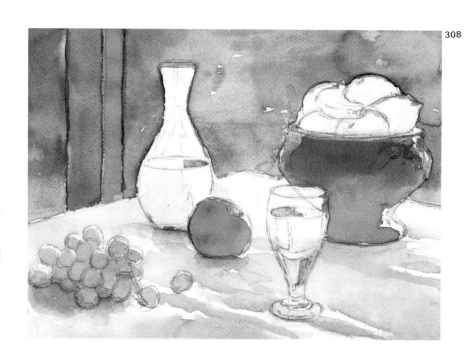

308

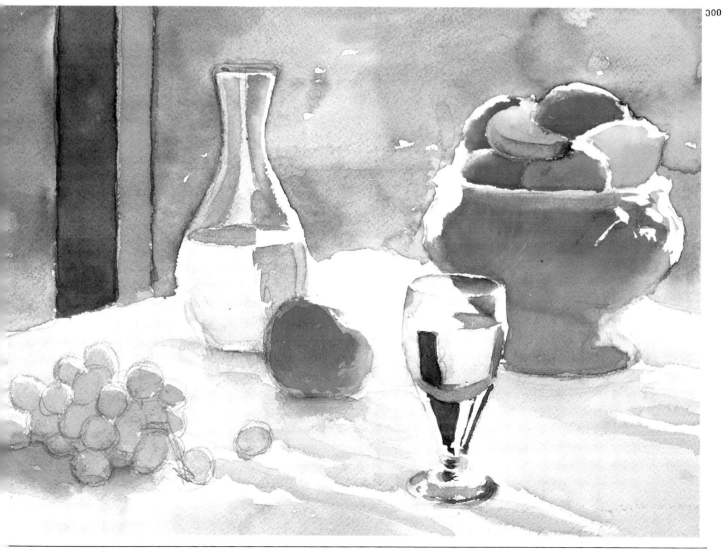

300

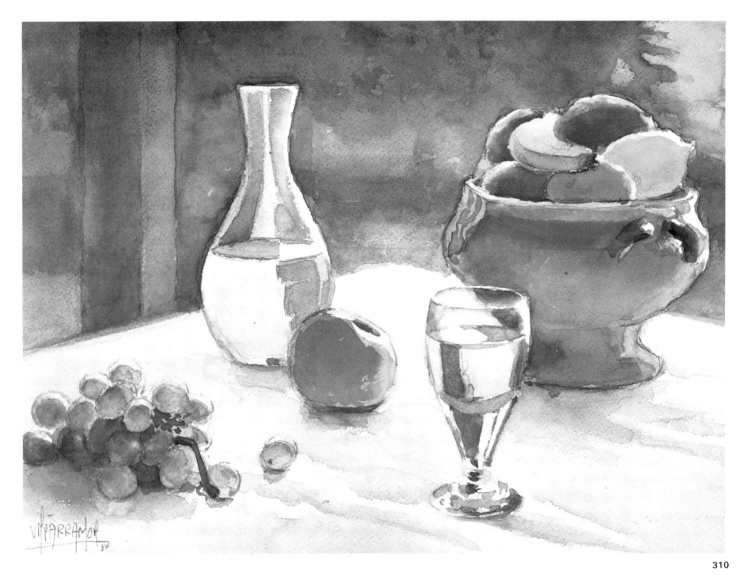

還有水果、果盤、蘋果暈中的白塊。然後加強果盤的色彩，調整某些色彩，完成塑造酒杯水罐。此處要小心，可以把整幅畫處理成灰色調，用同一色彩畫所有物體，倒是挺有趣的；也可恰恰相反，將色彩變化得豐富多彩，以加強靜物的冷暖色偏向。最後修飾前景桌布的皺褶。在簽名的前一天，就不要看畫了，隔幾日再看，總能看到以前所看不到的細節，可以改進的部分。繪畫中只用了三原色：中鎘黃、普魯士藍、深紅；300克紙架在板上，使用管裝濕水彩顏料，以及8號、12號、14號貂毛筆。

圖310. 你若畫好一張這樣的水彩畫，用自己的模型物與構圖，也許你的親友難以相信只用了三種顏色。得用事實加以證明，並且使他們確信，只用三種顏色就可以畫出自然界的全部色彩。

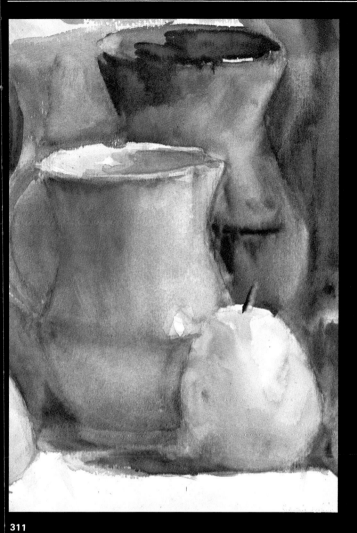

技法技藝

「藝術中，綜合是必要之路，是優雅的標誌。
簡明扼要者發人深思，喋喋不休者令人生厭。」

艾杜瓦‧馬內
(Edouard Manet, 1832–1883)

乾水彩畫、濕水彩畫

乾畫法基本上就是用透明顏料創作，利用紙本身的白，勾勒物體輪廓線與界線。這並不是要模糊或破壞圓筒或球體的邊線，也不是要求用絕對鮮明的手法畫背景，因為那樣會去除掉大氣效果。

當然乾畫法要冒水彩層次變化太過明顯的風險（見圖312），因為淡彩可能半途乾掉。

水彩乾畫法必須由少至多，先畫亮區，可用來修飾大片區域，然後塗暗覆蓋層。

假如你仔細觀察，就會同意乾水彩畫就像古典水彩畫，也沒有什麼特別技法；實際上，人們提出「乾水彩畫」，就是要用以區分「濕水彩畫」，因為濕水彩畫確實是需要特別技法的。

濕水彩畫技法基本上是在潮溼紙上畫的，因此物體的界線輪廓顯得滲開，而不是清晰可辨。室內擺設或側面像也會缺乏清晰的輪廓。次頁的兩幅畫比語言更能說明濕水彩畫技法。

潮溼度是個基本因素：紙越潮溼，顏料越會散開，「滲色」效果就越大，便會越缺乏輪廓，反之亦然。因此必須控制潮溼度，可用畫筆增濕，用吸水紙巾減濕。記住紙要潮而不濕。筆者有位朋友是這種技法的專家，他說過，「必須時刻從看得到反光的角度觀察紙面，若發亮則水太多，不能畫。紙面吸乾了水卻還沒乾燥時最佳。」

濕水彩畫法可用於灰暗天氣的山水或海景、雨中城市的景色、霧景等等。

312

圖312. 這裡的水彩畫有斷裂處，是由於沒有連續畫而造成的。

圖313. 吉勒莫·弗雷斯開 (Guillem Fresquet)，《靜物》，私人收藏。這是古典水彩畫，即乾水彩畫；因此，物體邊界輪廓勾勒清晰，但為了渲染氣氛，畫家減低了背景中形狀的色調。

313

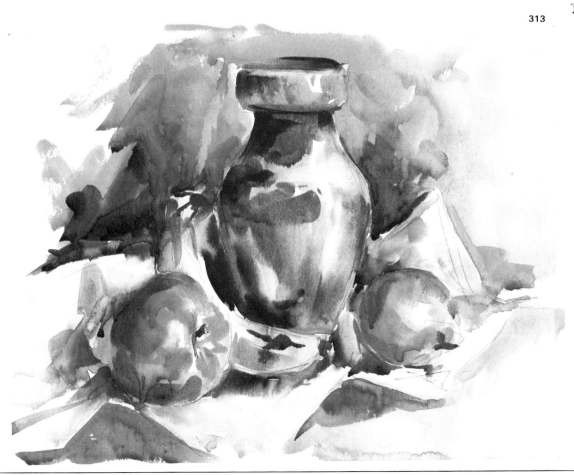

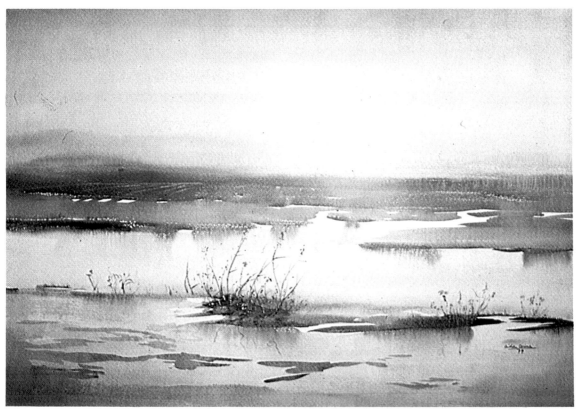

314

圖314. 艾達・考里那
(Aida Corina),《沼澤》
(*Marsh*),（馬德里四十
七屆秋展首獎）。
這種平原上的草地沼澤
是畫濕水彩畫的好主
題,這幅畫就處理得很
美,把沒有邊界的滲開
形狀與輪廓清楚的許多
具體側曲圖及前景形狀
結合起來。

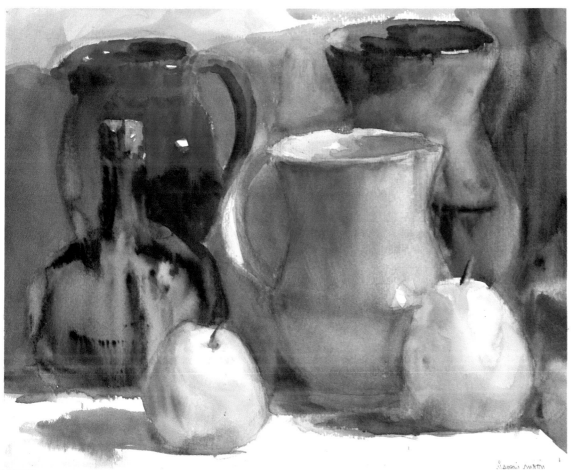

315

圖315. 馬丁・安頓(J.
Martin Anton),《靜物》
(*Still Life*),私人收藏。
這幅水彩畫不容否認的
藝術性主要在於採用渲
染法。作者是位教師,
畫這幅畫的目的是為了
在卡塔蘭水彩畫協會舉
辦的課程上作演示。

人體

討論人體畫需要單獨寫一本書（參見本系列之
《人體畫》一書）。不過，本書若不談人體水彩
畫，就不算完整了。故這裡只講幾點原則：
人體畫的主要困難之一是尺寸比例的問題，所
幸古希臘的雕塑家，特別是普拉克希特利斯
（Praxíteles），制定了男女體形美的觀念：八頭
高乘兩頭寬原理，圖333有男女體形的比照標
準。兩性之間有如下比例差別：

⑴女性肩膀比較窄。

⑵女性乳房乳頭偏低。

⑶女性腰身偏細。

⑷女性肚臍略低。

⑸女性臀部比較寬。

⑹女性側面看屁股突出於肩胛到腿肚的垂直平
面。

畫人體必須懂藝術解剖學，安格爾說過，「為了
表現人體表面，必須先懂得內部結構」。結構與
運動可透過關節型木偶來學習，觀看古典雕塑
的石膏模型可了解造型。當然這類工作資料怎
麼也比不上人體模特兒（裸體或著裝）的真實
性與品質。在此畫家有機會表現自己的藝術才
華，這是其他主題所無法比擬的。

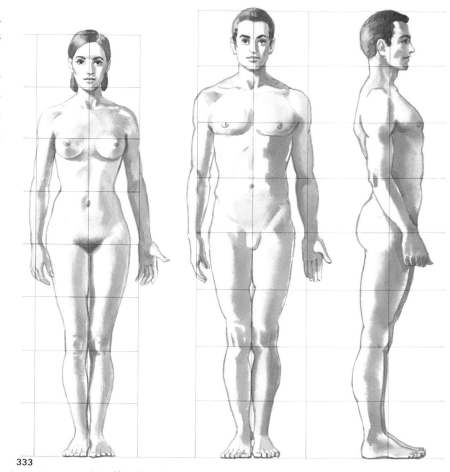

333

圖333.圖為人體的標準
或理想比例，規定為八
頭高乘兩頭寬。除了女
性在比例上比較矮小之
外，還要比較兩性的基
本差別。

圖334.經常畫人體寫生
是很重要的，不只是基
於人體畫本身是最偉大
的藝術成就這一事實，
而更是為了如畫著裝的
人體一類的目的。達文
西就此事提出他的觀
點：「衣服決不能顯得
沒人穿著，決不能出現
沒有支撐的一堆衣物。」

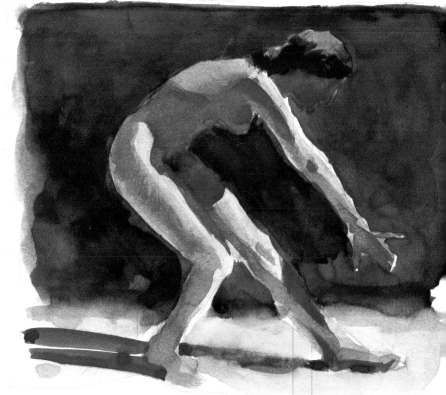

334

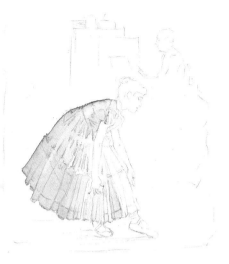

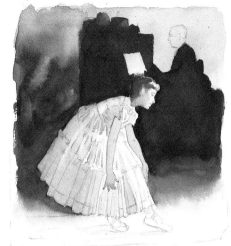

336

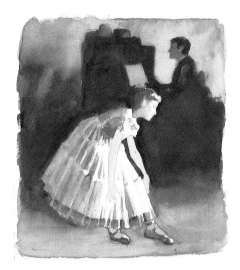

337

水彩著裝人體

圖335. 先畫出線條，再塗連身裙的底彩，注意留出裙褶，從明到暗地表現色調變化。

圖336. 用肉色畫臉、手臂、腳，但不畫面貌。畫頭髮底色，再用不調和的土黃色，迅速構畫背景。再畫上去的第二層較深，由普魯士藍、暗赭、朱砂、洋紅、綠調成。

圖337. 下面可以放心大膽地畫舞蹈者、鞋子、地板的著色……

圖338. ……留在最後的是臉部、地上的影子和最後修飾。連身裙最深的暗部用了普魯士藍，最亮處用鈷藍調入洋紅、暗赭和土黃。紙張是中顆粒阿奇斯紙(Arches)，大小幾乎是本複製品的兩倍，還用水彩顏料管與6、12、14號貂毛筆。

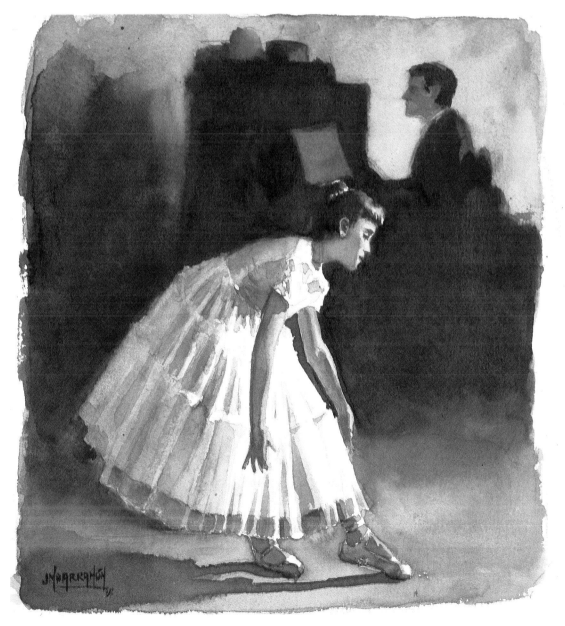

338

裸體

好的水彩畫可反映畫家無憂、自發，創造的自由，用水彩作裸體畫時就難以達到這種境界，因為創作時畫家一般會擔心：「是就此為止，還是繼續？這種修飾夠了嗎？」而過度的擔心和憂慮會體現在畫面上，怎麼辦呢？練練速寫吧，然後以速寫的心境進行創作。因為速寫最大限度地表現了藝術造詣，是來自不可預見的冒險，「徹底無憂、自發和絕對自由」的奇蹟。

速寫一定要用模特兒——男女不限，友人、職業的均可，要擺一、兩個小時的姿勢。筆者建議用職業模特兒，即有擺姿勢天賦的人。可以查藝術雜誌，看是否可以聯合兩三個人（不要多），合著請較省錢。然後安排幾場速寫，為速寫設計五到十分鐘的姿勢，為詳細寫生設計一小時的姿勢。

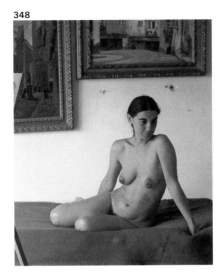

348

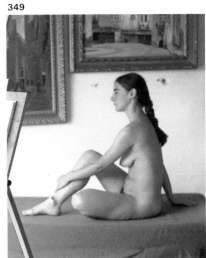

349

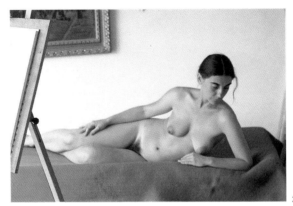

圖348、349、350. 學畫裸體，最好與職業模特兒配合，他們有經驗，了解經典的姿勢，可以自然地、富藝術性地擺出這些姿勢。
這個職業模特兒在我的畫室中擺好姿勢，日光從側面一扇敞開的大玻璃窗射入。

350

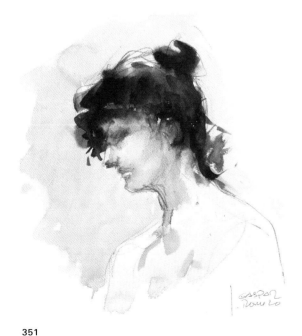

351

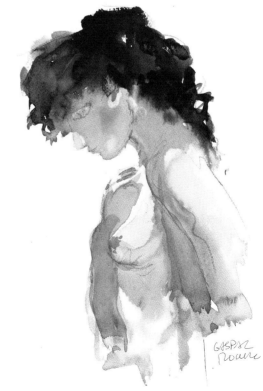

圖351、352.加斯帕‧羅梅洛天天去一所藝術學校，那裡有裸體課，並畫下這類速寫草圖。他對我說：「這是保持形體能力的最佳練習」。

352

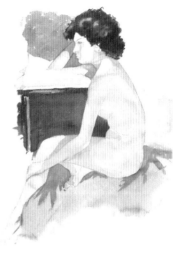

加斯帕・羅梅洛
畫水彩裸體

圖353. 羅梅洛先用很淡的線條給模特兒畫速寫，定下初步框架，由此逐步加濃線條，最後定稿。他幾乎不用橡皮擦。

353

354

355

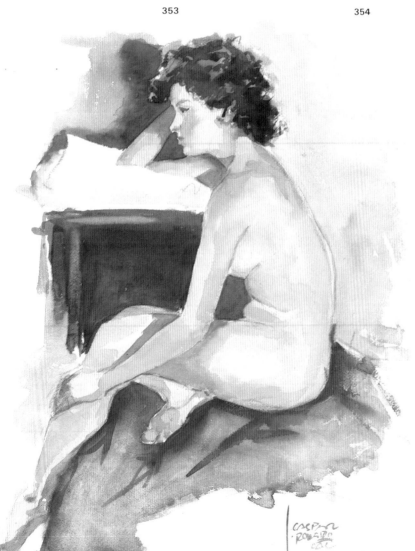

356

357

圖354. 用亮肉色不透明水彩塗過全身，再用乾筆吸收顏料，「開闢」空間，進行塑造。還用一張吸水紙，平時放在左手旁。用群青和斯比亞褐色快速畫頭髮。

圖355. 用含有一些鈷藍的濃肉色覆蓋身體，用這種色彩，還有一枝乾筆不時吸乾多餘水分，完成塑造。繼續用胡克綠(Hoocker green)畫頭

部旁邊的背景，用焦褐、胡克綠及洋紅畫家具，用鈷藍畫座墊。

圖356、357. 只用12號筆，擴展已帶有輕微洋紅與藍跡的肉色，用吸水紙或乾筆不時吸乾。羅梅洛聚精會神，極為興奮地進入了最後步驟，塑造、修飾肢體、面容等等。署名後停下，共花去四十分鐘。

圖391. 奧立維說：這是
「繪畫主要階段」，此
後，繪畫的構圖、形體
和色彩已經處理好。只
剩下豐富色彩，擴大反
差……

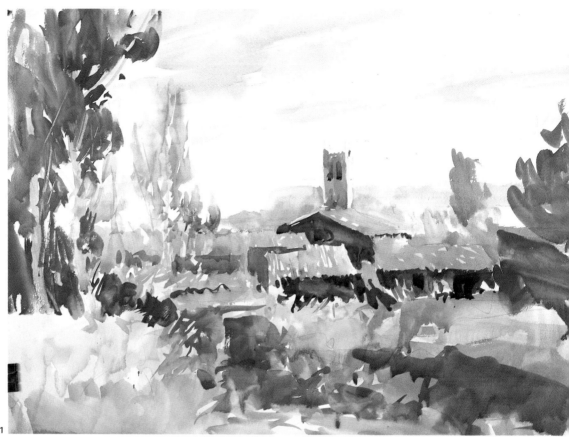

391

圖392. 事實上，在圖
390的畫與這兩幅成熟
階段的畫之間作比較，
形體與細節、反差與色
彩已作總體豐富。而用
腦力的部分，即繪畫積
累的不確定與痛苦，已
經過去。其後是娛樂，
真正的滿足，畫家感到
自己為色彩和反差所陶
醉。

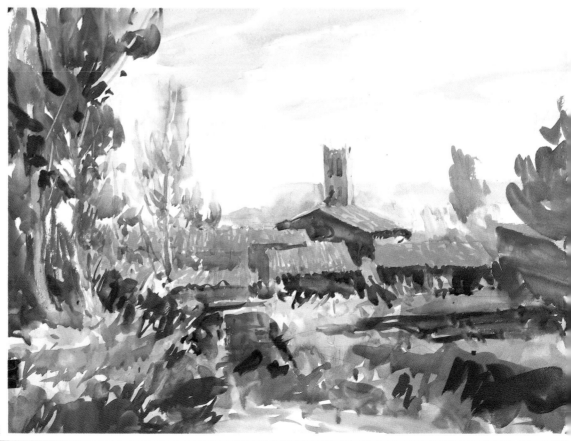

392

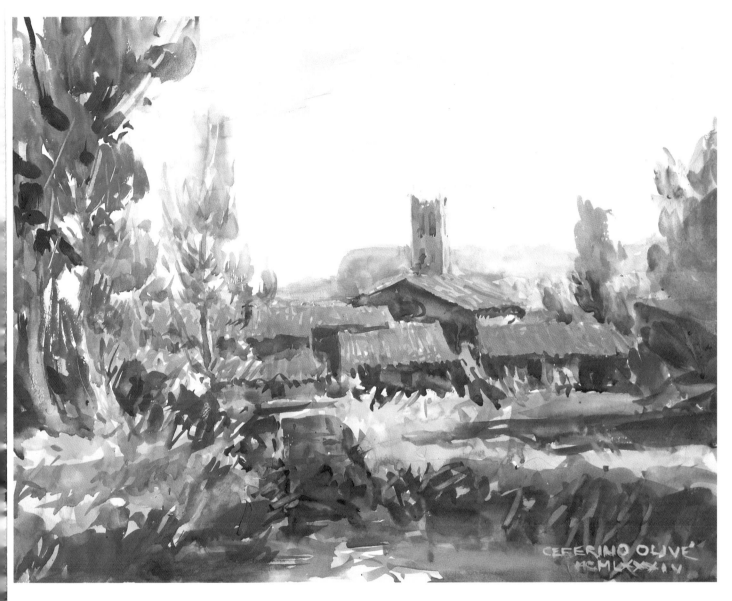

第五步：將結束（圖392）

在洗調色盤之後，就畫瓦片的垂直、對角線條，始終以輕鬆的神態，結果就可增強生機勃勃的色彩感。最後將畫筆飽蘸暗土色，明確地處理前景反差，信筆點出左側樹上的色斑，澄清一些輪廓，他的筆在畫面上除了天空以外的部分四處「游走」。

最後第六步：最後修飾（圖393）

剩下的工作不多了，一切幾乎就緒了……但畫家歇了一會，交替看過畫面與描繪對象，洗淨調色盤，吸口煙之後，開始了最後一刻的小修改。要修飾左側的樹，加強背景的山巒、左側房屋的瓦片，澄清右前景的樹叢、小河的反光。奧立維靜靜地、心醉神迷地端詳著畫面，終於開口了：「大功告成，可以脫稿了。」

圖393.奧立維在最後階段畫得很少，大量時間花在注視觀察上……這是左思右想的時刻，甚至可以起來散散步、喝杯咖啡，待思維理清了，再回來繼續畫，或者乾脆讓時間來評說吧。奧立維強調：「對了，重要的是讓時間來評說。」

畫水彩海景

加斯帕・羅梅洛 (Gaspar Romero) 在航海俱樂
部的碼頭上創作了這幅明亮的水彩畫。

不久前他還是出色的業餘畫家，最近成了職業
畫家，做了幾年加泰龍尼亞水彩畫家協會主席，
協會擁有三百多位會員，包括西班牙最好的幾
位水彩畫家。我們這位客座畫家寫過不少水彩
畫的書，也作過不少講座，是位專家。

羅梅洛一般用細顆粒紙，這次是法布里亞諾
(Fabriano)生產的62×146公分的規格，顏料則
三種品牌交替使用：管裝格倫巴契
(Grumbacher)、溫莎與牛頓 (Winsor and
Newton)，及施明克(Schmincke)系列濕水彩顏
料片。他的畫筆是溫莎與牛頓公司的新產品，
是合成毛、貂毛混合的特別筆種6、8、12、14
號。

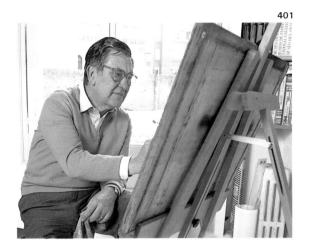

401

圖401. 羅梅洛幾乎垂直
地將紙板架在畫架上，
他告訴我說，「你應該
強調一下，直板畫水彩
是完全可能的。」

402

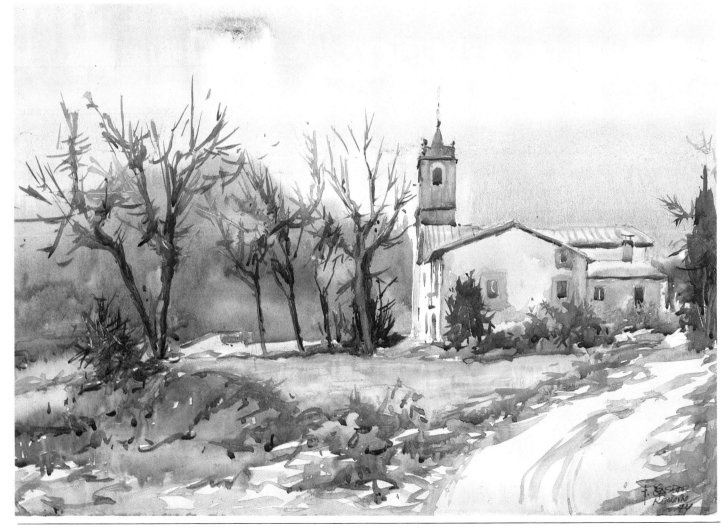

他說，「混毛筆很好使用，而全合成毛的筆吸水不夠，似乎會排斥或吐出水彩。」
羅梅洛用普通調色盤，中間凹進，兩邊有混色盤，金屬白搪瓷製。畫室三角架是典型的產品，但在戶外畫時用折疊式的。「直板畫水彩是完全可能的，改變了某些業餘畫家的想法，他們認為基底必須平放著畫。」他畫畫只用一小桶約半公升的水，他說：「畫時水髒一點好，因為相對的髒可以創造氣氛、和諧色彩。」

第一步：素描（圖404）

羅梅洛用普通2號鉛筆，Pelikan G-20橡皮擦，顏色暗灰，很柔和。他畫得很仔細，下筆前必思考，如形狀有需要還會用尺畫。只畫少量線條，不畫陰影。「我畫得很慢，很注意線描，因為我不想用橡皮擦，那樣會改變紙張的纖維；而且以後畫的時候也會更有把握。」

403

圖403. 畫帆船比較簡單，只要考慮透視法，所有畫向地平線的線條皆須符合透視。

圖402. 羅梅洛，《風景，貝索拉的聖瑪麗亞》，畫家自存。庇里牛斯山脈中的小鎮風景，畫於深秋清晨，薄霧占據了背景。畫筆強調了距離，鐘樓和教堂正面與藍紫和鈷藍的背景霧正好成對比。另要注意的是形體與色彩的綜合詮釋，特別是白色的道路及周圍物體。

404

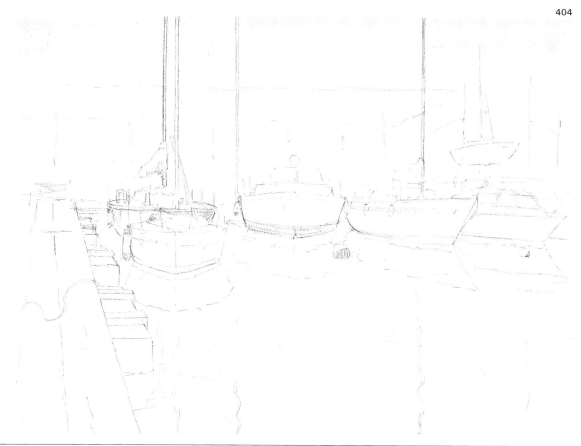

圖404. 羅梅洛畫得很慢，特別留意構築主題，他說「既為免用橡皮擦，又為以後畫得更有把握。」

圖408. 這種帆船在海面
上的倒影的暗淡色彩，
要畫得快而果斷，澄清
畫面底部的邊界，內部
故意留下一些小白區。
重要的是要趁濕畫，用
各種色度使色彩多樣
化，直接在紙上調入群
青、暗赭、洋紅……

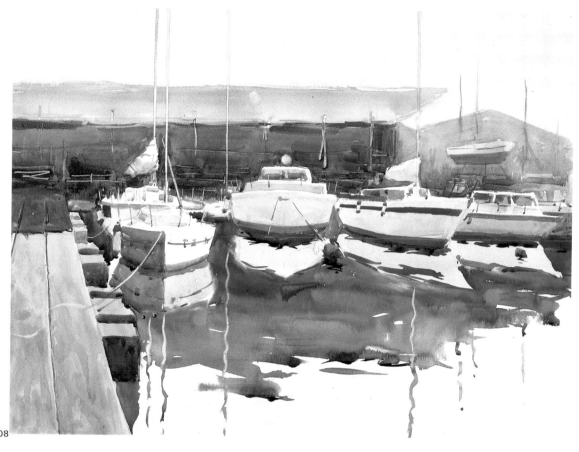

408

第四步：過渡期（圖407）

繪畫的決定性時刻臨近了，很快要用幾筆完成
船隻在水中的倒影。如果成功了，很好；但如
果失敗了……為此他減慢速度，一遍又一遍地
看看水，觀察著次要的形狀與細節。先在右邊
畫一下，再畫碼頭的暗部，他再次看看海水，
修飾船塢內的船，畫左前景的碼頭……擱筆。

第五步：大冒險（圖408）

「你要冒一次險，對不對?」筆者問他。
「當然，但我得毫無畏懼地跳下水去。」他笑著
答道。
羅梅洛勇敢地「跳下水去」了。他拿起24號圓
筆，用一直在用的渾水打濕倒影的對應區，由
於渾水是淡灰色的，所以他可以看到並保留對
應於帆船實際倒影的白色形體，同時畫低側影、
前景中波浪的多變形體等等。接著用群青、一
點點赭與洋紅，調成偏藍的灰色，塗於已打濕
的區域，動作快速：在各處添色或吸掉一點顏
色，輕輕地點綴細微的地方。

圖409. 在這塊暗區乾燥
之前的特定時刻，羅梅
洛拿出打火機，點燃並
貼近畫面來加速作畫過
程，這是新招……當然
有風險。

409

「畫得好，你成功了!」（圖410）

其後，他拿起10號扁合成毛筆，「刮出」對應
於淺色桅杆倒影的彎曲白條，在前景白區畫好
桅杆倒影，塗暗左前景中的帆船倒影……「好
了，是不是?」筆者問。「還沒有，」他說，「帆船
倒影太亮，看起來像破洞一樣，一定要塗暗。
倒影總是比物體的實際顏色來得暗。」

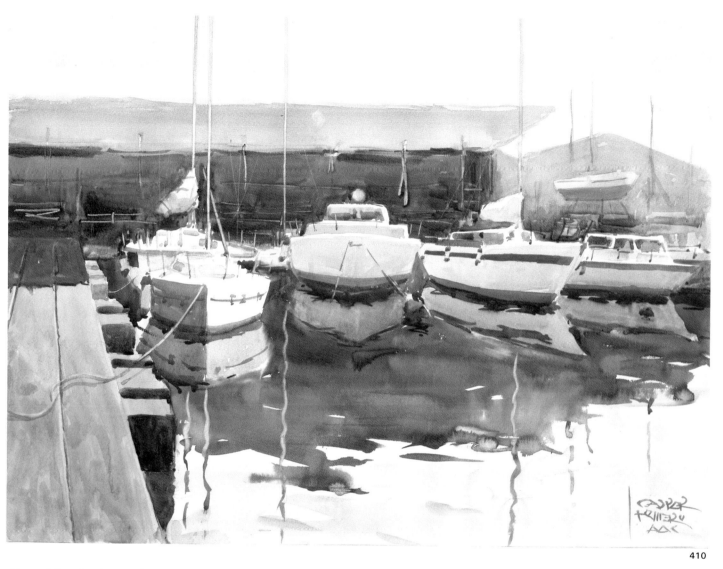

410

第六（最後）步：修飾

他塗暗帆船陰影，但是要先等海水的暗淡彩乾掉，（用打火機燒潮濕部分可加快乾燥）。「有點冒險，但不會出事的……只要處理得當。」乾燥後畫些細微差別，有意打破均勻的、統一的灰色。繼續在前景補一些亮色斑，代表波浪。「好了，」他說，並署了名。

圖410. 這是最後一步，請看畫家怎麼做：塗暗海面上帆船明亮的倒影（「倒影總是比物體的顏色來得暗」）。直接蘸水桶裡的渾水畫許多筆，形成極亮的灰色，在前景白紙上表示盪漾的水波。

畫水彩插圖

瑪麗亞‧劉斯(Maria Rius)是著名的插畫家,所畫的兒童書已在許多國家出版。她用液體透明水彩,並使用紙的白色,儘管技法並不「純粹」,她解決問題的方法、書法程序,包括招數,完全值得本書加以介紹。

劉斯的水彩色碟包含全部的色譜,總共有十八種顏色,全是一個商標的。她喜歡的色彩系列為「粉彩」顏料,反映了粉彩的柔和與通亮。紙張是高品質細顆粒紙,300克上下;筆用三種貂毛筆:8號、10號作總體畫,3號畫細節。使用兩個水罐,一只作初步洗筆,另一只乾淨些,作徹底清洗、吸收色彩等。最後她與所有現代插畫家一樣,使用噴筆以填補解決背景、融合、漸層色調,畫大片的均勻色彩。專門為本書畫的插圖,並不對應於特定故事主題,筆者只要求是創作的插圖;劉斯就創作了自由的形象,「這次沒有受編輯的條件所束縛!」她想像了一個不分老幼,人人都至少夢想過一次的行為——飛行!祝賀瑪麗亞!

技法

古典水彩畫要求乾淨,限制擦抹,不允許出現污漬、指紋,或者色調的混濁,以免引起了色變或色斑。至於插圖藝術,這一點也要一絲不苟地做,以求一塵不染。禁止用橡皮擦,鉛筆打底要盡量淡,以免塗過水彩後仍然看得出。均勻的背景上,一小滴水或唾液都會損壞插圖,所以畫的時候手下要墊一張紙,防止手掌弄髒已畫的作品或者白紙。

圖411.(上圖)插畫家瑪麗亞‧劉斯的畫桌,右側有兩只水罐,還有顏料瓶及用作調色碟的搪瓷碟子。

圖412. 草圖,用鉛筆畫在普通紙上。

用噴筆畫水彩

噴筆一般不用於畫藝術水彩，但有時為了獲得某種效果，如平滑的漸層或融合、漸變的筆觸、迷霧效果等，卻可能會使用噴筆。如今在插圖領域，噴筆成了不可缺少的工具。為此，在劉斯畫插圖之際，不如簡單講一下噴筆的功能與技法，以備不時之需。

圖413. 藝術噴筆的特點與結構。噴筆靠一個空氣壓縮機操作，用踏板控制，騰出手來控制機械噴出極細的顏料霧。

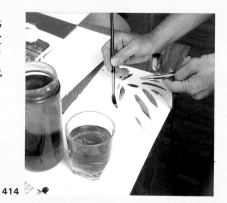

圖414. 噴霧著色之前，必須用另張紙試色，先要在調色杯中準備足量的顏料。

圖415. 顏料調好後要試噴筆，裝上水防止可能的逆流，如筆管骯髒、堵塞等等。試過後，用粗筆將顏料從調色杯中轉移到噴筆中的儲色罐，裝滿半罐。

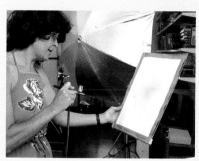

圖416. 最後噴色之前，在另張紙上試試，確保不會濺開，否則落在畫紙與定稿線描上就無法挽回了。

圖417. 採取一切必要措施之後，就可以噴筆作畫了，核查一下混合色的濃度或灰色的均勻度，因為深色的畫面要噴好幾次，且必須等乾掉後才能重噴加濃。請看劉斯噴畫時持筆距離很遠。

圖419. 這是有色背景上小規模的色彩混合條，噴筆隨模板緩緩上移。這種混合條的畫法詳見後文。

圖418. 此處用模板畫明暗色彩變化，板用鉛垂或標準鎮紙固定在原畫上，一般都用此法防止噴筆移動模板。為了更進一步理解劉斯的努力，請看圖423中插圖的色彩混合與色彩變化。

圖420. 噴筆的出氣管封口得當，可以畫這種細微的明暗變化及混色筆劃。

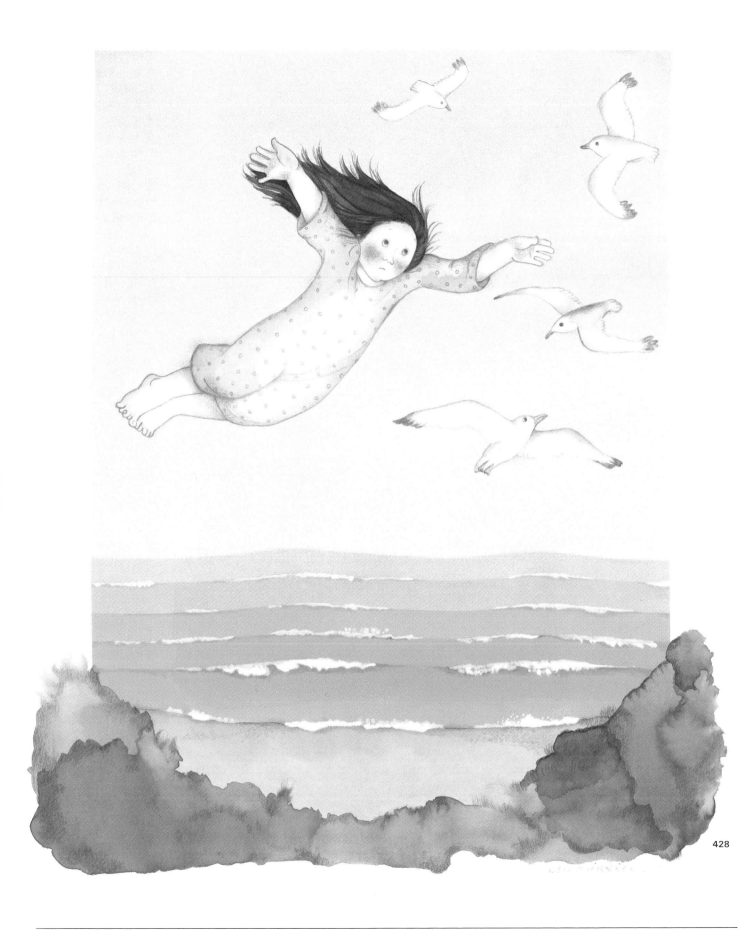

428

畫水彩雪景

今年一月筆者畫過同一個雪景主體，現在再畫一幅，這次是在畫室。在此要詳述過程，不僅講述創作各步驟，而且要說說不同的過程與技法。

這是本書逐步演示的最後一篇，也是最後一個創作項目，由筆者自己畫，並應用職業畫家的許多概念、理論與技法。希望這是完整的一課，可以歸納本書所教的東西。

先請看圖429、430，是雪景圖與主體的照片，出門寫生時，帶相機還是有用的。有了主體照片，就可以把作品拿來與實景比較，以後還可以修飾細節，即使已經時過境遷了。現在從照片與原畫開始，注意原畫加強了景物構圖，見右圖。畫面與實景是有差異的，這是詮釋的過程中所作的變化：(1)壓低左邊小鎮圍牆邊的長樹，因為它們干擾了觀察鎮內的視線；(2)畫出屋頂積雪，向實際無雪；(3)壓低橫溝上的三棵樹，其餘的樹要移位，不要擋住視線；(4)把橫溝變成田壟，給構圖帶來變化，可以給它加上藍色陰影帶，有助於構圖；(5)加強田壟樹木的陰影，給雪景帶來多樣化；(6)降低村莊灰帶的高度，加深前景欄杆的土黃色，以強調決定構圖的之字形。

現在我們一步步地看作畫過程。首先簡單講一下所用的材料和工具，及作者的工作習慣。

筆者作戶外畫時，不管是在城裡還是在鄉下，都用普通盒裝可攜式三腳架。不反對別人將畫紙豎直畫，許多人就用紙板或夾在畫板上，而筆者卻是另一派，喜歡將紙板或畫板傾斜35或40度。這就意味著在畫室內總是採用桌面畫架，就像斜面書桌那樣；座椅要可調，比平常調得高一些。用夾子夾住紙板或紙，這樣就不用在膠帶貼住的情況下弄濕或弄乾畫紙了（見圖431）。我發現把紙放在紙板上畫，或者紙張很厚時用夾子夾住畫會更好。管裝顏料與濕顏

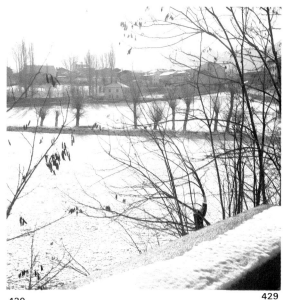

430

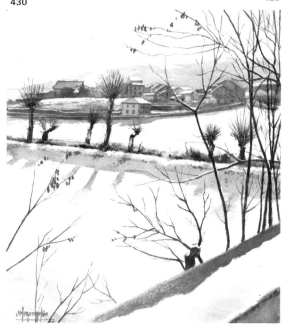

429

圖429.（上圖）雪景照片，用作最後一項水彩畫主體，其構圖相當於上圖。

圖430.（左圖）一年前所作的風景水彩畫，內容如上圖。用這個構圖來解釋主體，就是提升了幾何形狀，從而改善了構圖。

圖441. 即興畫的重要性在於不強調任何東西，毫無顧忌地憑一塗一筆達到目的。這也需要薄擦或乾筆法，以便與半乾筆擦紙上顆粒所產生的細微點相混合。此法成功與否，取決於在另張紙上試畫效果，還要仔細使用吸水紙，必要時除去顏料。

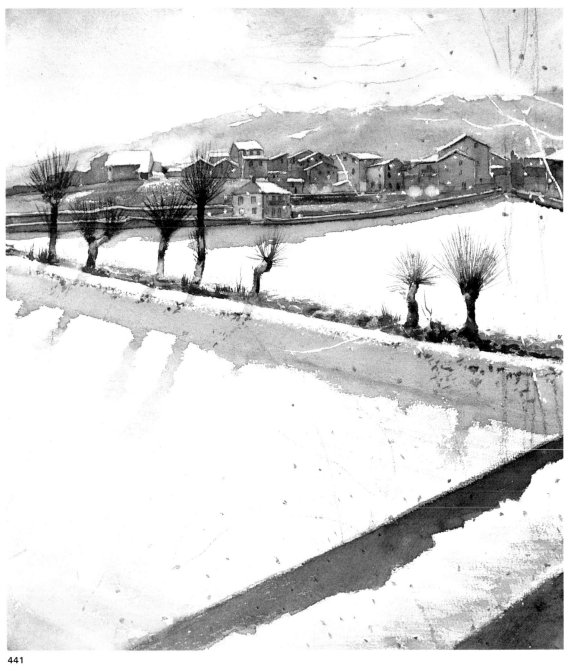

441

第四步：修飾水溝、處理前景（圖447）
用灰、赭、藍色畫水溝內部，相當於未積雪的石頭泥巴、樹木草叢等，完成中景。這個工作很累，要用細筆劃，但還是有詮釋、綜合的餘地。不過，請等一等！田壟頂部、藍帶的邊緣，似乎未詮釋清楚，很狹窄，要是能擴大就好了，

這可以用砂紙加以解決。先在鉛筆末端包好砂紙，在上述區域界限外及上部猛擦，運動方向與區域平行。這就「開闢」擴大了白區，然後用橡皮擦輕擦該區域（圖442、443），再修飾這個新「開闢」區，混合進去。

現在要畫右下角的牆，還有左前景的雪地，使用乾筆法。要注意筆劃方向，畫雪時要用對角線，從左上到右下，與水溝田壟平行。牆上石頭沒積雪，筆劃也要用對角線，但方向相反，從右上到左下（詳見圖中示意圖）。這是廣闊的「擦畫」部分，用寬筆畫，連貫而果斷，成功與否既取決於顏料用量與筆的相對潮溼度，當然要事先試幾次，另外也要注意吸水紙巾所作的同步控制。筆者從左側的雪下手，使用三種略有差異的色彩，先是中亮灰作底，遠離前景後軟化，色彩漸亮。如上所述，擦畫必須用寬筆，要連貫果斷，因此要小心地用硬紙板蓋住牆的邊緣，見圖446，這樣就能避免「滲過線」的風險，防止乾筆大筆快揮之餘畫到土黃色的牆。最後結束第四步，用兩層不同的灰色畫牆前景中的雪，先是亮灰打底，再佐以乾筆法描畫這個區域中雪所呈現的形體。如圖，我還用一點點赭與藍色，澄清這些形體（圖447）。

442 **443** **444**

圖442、443. 把砂紙綁在鉛筆末端，用力磨就可「擦出」留白，磨完後必須用橡皮擦擦淨，必要時作潤色。

圖444. 這是前景中雪與牆的放大圖，用「薄擦」法處理，更好地表現積雪表面的紋理。

445

圖445. 如圖，運筆方向取決於方位及所畫主體或要素。

446

圖446. 這裡用「薄擦」（乾筆）法，是又寬又長的筆劃，為防止「過度」，右邊的牆用硬紙板蓋住了。

圖447. 中間山頂邊緣上的留白用砂紙打磨後已加寬，邊緣的不規則處及暗色形狀已經檢討重構，前景中用「薄擦」乾筆法處理雪的紋理，除掉遮蓋液的時機已經成熟。

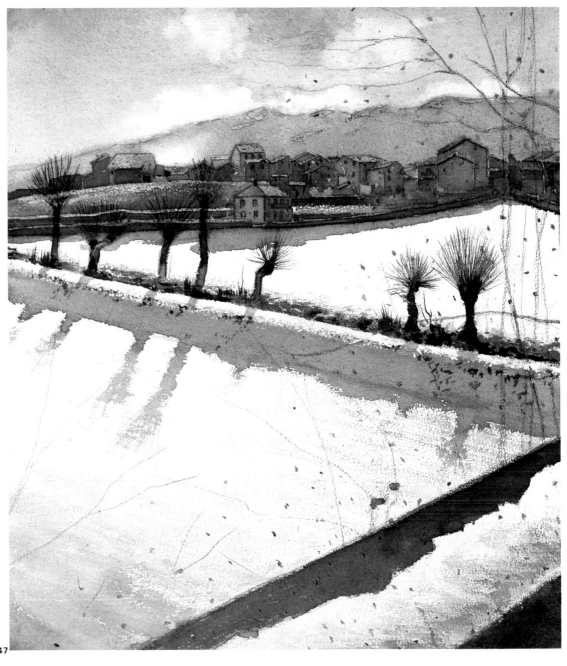

447

第五步：剝去遮蓋液，總體潤色（圖448）
用普通橡皮擦猛力擦去山巒、房頂、小鎮周圍高地、圍牆、前景樹木樹幹上的遮蓋液，把雪堆留在最後。

糟透了，對嗎？此刻我要你們看看這個景色（圖448），以便更能了解這些白色區域所呈現的極端不協調，反差過大，特別突兀，令人覺得使用遮蓋液的方法是錯誤的。然而在後幾步中可以看出這是好方法，只不過要小心為之。

現在開始修飾，把這些白色區域混入別的變化與色彩，加灰、弄渾、滲化，在邊緣過硬的地方，耐心地用溼筆尖修飾，用藍灰畫「樹洞」表示陰影中的雪……就此收尾，見圖449。

圖448. 這就是除去留白遮蓋液後的情景。由於白色區域反差過大，在總體色彩和諧中引起失衡，結果令人不快，希望讀者看過之後能夠認識到，在某些區域遮蓋液留白是好幫手（例如後面的雪花表現），但不應濫用此法，儘管協調這些空白後能出現良好效果。

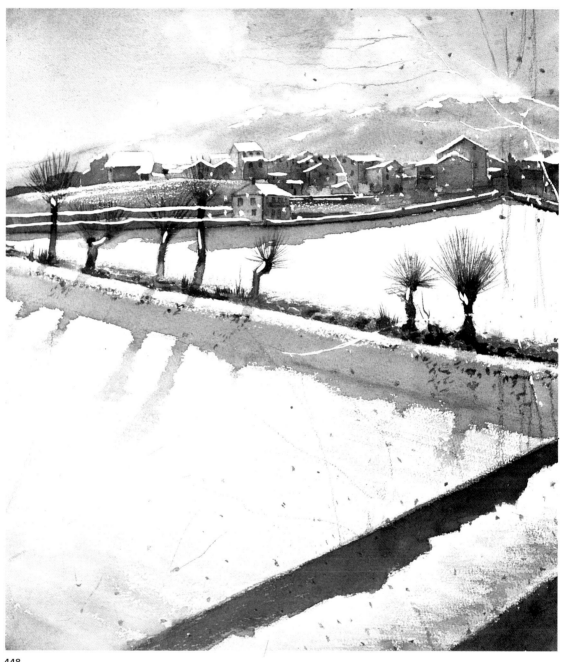

448

第六步：小樹、雪堆與總體修飾（圖450）
以暗赭加一點藍調成中間黑，細描前景中的小樹側影，留下遮蓋液的留白，這要利用 6 號貂毛筆的細筆尖，同時要畫細枝，細得要動用黑圓珠筆收尾。然後用土黃加上一點洋紅、藍畫

幾片乾葉，再除去雪堆的遮蓋液，開始最後的修飾。用黑圓珠筆，畫一些幾乎看不見的輪廓，水溝上樹的扇形、雪及一些細枝。還勾勒村中某些屋頂、窗戶的邊緣。

圖449. 畫過頭之處已經
過平整與協調，用亮透
明色覆蓋遮蓋液所揭示
的「洞洞」。 再稍加潤
飾就可成畫了。

圖450. 用自然而隨意的
筆觸畫前景小樹，且用
暗色水彩，使畫筆如行
雲流水般的自由。然而
用這麼細的筆觸效果就
不可能太線性、太技術
性。然後用黑圓珠筆點
點樹木房屋、畫好屋簷、
去掉雪花上的遮蓋液。
我感到寒氣撲來，高山
上有雪的感覺，是多麼
的快樂，大功告成了。

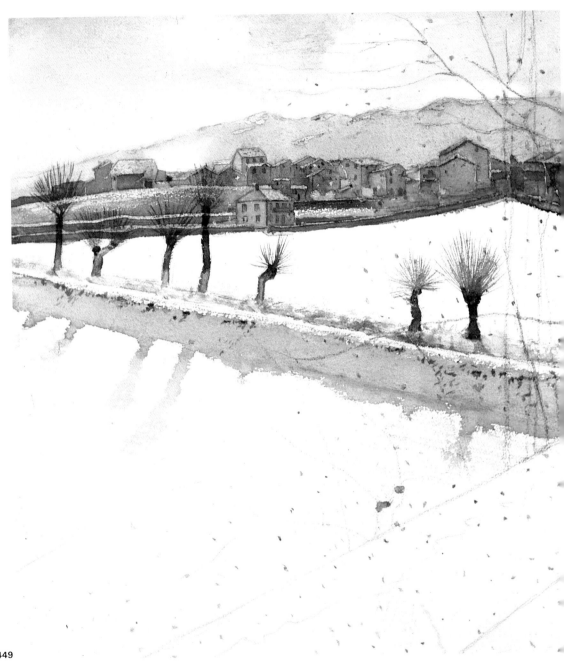

449

現在我決定在村子左邊擦出一些較亮的球形
區，用合成筆擦出反白，記住這些較亮區域對
應於茁壯成長的村中樹木，能給形體帶來生氣
與多樣化。接著用刀片或刀的尖頭「刮出」很
細小的點與線，刮雪堆、樹木、前景細樹枝上

的紙，增加雪景效果……不斷修正房子、圍牆
土丘的色彩，只是細節，不需多做解釋……
然後擱筆署名。
筆者就此道別，衷心祝願你今天、明天、現在
就有創作水彩畫的衝動,特別是看過本書以後

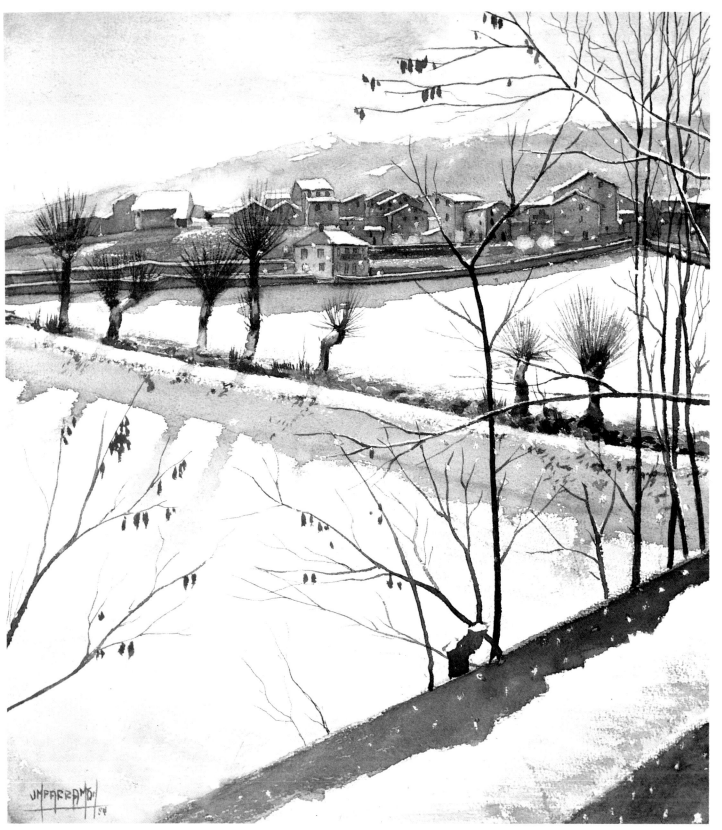

450

Medium 繪畫材料或手法
這個術語用於描繪繪畫過程，比如：水彩是一種繪畫材料，還有油彩等等。

Medium 顏料調和劑
一種能與水混合或代替水用的混合劑，水彩畫中用來消除畫紙上可能存在的油脂殘餘。水彩顏料調和劑能增強顏料的附著力和濕度，改善顏色的色度。

Monochrome 單色畫
單色畫是僅用一種顏色繪成的畫。用黑色或斯比亞褐色、赭色、威尼斯紅色等色彩繪製的「淡彩畫」都是單色畫。

Motif 主題或總體效果
印象派用這個概念來表示在沒有任何明顯準備的情況下所表現的對象，正如在日常生活中看到的一樣。

N

Neoclassicism 新古典主義
十八世紀末葉到十九世紀中葉由古代希臘羅馬的藝術與建築所激發的一種繪畫、雕塑與建築的風格，摹仿古代藝術的形式內容，展示當時各種浪漫與學術的影響。

O

Ox bile 牛膽汁
用牛膽製成，用少量牛膽加水製成水彩稀釋劑，以小瓶出售。

Ox hair 牛毛筆
以牛肩胛上的牛毛製作的毛筆，和褐貂毛筆一樣，是一種很好的水彩畫筆。編號較高的最常用，如18、20和24號，用於大面積的著濕和繪畫。

P

Palette box 顏料盒
裝顏料用的一層或雙層的金屬盒。打開來時，盒蓋可用作調色盤，有淺凹面以作調色用。

Papyrus 紙莎草
埃及尼羅河沿岸生長的一種纖維植物，其莖製成書寫紙，用一種葦桿在上面書寫，這種葦桿筆一頭切成斜面，中間剖開，和羽毛管筆類似。

Parchment 羊皮紙
動物皮，通常為公綿羊或山羊皮經處理後在上面書寫。其製作經由石灰處理並用水清洗，去毛，然後用浮石刮磨平整。在幾個世紀中，羊皮紙被認為是最理想的繪畫材料，尤其用於作細密畫。通常認為它是由國王歐墨尼斯二世在帕加馬城首先發現的。

Perspective 透視
用圖形表示距離對尺寸、形式和色彩表現的效果的科學，有透過線條與形式表現三度（深度）空間的直線透視，和以顏色、色調及對比表現深度的空氣透視。

Pigment 色料
色料是用作繪畫色彩的各種顏料，用液體稀釋後可作繪畫色彩。繪畫色料一般以粉狀出售，有機無機的均有。

Pre-Raphaelites 先拉斐爾派
十九世紀末英國的藝術與文學運動，對繪畫產生了重要的影響。先拉斐爾派宣稱他們是十五世紀佛羅倫斯(Florence)藝術的追隨者，即追隨拉斐爾之前的果左利(Gozzoli)、波提且利(Botticelli)等人，故而得名。他們認為拉斐爾之前的藝術更為真切自然，反對當時由拉斐爾、卡拉契、雷諾茲等人以及由古代雕塑所激發並流行於英國的那些學術規則。先拉斐爾派畫了許多水彩畫，有羅塞提(Rossetti)、漢特(Hunt)、米雷(Millais)等著名畫家。

Primary 原色
太陽光譜的基本色彩。「光」原色為綠、紅與深藍。色料原色為藍、紫紅與黃。

R

Reflected colors 反光色
這是常在因素，一方面是環境色彩，另一方面是一個以上物體的具體反射。

S

Sabeline hair 牛毛畫筆
牛毛畫筆可用於畫水彩畫，它和貂毛筆一樣用動物毛製作，但卻更硬，也更經濟實惠。

Sable hair 貂毛筆
貂毛筆用於畫水彩畫無疑是最好的，它比其他種類的筆更能蓄水和顏料，筆毛縝密而柔順，始終保持筆鋒。這種筆是用一種叫做西伯利亞貂的小型齧齒類動物，或生活於俄國和中國的紅貂的尾毛製作的；價格昂貴，但經久耐用，品質很好。

Secondary 第二次色
原色成對混合構成的光譜色。「光」的第二次色是藍、紫紅與黃，色料的第二次色是紅、綠、深藍。

Sketch 速寫
徒手素描，這是真正的藝術素描，不借助於尺、圓規或其他工具。

Stag hair 鹿毛筆
日本生產的一種用雄鹿毛和竹桿製作的畫筆，稱之為日本毛筆，與牛毛筆品質相等或略次之。較大的這種扁平的日本毛筆，用

於著濕或作大面積的薄塗效果極佳。

Support 基底

作畫的任何平面。用於作水彩畫的基底即畫紙，可為一張紙，或為貼在硬紙板上做成的結實基底。

Sumi 日本水墨畫

東方水彩畫技法，其某些方面與佛教禪宗有關。採用水墨與毛筆。

Symmetry 對稱

用於藝術構圖，意思是：「繪畫要素在中心點或中心軸兩邊的重複。」

Synthetic hair 合成毛筆

用合成毛製作的畫筆，其張力大於貂毛筆，但蓄水及蓄墨力不如貂毛筆。一些生產廠家稱之為「業餘畫筆」，抗腐蝕力強，相對也比較經濟實惠。

T

Tertiary 第三次色

由原色、第二次色成對混合而成的六種顏色。第三次色有：橙、深紅、藍紫、群青、翠綠、淡綠。

Texture 紋理、紋路、質感

畫作表面的視覺與觸覺外觀，這個外觀或紋理有平滑、粗糙、有光澤、有紋理、或斷續小方格等分別。

Tonal color 同色調色

多為固有色的變化，一般受其他色彩反射的影響。

Topographers 地誌畫家

英國十八和十九世紀對那些複製建築物、名勝古蹟、庭院、私人住宅或風景等的製圖人的稱呼。地誌畫家常為航行、科學探險等製作檔案記錄。

Turpentine 松節油

無脂揮發性油，水彩畫中用於畫特殊效果。松節油和亞麻仁油是油畫用的主要溶劑。

V

Value 明度或明暗關係

同一圖形中不同色調的關係。作明暗配置就是用不同的色調對光和陰影的效果進行比較和決定。

Value painters 明暗派畫家

他們畫出光影的效果，對色調作明暗配置，重建物體的體積。最偉大的倡導者是林布蘭，當代的典範則是達利(Dali)。

Varnish, protective 凡尼斯

水彩畫乾後可上一層凡尼斯以保護畫作。凡尼斯以小包裝出售，用畫筆塗用，它可以增加顏料色彩的強度，打上兩三層後便有一種可以感覺得到的光澤。由於這個原因，一些畫家拒絕使用凡尼斯，因為他們認為水彩畫表面應該無光澤。

Veduta 景色畫

具有古羅馬遺跡的鄉村風景畫，流行於十八世紀的歐洲，尤其是英國，間接地促進了對於水彩畫的興趣。

W

Warping 翹曲

畫紙由於浸水或受潮而起伏不平，當紙較薄或事先未作攤平處理時尤易如此。

Wash 淡彩畫

用墨汁或一兩種類似的水彩顏料所畫的有限的水彩畫或素描。色彩常為黑色、斯比亞褐色或摻入淡赭色的深斯比亞褐色。其畫紙、畫筆和其他工具以及一般技法都和水彩畫相同。淡彩畫常為許多文藝復興和巴洛克藝術家們所用。十四世紀義大利藝術家兼教育家且尼尼在其著作中討論了淡彩畫的發展。

Wet-in-wet 渲染法（濕中濕法）

水彩畫特殊技法，在預先用水打濕的區域作畫，或者趁剛畫的水彩未乾時作畫。此法助長滲水滲色，而產生形體輪廓的模糊。英國水彩畫家泰納曾用此法。

彩繪人生，為生命留下繽紛記憶！

拿起畫筆，創作一點都不難！

── 普羅藝術叢書
畫藝百科系列・畫藝大全系列

讓您輕鬆揮灑・恣意寫生！

畫藝百科系列（入門篇）

油　畫	風景畫	人體解剖	畫花世界
噴　畫	粉彩畫	繪畫色彩學	如何畫素描
人體畫	海景畫	色鉛筆	繪畫入門
水彩畫	動物畫	建築之美	光與影的祕密
肖像畫	靜物畫	創意水彩	名畫臨摹

畫 藝 大 全 系 列

色　彩	噴　畫	肖像畫
油　畫	構　圖	粉彩畫
素　描	人體畫	風景畫
透　視	水彩畫	

全系列精裝彩印，內容實用生動
翻譯名家精譯，專業畫家校訂
是國內最佳的藝術創作指南

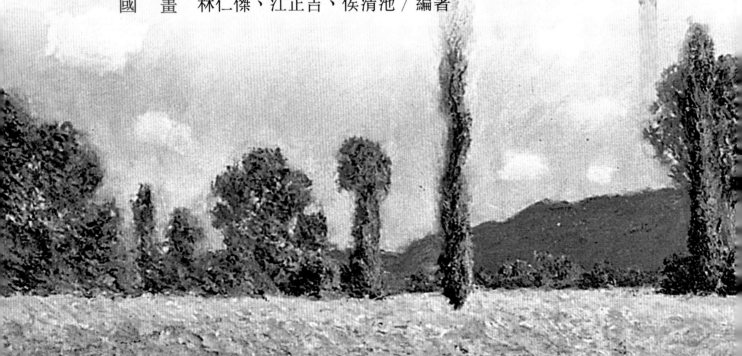

藝術家系列

（第一輯）（第二輯）

榮　獲

行政院新聞局第四屆人文類「小太陽獎」

文建會「好書大家讀」年度最佳少年兒童讀物暨優良好書推薦

兒童文學叢書‧藝術家系列（第一輯）（第二輯）

讓您的孩子貼近藝術大師的創作心靈

名作家簡宛女士主編，全系列精裝彩印
收錄大師重要代表作，圖說深入解析作品特色
是孩子最佳的藝術啟蒙讀物
亦可作為畫冊收藏

放羊的小孩與上帝：喬托的聖經連環畫	超級天使下凡塵：最後的貴族拉斐爾
寂寞的天才：達文西之謎	人生如戲：拉突爾的世界
石頭裡的巨人：米開蘭基羅傳奇	生命之美：維梅爾的祕密
光影魔術師：與林布蘭聊天說畫	拿著畫筆當鋤頭：農民畫家米勒
孤傲的大師：追求完美的塞尚	畫家與芭蕾舞：粉彩大師狄嘉
永恆的沉思者：鬼斧神工話羅丹	半夢幻半真實：天真的大孩子盧梭
非常印象非常美：莫內和他的水蓮世界	無聲的吶喊：孟克的精神世界
流浪的異鄉人：多彩多姿的高更	永遠的漂亮寶貝：小巨人羅特列克
金黃色的燃燒：梵谷的太陽花	騎木馬的藍騎士：康丁斯基的抽象音樂畫
愛跳舞的方格子：蒙德里安的新造型	思想與歌謠：克利和他的畫

國家圖書館出版品預行編目資料

水彩畫／José M. Parramón著；黃天海, 王之光譯. ——初版二刷. ——臺北市；三民，民91
　　面；　公分. ——(畫藝大全)
　譯自：El Gran Libro de la Acuarela
　ISBN 957-14-2654-7 (精裝)

　1.水彩畫

948.4　　　　　　　　　　　　　86007131

ⓒ　水　彩　畫

著作人　José M. Parramón
譯　者　黃天海　王之光
校訂者　柯適中
發行人　劉振強
著作財
產權人　三民書局股份有限公司
　　　　臺北市復興北路三八六號
發行所　三民書局股份有限公司
　　　　地址／臺北市復興北路三八六號
　　　　電話／二五〇〇六六〇〇
　　　　郵撥／〇〇〇九九九八——五號
印刷所　三民書局股份有限公司
門市部　復北店／臺北市復興北路三八六號
　　　　重南店／臺北市重慶南路一段六十一號
初版一刷　中華民國八十六年九月
初版二刷　中華民國九十一年三月
編　號　S 94052
定　價　新臺幣肆佰伍拾元整
行政院新聞局登記證局版臺業字第〇二〇〇號

有著作權　不准侵害

ISBN　957-14-2654-7　(精裝)

網路書店位址：http://www.sanmin.com.tw